圖解台灣
TAIWAN

圖解台灣
TAIWAN

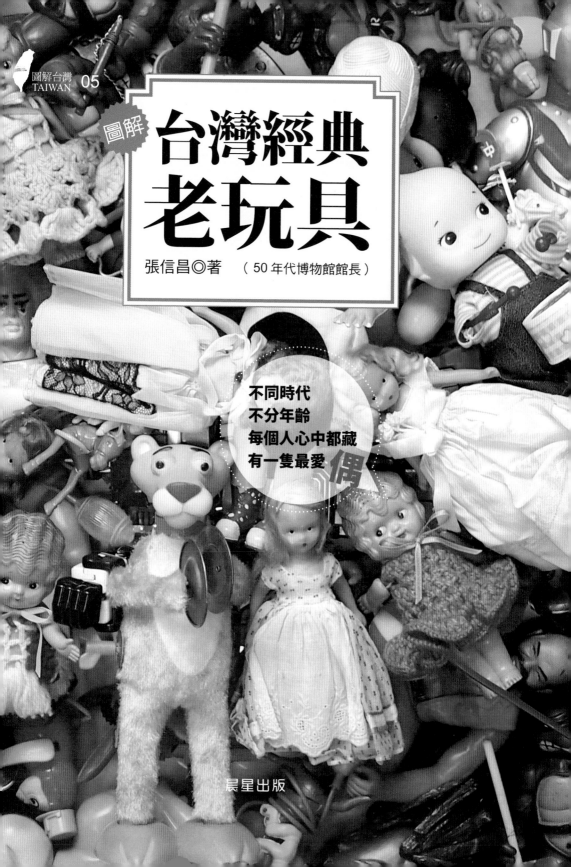

### {推薦序} 小時候——快樂很簡單

　　是這樣的深夜，給了我如許的感動。就現在提筆吧，原來有人如此執著，願意花時間詮釋與整合「小時候——快樂很簡單」的基本要素！

　　認識信昌兄是在邀請其參與系上「懷舊創意發想與應用」之特色課程時；幾次深談，得知其意欲整理出包含企業玩偶、電視影集玩具、卡通玩偶、復古塑膠玩具等，用「台灣老玩具」鑲嵌台灣歷史故事，讓下一代了解早期時代曾在台灣出現過的玩具故事，也讓經歷過的你我更能回味當初簡單快樂的美好。無論是懷舊的思憶，抑或復古的體驗。

　　老玩具對個人的意義是能讓生活充滿歡樂回憶的物件，在「台灣特色、原創設計」的構念下，更能展現台灣特有文化的多元面向；探討其外型、適用媒介、原創性與推廣上，更能體現其包藏了美好的創意力，也遺留了年代的縮影。

　　這本書呈現「簡單創意不簡單」的思維，　也讓我們再認識為早期生活蒐藏回憶的堅持者，並細細品味老玩具的簡單美，而內心湧入的當是滿滿「簡單就會很快樂」的堅持！

　　誠心推薦《圖解台灣經典老玩具》！

　　南榮科技大學　數位行銷與廣告系主任

黃泰元
2014. 8. 10

# {自序} 漫畫、玩具、張大衛

## 漫畫

　　1981 年張艾嘉以成熟少女的角度，唱出緬懷過去純眞、有趣的孩時童趣〈童年〉一曲。那年的張大衛 12 歲。

　　「福利社裡什麼都有，就是口袋裡沒有半毛錢。諸葛四郎與魔鬼黨，到底誰搶到那隻寶劍。」這句經典的歌詞，唱出張大衛的童年心境。漫畫與玩具對我而言那是童年最重要的兩樣寶物。《諸葛四郎》與《漫畫大王》是我繪畫的啓蒙參考書，那種將人物打鬥畫面畫進格子裡，簡直就是一種神技。或許看多了耳濡目染下也抄襲畫風，自行學會畫出專屬的張大衛漫畫，記得第一本漫畫創作書名爲：《宇宙大戰》，是用橘色封面、內有 8 個欄位的數學習作簿所繪製完成。同學們爭相研讀並期待我的續集創作，是我小學時最驕傲的一件事。當然！敬陪末座的課業成績也成了老媽請我吃「竹筍炒肉絲」的最佳理由。

　　小學畢業典禮時，個子小的我坐在最前排，隔壁班的導師跑來告訴我，他們班上的學生也研讀我所畫的《宇宙大戰》，那時已經畫到第 3 集（第 3 本數學習作），當時沒有影印機，3 本《宇宙大戰》數習簿已經傳閱到破爛不堪，據隔壁班的張名生說，我那人生第一次的手繪塗鴉創作已經被他們老師沒收了。其實當天隔壁班導師最終與我的對話是問我，可否送他其中一本作爲珍藏。

## 玩具

　　幼年家境小康，家中實在沒多餘的費用購買玩具，阿爸是屬害的木匠，燈籠、踩高蹺、積木、木劍……等木製品玩具，全出自阿爸那雙巧手；布袋戲、尤仔仙、塑膠玩具、抽當、圓牌、陀螺……等小型玩具就用零用錢購買；至於鐵皮玩具、大型兒童座騎、昂貴的鐵金剛等，則是不敢奢求的夢幻經典玩具，只能以羨慕之姿看家境富裕的同學把玩。1960 年代的知名玩具大都與當時的卡通有關，應該是廠商置入性行銷的一種手法，例如《科學小飛俠》、《無敵鐵金剛》、《海王子》、《頑皮豹》、《宇宙戰艦》等，都有相關的玩具、玩偶出品，有些是高檔的日本進口玩具，有些則是台灣玩具廠商自行復刻的台版玩具。

　　經過歲月洗禮，那些早期台灣自製的台版玩具，反倒是現今收藏家收藏的主流，喜歡那樸實、拙劣的外觀，卻有台灣在地製造的歷史痕跡，哪怕是小破損或污穢，在老玩具收藏市場中都占有相當高的市場收購行情。

　　企業玩偶代表著企業代言人，受全世界企業玩偶收藏影響，台灣也掀起一陣企業玩偶收藏風潮，其中最知名的國民企業玩偶「大同寶寶」，每年生產不同廠慶年號的贈品寶寶，更是收藏家爭先收藏的指標。

　　玩具不只是兒童玩耍的用具，更能代表時代演變的歷史見證。木製─賽璐珞─軟膠─硬膠─馬口鐵─鋁製─超合金，不同材質的玩具演變，也見證了工業與科技的進步。

　　張大衛喜愛玩具，更愛收藏玩具背後的歷史故事，或許您來不及參與台灣經典老玩具的年代，但歡迎您進入我為您準備的台灣玩具時光迴廊，一同回味舊時代的美好時光。

# {感謝} 謝謝您們！

　　透過「玩具」收藏，了解台灣歷史是一種很有創意的寫作想法，有了想法就開始設定主題目標玩具，除了搜集玩具相關歷史故事與文案撰寫、拍照外，其實最難的部分是「玩具」本身。如何尋找這些經典的玩具或玩偶呢？還好！台灣是個充滿熱情的國家，收藏家、玩具店、拍賣場賣家、古董民藝店、玩具收藏家、博物館、企業公司都成了我要感謝的對象。因為有您們無私的奉獻，提供經典玩具讓我拍攝，並精闢解說每個玩具的歷史由來或收藏經歷，才能完整呈現《圖解台灣經典老玩具》一書。再次謝謝您們對台灣玩具歷史的貢獻。我愛您們、我愛台灣。

　　高基榮、郭久武、施韋明、陳冠瑨、王雄國、余昇蓓、蘇永仁、黃泰元、許益源、吳明達、步浪、林岳雷、張寓培、張濟鴻、張秋煌、林泊宏、吳奇歷、陳勇尉、蔣慕文、余永裕、何昱陞、陳建衡、李初榮、濟鴻新村懷舊道具工廠、大同股份有限公司、養樂多股份有限公司、50 年代博物館。

　　作者——張信昌（大衛）。謝謝您們！

## { 目次 }

**圖解** 台灣經典老玩具 Classic old toys graphic Taiwan

## 企業玩偶

# 影視動漫玩具

# 經典懷舊玩具

{ 圖解立即懂 }

# 台灣各類型經典老玩具評鑑術 Appreciation

　　每個世代都有他們心目中的經典玩具，除了情感記憶的意義，如何看待老玩具的價值，即是一門美學評價的藝術。[圖解立即懂] 以最容易理解的方式圖說台灣經典老玩具主要類型的評價門道，帶引讀者升級進階版的鑑賞與收藏。

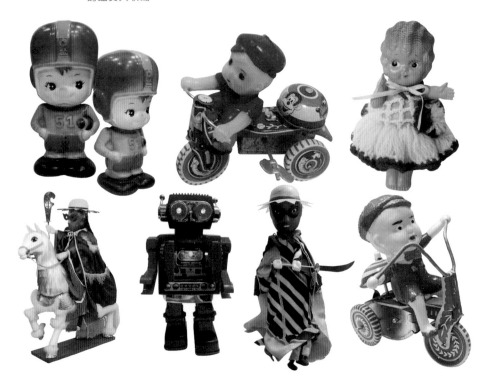

## 每個人心中都有一隻最愛偶

　　每個人心中都有一隻專屬自己的經典老玩具。或足以療傷或可供精神寄託的玩具，那是一種在內心最深處的歡樂童年記憶。玩具不只是玩具，更是一種救人工具，在法國的救火隊中，每位出勤的弟兄隨身都會帶著一隻布偶熊，火警救災時孩童受害者慌張失措，小布偶能即時給予心靈慰藉，由於布料材質舒適鬆軟，亦能讓傷患者緊握紓壓，小小布偶玩具卻能發揮拯救生命的功效，玩具真是偉大。

## 玩具的意義不在價格

　　玩具的價值很難用金錢衡量，在蘇富比倫敦拍賣行所售的古董玩具甚至上億元，床底下的洋娃娃卻只要數百元，但兩者之間誰較能給擁有者感動呢？洋娃娃陪伴擁有者從出生至年邁經過數十年之久，給予的心靈慰藉早已超越拍賣場上價高華麗的古董玩具，那份專屬與唯一是無可取代的，或許早有一隻這樣特別有情感的玩具，在您身邊靜靜的躺著，等候您再次注意「它」，我相信「它」一定能喚起最美麗的歡樂童年時光記憶。

# 圖解認識玩具的來歷與記憶
## ——以大同寶寶為例

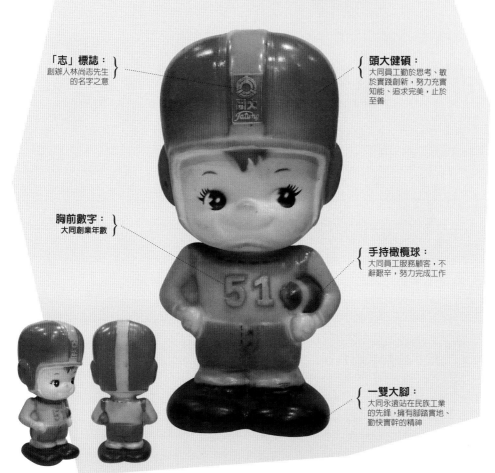

「志」標誌：
創辦人林尚志先生
的名字之意

頭大健碩：
大同員工勤於思考、敏
於實踐創新，努力充實
知能、追求完美，止於
至善

胸前數字：
大同創業年數

手持橄欖球：
大同員工服務顧客，不
辭艱辛，努力完成工作

一雙大腳：
大同永遠站在民族工業
的先鋒，擁有腳踏實地、
勤快實幹的精神

## 鑑賞玩具並非追逐高價

　　追逐高單價的復古玩具市場中，不難發現花大錢買的除了玩具本身，更多時候是買玩具所代表的童年共同記憶。一個族群代表一個世代，企業玩偶、影視動漫玩具、懷舊經典玩具，都是這樣的類別型態。當被追逐的目標玩具越來越少時，所堆積的標價也隨之攀高。如何避免盲目的追高價錢買玩具呢？「心態」是一門重要的學習課程，當買玩具不再是帶來快樂，而是會影響生活開支的困擾時就該放手，畢竟有品質的生活才是王道，或許不經意的某天再次獲得，那意外之喜更勝從前。我要說的心態便是「隨緣」二字。

# 圖解玩具的製造特徵與標記
## ——以經典鐵皮三輪車比較圖為例

娃臉白嫩可愛

可愛動物鈴

時速表

老鷹車台

動物車輪

[台灣版]

五彩旋轉鈴

娃臉略兇

花草車台

花草車輪

[中國版]

WIND-UP

## 鑑賞與保存

　　收藏玩具——應該認識玩具本身的歷史故事或玩具帶來的經歷與記憶，例如 1969 年出生的張大衛，身逢阿姆斯壯登陸月球，當時掀起一片「太空」熱潮，相關的玩具如 ET、太空超人、宇宙戰艦、科學小飛俠、假面騎士等都是我的最愛，進而了解宇宙太空相關科學知識，如同 1980 年台視首播的《太空突擊隊》卡通內容與用語，就充滿許多航太科技知識，還特地去圖書館找出相關書籍，因為想知道宇宙黑洞的祕密。這樣的玩具收藏，對我而言是一種正面回應，玩具讓我充實知識。

# 圖解玩具的材質特色與保存要點
## ——以洋娃娃比較圖為例為例

**賽璐珞：**
質輕，可塑性高，燃點極低，高溫下易自燃產生危險，保存不易

**硬塑膠：**
質輕，可塑性高，燃點材質稍重，外觀需配置布質外衣，硬度較高，不易破裂，屬安全玩具

**薄塑膠：**
材質輕盈易凹損，燃點稍高，擁有樸實之美，圖中娃娃手捧花束，為台灣早期經典造型洋娃娃

## 外包裝紙盒收藏

　　一個完整的玩具收藏，除了商品本身的品相、功能完整外，擁有完整的外盒包裝與使用說明書更是不可遺缺。紙盒的正面都會畫上相當精緻的商品圖像，外加部分玩具所使用的華麗背景，造就了買家另一層面的收藏樂趣。包裝紙盒的側邊會標註使用方式及相關說明，通常這些品名標題文案都以英文標示，幼年的小朋友雖看不懂其意，但玩具無國界，只要拿到手中約莫5分鐘，就可玩得不亦樂乎。

# 圖解同主題玩具的材質變化與鑑賞重點
## ——以中國強玩具比較為例

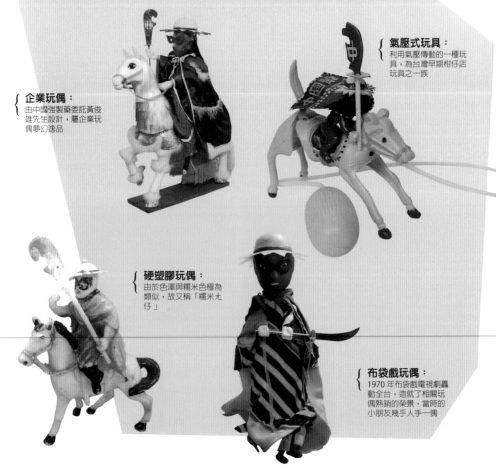

**氣壓式玩具：**
利用氣壓傳動的一種玩具，為台灣早期柑仔店玩具之一族

**企業玩偶：**
由中國強製藥委託黃俊雄先生設計，屬企業玩偶夢幻逸品

**硬塑膠玩偶：**
由於色澤與糯米色極為類似，故又稱「糯米尢仔」

**布袋戲玩偶：**
1970年布袋戲電視劇轟動全台，造就了相關玩偶熱銷的榮景，當時的小朋友幾乎人手一偶

## 玩具收藏保養與清潔

　　1950～1960 年鐵皮玩具大量使用亞鉛合金（錫與鋁混合金），遇到手汗很容易氧化生鏽。一般收藏級的玩家，爲了不讓古董鐵皮玩具繼續惡化生鏽，在觀賞把玩時，都會帶上棉質手套，避免手汗直接接觸，另外在保存上，都會非常小心的使用盒裝與固定紙版裝入，避免撞傷損毀。通常完整的收藏，除鐵皮玩具商品本身外，完整的外包裝盒更是重要，精美的手繪圖印刷及註明製造國別與品名等，都是鐵皮玩具的身分象徵，所以包含紙盒在內的存放處都必須避免陽光直接照射和注意溫濕度控制。

　　清潔時只需用軟毛刷或棉質乾布擦拭表面灰塵即可，切勿使用溶劑類的清潔用品。至於內部齒輪機械結構，可點入少許的潤滑油滋潤機件。

# 圖解現代式電氣鐵皮玩具的特色與機關
## ——以火星大王驅動說明為例

天線可任意調整位置

眼睛發亮

頭部可任意調整旋轉

身軀可 360 度旋轉

胸前機關槍來回前後震動，並發出噠噠聲光效果

胸前蓋自行開合驅動

手臂需人力擺動，可調手臂高度位置

雙腳步行前進

ROTATE-O-MATIC
ASTRONAUT

# 台灣玩具王國產業小誌

概述台灣人從 50~90 年代電玩世代興起以前各世代的
經典玩具型態與發展，及時代文化和常民生活之共同
記憶。

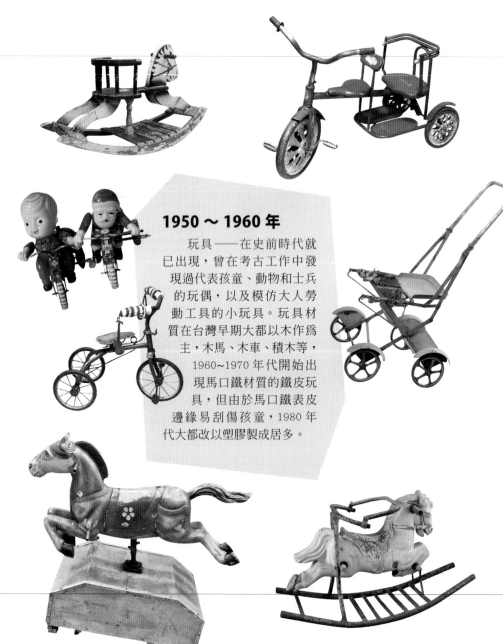

### 1950～1960 年

　　玩具——在史前時代就已出現，曾在考古工作中發現過代表孩童、動物和士兵的玩偶，以及模仿大人勞動工具的小玩具。玩具材質在台灣早期大都以木作為主，木馬、木車、積木等，1960~1970 年代開始出現馬口鐵材質的鐵皮玩具，但由於馬口鐵表皮邊緣易刮傷孩童，1980 年代大都改以塑膠製成居多。

1950~1960

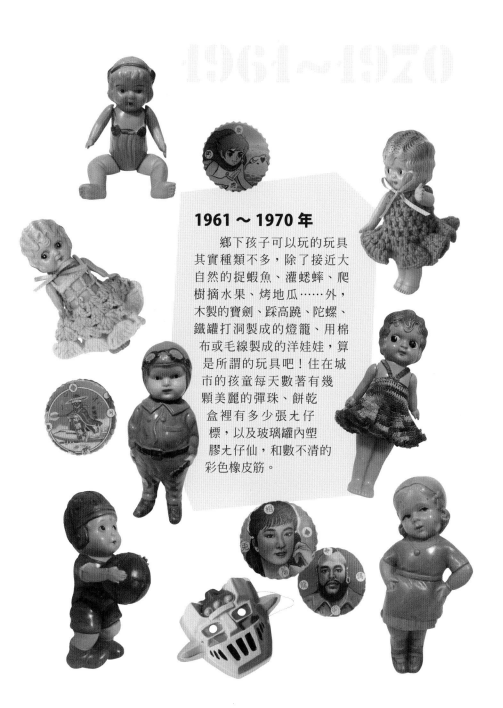

## 1961 ～ 1970 年

　　鄉下孩子可以玩的玩具其實種類不多，除了接近大自然的捉蝦魚、灌蟋蟀、爬樹摘水果、烤地瓜……外，木製的寶劍、踩高蹺、陀螺、鐵罐打洞製成的燈籠、用棉布或毛線製成的洋娃娃，算是所謂的玩具吧！住在城市的孩童每天數著有幾顆美麗的彈珠、餅乾盒裡有多少張尢仔標，以及玻璃罐內塑膠尢仔仙，和數不清的彩色橡皮筋。

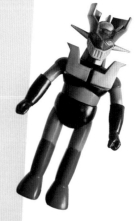

## 1971～1980 年

隨著年齡增長，簡
易式的童玩已經不能滿足
愛幻想的學童，熱映中的卡
通、影集或武俠連續劇中的
主角人物，紛紛成為孩童變
身的偶像，玩具商因此生產
了成套的面具、武器、眼罩、
披風，甚至胸前的腰帶，來
滿足男童的幻想。女孩們望
著玩具店櫥窗內的木製小
鋼琴，想像自己是一位美
麗長髮的鋼琴演奏家。
1979 年《小甜甜》播出
後更幻想著——有位名叫
安東尼的男生愛著自
己。這個年代，卡通深
深影響了玩具製造商。

1971~1980

### 1981 ～ 1990 年

　　科技進步玩具也跟著躍進，沒有生命的玩偶已經不能取代「玩具」二字的定位，小精靈電動玩具、電子雞、電子遊樂器、互動螢幕遊戲機等，帶有電子科技的遊戲機取代了玩具。由於沉迷於電玩，這世代的孩童近視比例增加，記得當時為端正風氣，電子遊樂場被有些學校定為不良場所，不准學生進入。

## 1991 ～ 2010 年代

　　玩具市場像是一個大輪迴，每隔數十年會回到原點，科技雖日益進步，但日復一日聲光效果十足的電玩玩具，已經到了令人厭煩的地步，隨著復古風潮、懷舊風再起，1960～1980 年代所生產的企業玩偶、影視動漫玩具、復古塑膠老玩具，重新回到玩具類別，並重新被命名為「經典老玩具」。價格上更是水漲船高，網路爭相競標當年的大同寶寶、史豔文、靈芝草人、醉彌勒等老玩具，當年的孩童現今已經是擁有經濟基礎的社會人士，並用大筆的金錢買回童年時最真的回憶。

1991~2010s

## 2014 年

　　現今，「玩具」已經不分年齡了，且是每個人生活中重要的調劑品，孩童需要育樂玩具增加生活樂趣；上班的成人需要減壓玩具，用來撫慰緊張忙碌的心靈；愛情受到挫折的朋友，需要療傷玩具供以慰藉；老人則需要益智遊戲玩具，來活化大腦增加思考。妳（你）是否也有一個專屬自己的玩具呢？

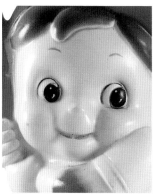

# 企業玩偶

## Classic old toys graphic Taiwan

台灣企業玩偶起源於 1960 年代，在當時的藥品、電器、食品、用品類等，
都可見到店頭迎賓玩偶的蹤跡。

企業玩偶。不僅是孩童的玩具，更是企業最佳代言人，台灣最具代表性企
業玩偶，應屬大同寶寶，以公司廠慶數字放在胸前區別年代，用橄欖球員型態
代表公司奮鬥的企業精神。

完美的企業玩偶設計，將公司理念或商品素求，從消費者的孩童開始建立
起終身品牌廣告，企業玩偶真可說是最具影響力的廣告之一。

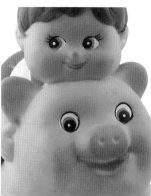

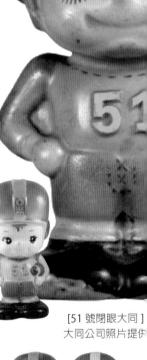

**| 國民企業寶寶 |**

企業玩偶最普及、數量最多，應屬大同寶寶，
所以被賦予「台灣國民企業玩偶」美譽。雖是贈
量最為廣泛、為數最多的企業玩偶，卻也是最難
收集完整成套的收藏品，尤其是特殊號碼更是一
偶難求，更別說是獨一無二的「閉眼沉思」之
51 號了。

↕ 20cm
大 塑膠
存錢筒
台灣
1969 年 ~

# 大同寶寶 Tatung's puppet

　　大同公司是國內第一家以企業娃娃促銷產品的公司。

　　在 1960 年代，橄欖球算是台灣當時流行的運動之一，大同公司以橄欖
球運動中，選手分工合作送球入門，以及不畏艱難的精神，當作大同公司
正誠勤儉、爭取工作、熱誠服務的工作態度並作為企業精神。

　　於是由林挺生董事長鑑核王安崇協理的創意後，橄欖球風格、塑膠
質的大同寶寶造型出爐了。從 1969 年開始，只要購買大同公司家電產品
一萬元以上，即可獲贈一隻戴著紅色頭盔、手持橄欖球的大同寶寶，在那個
物資不充裕的年代，很多消費者把大同寶寶當作是贈予孩童的獎勵禮物
或是電視機、冰箱上的裝飾品。

## 大同寶寶胸前號碼故事

　　大同公司創立於日治大正 7 年（民國 7 年），在民國 58 年時生產
第一隻大同寶寶。當年為大同公司第 51 年廠慶。所以大同寶寶胸前的
數字是代表大同公司建廠年數，或該週年的廠慶之意。把企業玩偶胸前
的數字加上 7，就等於生產年份。例如：51 號廠慶＝ 51 ＋ 7 ＝民國 58
年生產。95 號廠慶＝ 95 ＋ 7 ＝民國 102 年生產。

[51 號閉眼大同]
大同公司照片提供

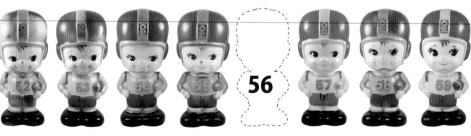

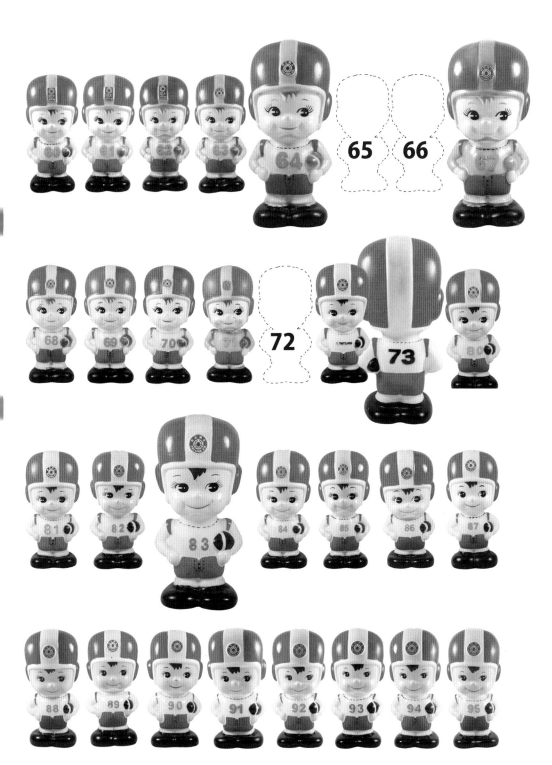

## ｛ 特別收藏解說 ｝
### Special Collect

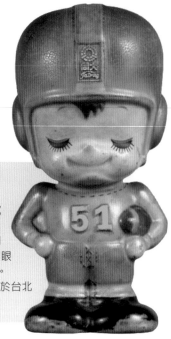

### 閉眼大同 51

第一批大同寶寶的造型設計與現今的不太一樣，「閉眼沉思」的表情及頭盔上的長方形企業商標是其特色。因當時成品出爐時，高階主管們認為閉著眼睛的表情顯得較沒精神，隨即重新設計張眼的大同寶寶，所以在市面或坊間幾乎看不見「閉眼沉思 51」的蹤跡。曾有人公開徵求並出價三十萬元亦無人割愛。

唯有當初的設計者王安崇協理保有一隻，並大方的贈予位於台北市中山北路上的大同博物館，作為館藏。

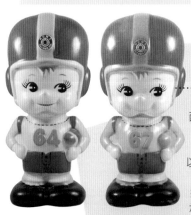

## 64 號與 67 號稀少原因

1973 年（民國 62 年）石油輸出主要國阿拉伯，不滿西方國家支持以色列而採取石油禁運，導致全球能源危機；1979 年（民國 65 年）爆發伊朗革命，再次導致能源危機；1990 年（民國 79 年）波斯灣戰爭引發石油價格高漲。可以說石油能源的危機往往左右大同寶寶的生產命運。

大同寶寶是由塑膠所製成，塑膠的主要原物料需經石油提煉，若遇石油能源危機時，當作贈品的大同寶寶就無法承受高額的製作成本，以致於停產 56 號（1974）、65 號（1983）、66 號（1984）大同寶寶；64 號（1982）、67 號（1985）則生產數量稀少。以後從 68 號到 71 號又重新恢復正常供應店家當作贈品。

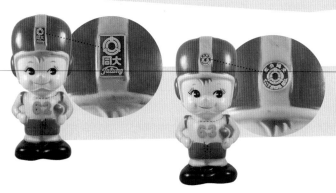

胸前 62 號之後的大同寶寶頭盔上的長方形 LOGO 皆改成圓形商標的造型。

73 號以噴漆方式上色於企業玩偶背部，胸前依舊使用大同商標及英文字樣，透過早期大同員工解釋，當初認為這個識別廠慶年份數字，噴在背後實屬多此一舉，於是 74 號到 79 號的大同寶寶就僅有胸前的企業商標及 TATUNG 英文字樣，背後就不再噴上數字。但 80 號以後迄今則又恢復大同寶寶胸前的廠慶數字款了。

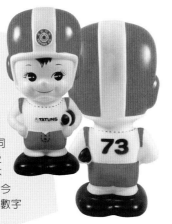

原先由台灣紅藍公司承製的大同寶寶，80 號之後改為中國大陸方面的工廠生產製造。原先的軟膠也改為硬膠。

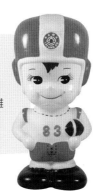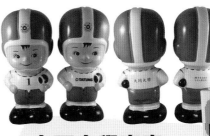

胸前有 83 號數字的生產數量不多，於是改採背後噴字方式補齊不足，造成訪間的胸前版 83 號大同寶寶收藏價格提昇。83 號和 84 號雖主要以背後噴字款供應，但這二個號碼也有出產胸前版的數字款。

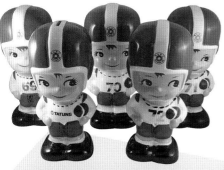

# 瓷器款大同寶寶

收藏家們所收藏的大同寶寶，大都以塑膠材質的為主，因保存容易、適合幼兒玩耍。瓷器型的大同寶寶，雖然外觀較為亮麗鮮豔，但易破損不易保存且出產的胸前號碼也較不齊全，很難納入玩家收藏行列中，所以收藏價值通常都不高。其中比較特殊的是 72 號，因為在塑膠類大同寶寶中，並沒有出現過這個號碼。

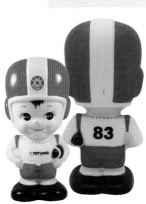

# 大同大學寶寶

民國 45 年，大同公司本著「正誠勤儉」精神創立「大同工業專科學校」，由林挺生擔任校長，並於 52 年時改制為「大同工學院」；民國 88 年升級為大學，並改名為「大同大學」。當時為了紀念改名後的大同大學，也生產綠色瓷器的大同寶寶作為紀念，綠色大同寶寶胸前的「1」字，是指大同大學成立 1 週年之意。

## 紙盒收藏
BOXS Collect

## 原廠包裝紙盒
## 對於收藏家更是重要

自從民國 58 年所生產的第一隻 51 號大同寶寶開始，每隻寶寶都有一個專屬包裝紙盒。「原廠包裝紙盒」對於收藏家而言更是重要，少了紙盒就像玩具缺少零件，那就不夠完整了。擁有完整的原廠紙盒包裝，更能提昇企業玩偶本身的收藏價值。

不同年代的大同寶寶所配置的紙盒也有不同款式，初期的紙盒包裝色彩較為鮮明，後期則較為簡樸，而配上專屬的數字號碼，就像是寶寶的身分證一樣。把不同年代的包裝紙盒呈放在一起，就像是歷史縮影，可以看見大同寶寶的演進過程。

此外，後期的包裝紙盒內，也加放了寶寶人型介紹卡，卡內清楚介紹大同寶寶的歷史及設計的由來。

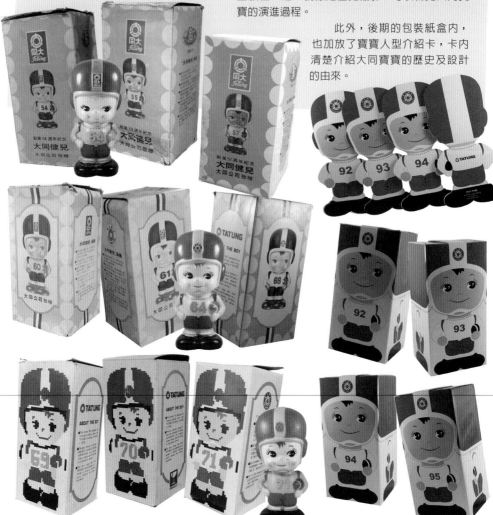

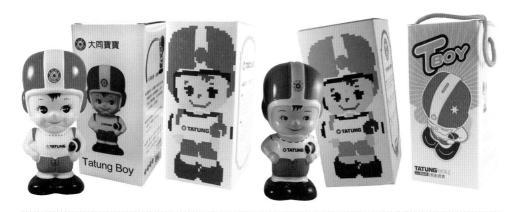

## LOGO 演變
LOGO Evolve

日大正 7 年（民國 7 年）大同創辦人林尚志董事長先生創立協志商號，「志」的符號即沿用至今。在大同企業商標中的紅色圓圈中，也可以發現設計者的巧思，把創辦人的名字中的「志」巧妙的變形成為一個美麗的企業商標。

## 同類企業玩偶
Interesting Collect

企業玩偶造型中，屬於橄欖球員造型者，除了國民企業玩偶 **1**「大同寶寶」之外，近年來的 **2**「小瓜呆脆笛酥」、**3**「南山人壽寶寶」與民國 70 年代的 **4**「台熱牌米老鼠」都是同一造型，只不過設計者的造型運用不同，也增加收藏家另一種比較類型的收藏樂趣。

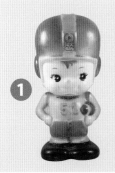 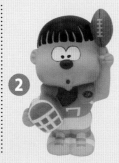 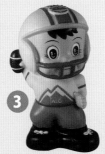 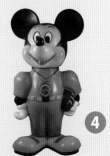

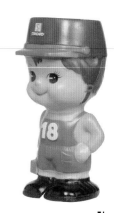

20cm

塑膠

存錢筒

台灣

1957 年

# ‖ 大同製鋼寶寶 Tatung's puppet ‖

　　這隻尚未正式獲得大同公司證實的企業玩偶，其身世之謎至今，作者仍在尋求解答。為何此玩偶會被公認為「大同製鋼寶寶」呢？原因歸類為外型、臉部表情、比例酷似大同寶寶，加上玩偶底部印有「紅藍塑膠承製」，也與早期製造生產大同寶寶的公司是同一家，其頭戴工作安全釦帽，身穿工作服，手拿工具箱，腳著黑色工作鞋的模樣，確實像極了製鋼機械公司的工作人員。胸前與大同寶寶有相似的凸印數字，數字僅出現 18 的這單隻玩偶，相傳這18 代表「大同製鋼第 18 週年廠慶」，若以此推算，此玩偶應該在1957 年誕生。以上推斷如果屬實，那麼「大同製鋼寶寶」可以說是台灣光復後第一隻企業玩偶了。

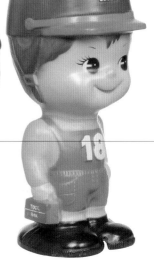

# 大同製鋼與大同寶寶比較

## Interesting Collect Compare

　　1968 年「大同製鋼機械公司」改名為「大同公司」，代表大同已跨出不只是鋼鐵機械的領域；1969 年開始第一隻 51 號大同寶寶問世。此兩偶雷同之處很多，例如臉部表情、眼睛、嘴巴微笑的幅度、玩偶身形、鞋子、胸前凸印數字、共同生產製造的「紅藍塑膠公司」，無論如何，類大同寶寶的「大同製鋼寶寶」，已經是企業玩偶超級夢幻逸品無誤。

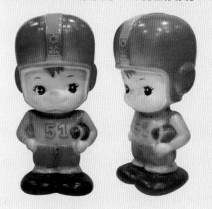

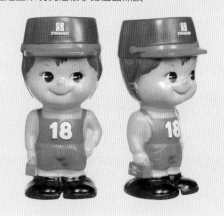

# 大同製鋼寶寶
## 型態配置分析

## Type configuration analysis

　　標準製鋼機械公司工作人員造型。頭戴工作安全鈕帽，身穿工作服，手拿工具箱，腳著黑色工作鞋。紅色工作帽上頭寫著 STANDARD，意味著標準與規範，意思是說該公司是製鋼機械公司的典範，從台灣製鋼機械歷史看來確實也是如此。右手之處握著工具箱，箱子上印有 TOCL BOX，應該是專屬工具箱之名。

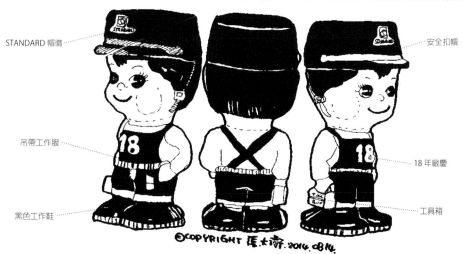

STANDARD 帽徽

吊帶工作服

黑色工作鞋

安全扣帽

18 年廠慶

工具箱

©COPYRIGHT 馮大齊. 2014. 08.14.

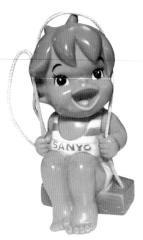

[ 三洋盪鞦韆小女孩 ]

| 三洋小國手收藏 |

在棒球盛世的年代，以棒球選手造型為主角
的玩偶也多，但同時以投手與打擊者面世的卻
只有三洋寶寶。雖然投手玩偶並未量產，但光是
樣式版的模型問世，就足以讓玩偶收藏家讚嘆連
連。木寶寶最具收藏知名度，可見 1970~1980
年代企業形象玩偶所受企業家的鍾愛。

 21~30cm

塑膠

存錢筒

台灣

1969~1970 年

# 三洋小國手 Sanyo's puppet

1955 年台灣大立電機股份有限公司，與日本三洋電
機株式會社合作，成立「台灣三洋電機股份有限公司」。
當時的董事長為林新亨先生，資本額為新台幣參百萬。

日本三洋電機創立於 1947 年，創辦人為松下幸之助
的內弟以及松下電器前僱員。取名「三洋」，指的是能將
該公司所生產的產品橫跨大西洋、太平洋、印度洋行銷全
球之意。

三洋企業玩偶由包裝外盒可見，當初參與設計的設計者
原先想生產投手、打擊者以及捕手共三款，但實際發行的卻只
有打擊者單款，而投手款式只有在初版樣式設計中亮相，頭部
有內置彈簧可晃動，相當可愛。至於捕手款式則並未實際製版。
1970~1980 年代台灣紅葉少棒紅極一時，轟動全世界，所以當
時企業所設計的企業玩偶都與棒球有關，例如：味王王子麵與感
冒優都是投手造型。

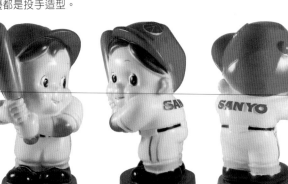

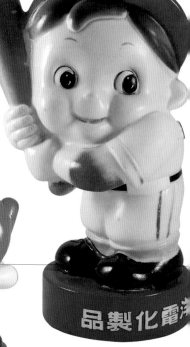

# 三洋投手
## 型態配置分析

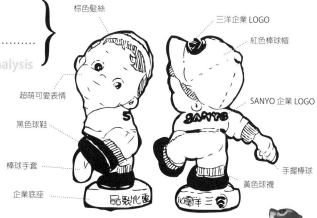

棕色髮絲
三洋企業 LOGO
紅色棒球帽
超萌可愛表情
SANYO 企業 LOGO
黑色球鞋
棒球手套
手握棒球
企業底座
黃色球襪

　　超萌可愛表情的臉龐，加上圓滑身軀及標準的投球姿勢，「三洋投手」可以說是企業玩偶投手類型中的王牌，很可惜只出現在設計初版上，以及開模生產出極少數的樣版模型，由於未對市面發售或贈與，實在很難看見本尊實品。

© COPYRIGHT 2014 02 24

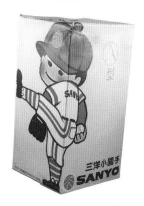

# 紙盒收藏

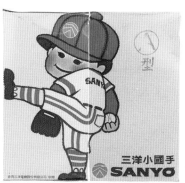

型

型

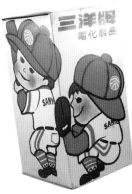

搖頭感冒優收藏

棒球投手造型的感冒優寶寶，在功能上與一般儲蓄蓄桶玩偶不同。它完全是屬靜態觀賞類型玩具，但在棒球衣上印製商品名「感冒優」三字，卻也盡了代言行銷的責任工作。

 30cm

大 塑膠

玩具／飾品

台灣

1970~1980 年

# 搖頭感冒優 Gan mao you's puppet

1970 年代，忠山製藥公司推出感冒優藥水，並推出感冒優寶寶專門送給西藥房擺設。感冒優寶保由葛小寶代言，全身棒球裝、頭戴棒球帽，臉上永遠保持露出一排整齊牙齒的模樣，還有兩撇小鬍子，最大的特點是帽子上還有個 U 字型（應該與感冒優的優字發音有關），高度 30 公分，還會搖頭晃腦，形象親切可愛。

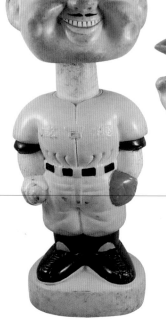

# 型態配置分析

Type configuration analysis

逗趣可愛的臉部表情，是仿照台灣早期知名喜戲演員葛金城（葛小寶）為代言對象。俏皮微翹的小鬍子及露牙上揚微笑嘴型，真是可愛至極！

身穿代言品牌的棒球隊服與熱血電影《KANO》中的劇服極為類似。

該代言玩偶並非傳統儲蓄桶寶寶，而是屬觀賞型，但在頸部之處加裝彈簧，使其搖頭晃腦，增加了代言寶寶活潑性。

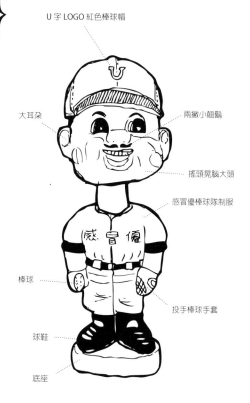

U 字 LOGO 紅色棒球帽

大耳朵

兩撇小翹鬍

搖頭晃腦大頭

感冒優棒球隊制服

棒球

投手棒球手套

球鞋

底座

強力彈簧

# 感冒優之真假比較

True and false Compare

由於「感冒優」寶寶在企業玩偶收藏市場中行情頗高，於是腦筋動得快的賣家，利用原版造型開模複製。原版與未授權複製版其實很容易分辨，光在外型上就可輕易辨別。由於複製版價格低廉容易入手，在玩具市場上也有一定的銷售量，但對認真的收藏家而言，「複製版」卻是破壞原創設計者最大的敵人。

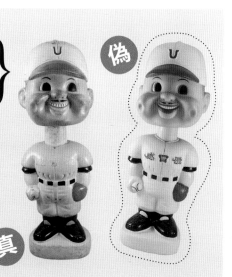

偽

真

**↕** 20cm
**大** 塑膠
**□** 存錢筒
**▭** 台灣
**◷** 1970 年

# 味王王子麵 Prince's puppet

王子麵是味王公司出產的速食麵，上市於 1970 年，風靡於 1970-1980 年間，更是台灣所有孩童的零嘴龍頭之一，並成為世界上第一包用來乾吃的泡麵點心。王子麵的出現也迫使其他泡麵廠商改變泡麵原有的成分與定位，其中最能與王子麵相抗衡者為統一企業公司所出品的「科學麵」，1980 年代中期所推出的科學麵，由於全國的統一超商通路較多、通路較廣，逐漸取代了王子麵，成為台灣乾吃泡麵的新霸主。

王子麵企業玩偶造型，確實真有其人。本尊王懷麟先生，在幼年時期 5 歲之際，成為味王公司王子麵的肖像圖騰，當時在國球風氣盛行之下，以棒球投手為造型，並在帽沿內側秀出 Prince 字樣，企業名稱「味王」二字也明顯的印製在胸前，十足的企業玩偶造型。

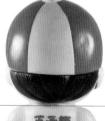
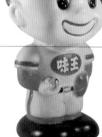

## 紙盒收藏
BOXS Collect

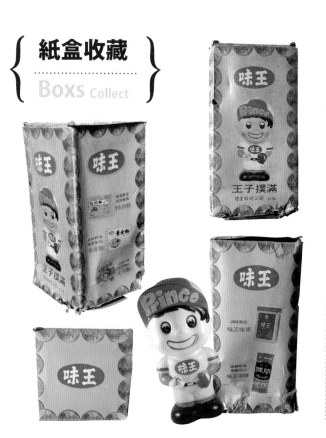

## 原版與復古版比較
New and old Compare

1970 年原版王子麵寶寶問世，相隔 35 年後，味王公司成立 46 週年之際發行了「復古版王子麵寶寶」。2005 年時，味王公司發行了小王子麵 20 包入的零嘴包，只要剪下條碼＋ 129 元，即可至全國的居家生活用品店「生活工場」兌換價值 300 元的「復古版王子麵寶寶」。由於屬官方授權製作發行，也引起各方收藏家大量購入。

原版與復古版在外型上幾乎相同，只有在復古版的背後多了「王子麵 46」字樣。

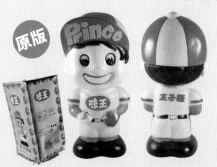
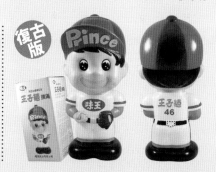

## 珍貴的萬達寶寶

童年之際特別喜愛香香甜甜橘子口味的萬達汽水，卻直到成人後才知有萬達寶寶的存在。無論是倒立寶寶或是不同顏色的太空寶寶都相當可愛，設計者巧妙的將企業商品融入代言寶寶中，塑造成最佳企業玩偶典範。

21~23cm

塑膠

存錢筒

台灣

1970 年

[ 萬達橘子汽水 ]

# 萬達寶寶 Wan Da's puppet

人形的企業玩偶最受收藏家青睞，尤其「萬達寶寶」這款獨一無二的倒立淘氣的模樣，更是讓收藏家們愛不釋手。萬達汽水為可口可樂公司出品的橘子口味氣泡飲料，該商品還推出三款不同色系的太空人造型企業玩偶。1970 年代可口可樂旗下的產品萬達汽水在台灣汽水廠生產上市。

萬達寶寶太空人玩偶造型，是來自於 1969 年美國人阿姆斯壯登陸月球後，所造成的全球太空熱潮，間接影響到生產企業玩偶的造型。除此之外，倒立玩偶造型的萬達寶寶，更是企業玩偶界，唯一倒立造型玩偶，不僅可愛，以下巴頂著萬達汽水，也是企業商品鮮明的最佳代言人。

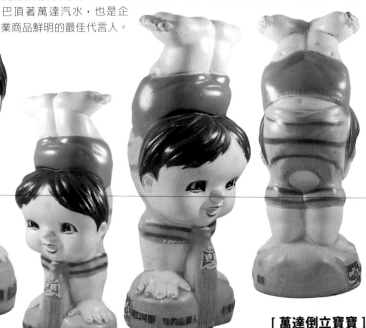

[ 萬達倒立寶寶 ]

[ 萬達太空寶寶 ]

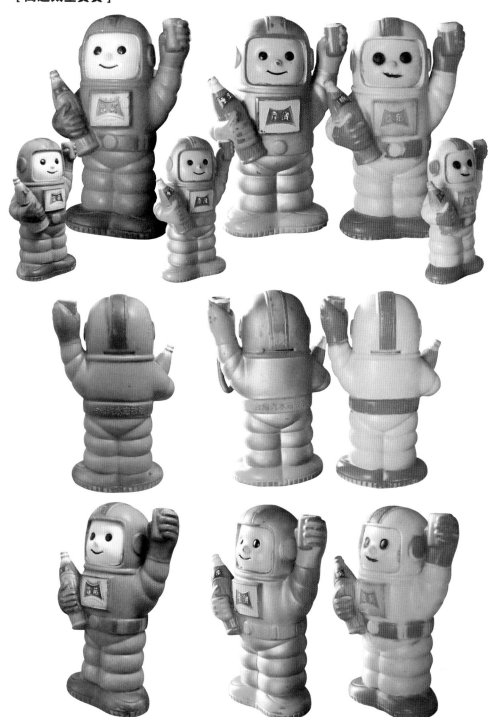

## 萬達寶寶
# 型態配置分析
## Type configuration analysis

「萬達寶寶」是企業玩偶界中唯一倒立造型的娃娃，雙手頂地雙腳朝天，大頭朝下嘴裡吸吮著萬達汽水，超級可愛造型吸引著全台所有玩偶迷的目光。藍色短褲下的赤腳模樣，像極了鄉下小孩打完彈珠後，高興倒立著喝汽水樣子。其實1970年出品的萬達汽水，在當時較偏遠鄉下地方的小朋友，確實是打著赤腳玩樂呢！

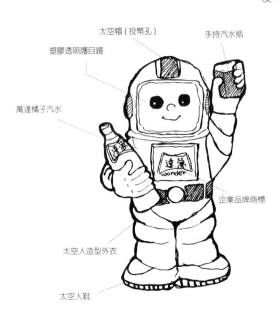

太空帽 (投幣孔)
塑膠透明護目鏡
手持汽水瓶
萬達橘子汽水
企業品牌商標
太空人造型外衣
太空人鞋

裸腳 (投幣孔)
藍色短褲
西瓜頭髮型
超萌可愛表情
萬達橘子汽水
企業品牌基座

[ 萬達太空寶寶 ]　　　　[ 萬達倒立寶寶 ]

## 紙盒收藏
## Boxs Collect

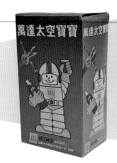

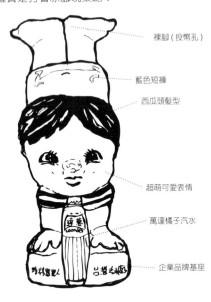

　　紙盒完整收藏，就像是企業玩偶精美的外衣，少了外衣包裝就欠缺完美。完整的「萬達寶寶」與「萬達太空寶寶」紙盒，在市面上可說是相當稀少，就連擁有該玩偶的頂級收藏家也不一定擁有這二款精美的外包裝紙盒。物以稀為貴的情形下，造就了萬達寶寶紙盒的高額收藏價值，入庫收藏指數也相對提昇。

## 萬達寶寶之真假比較

### True and false Compare

由於稀有度極高的萬達倒立寶寶，數量少收藏價值頗高，市面上早已出現贋品，但贋品上色的方式不夠精巧考究，在臉部外觀上很容易辨別。塑膠原料也與原版不同，造成玩偶本身為硬塑而非原版的軟膠。

**真**

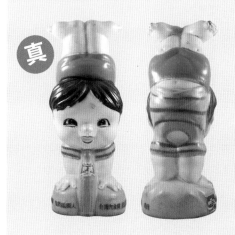

**偽**

## 萬達產品收藏

### Product Collect

收藏玩偶的樂趣也在於玩偶所代言的相關商品佐證，或更進一步的衍伸商品加以收藏。例如廣告鐵牌、汽水木箱、汽水瓶本身等。若仔細觀看二款可愛的萬達寶寶手持的汽水瓶，正如圖片中真實商品所示。

（備註：台灣萬達汽水與可口可樂都隸屬台灣太古可口可樂股份有限公司。）

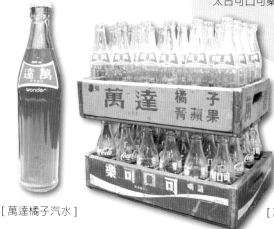

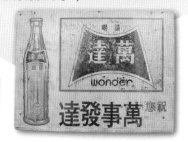

[萬達橘子汽水廣告鐵牌]

[萬達橘子汽水]

[萬達橘子汽水木箱]

◆ 19cm
大 塑膠
□ 存錢筒
▬ 台灣
◷ 1980 年

[ 元陽牌美固漆 ]

# 美固漆寶寶 Merry good paint 's puppet

　　美固漆是由台灣彰化埔心鄉一家名為「元陽油漆工業股份有限公司」所出品的油漆，該公司具有永續經營的企業概念，設計出美固漆企業玩偶。除了企業玩偶當贈品外，也贈送壁掛式鏡子給經銷商，當年的廣告單更引用「世界大同篇」中的一段話當作廣告詞：「先天下之漆而漆，要漆就漆美固漆」。

　　美固漆寶寶是 1980 年代元陽油漆公司的商品。在台灣油漆界裡是唯一的企業玩偶，玩偶造型是一位油漆工穿著橫條 T恤搭配吊帶褲，並頭帶鴨舌帽、右手提公司生產的「美固漆」、左手拿油漆刷，十足的油漆工造型，非常明確的說明代言的油漆商品，可見當年美固漆企業玩偶設計者的用心。

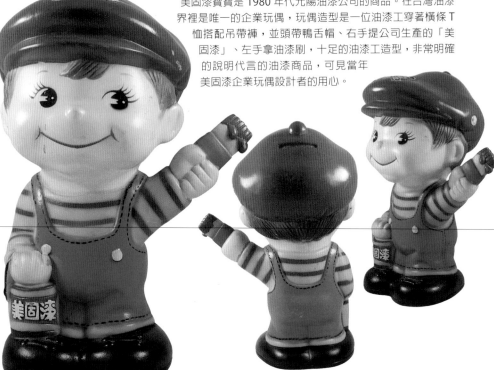

## 貼紙收藏

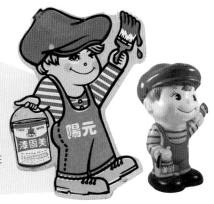

　　元陽公司所出品的美固漆，除油漆本身商品及企業玩偶外，很少有其他相關物件可以佐證。一張早期遺留在老房子牆上的代言玩偶貼紙，卻成了歷史見證人。如今這張珍貴的貼紙已被收藏家張濟鴻先生細心的收藏著。

## 廣告收藏
Commercial Collect

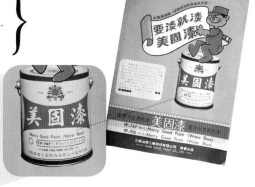

　　「要漆就漆美固漆」。一句抖大慫動的廣告詞放在廣告單中最明顯之處。珍貴的廣告單，剛好印證當年該商品的原貌，美固漆油漆現今已不存在，透過廣告單中的油漆圖像，可以一窺美固漆商品，那白底紅字油漆外包裝桶的真實原貌。

## 美固漆寶寶
## 型態配置分析
Type configuration analysis

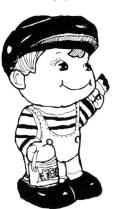

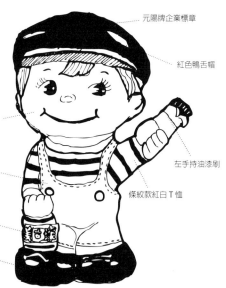

元陽牌企業標章

紅色鴨舌帽

可愛微笑表情

左手持油漆刷

可愛型
藍色吊帶褲裝

條紋款紅白 T 恤

右手提美固漆

元陽牌美固漆
YP-747

大頭皮鞋

亞當夏娃玩偶故事

這對情侶玩偶的出現，源自於味全公司所生產的單一商品的抽獎贈品，算是一種企業商品專屬玩偶，需要參加抽獎方能取得。通常「企業品牌玩偶」屬贈品類的數量較多收藏容易，而「企業商品玩偶」則屬抽獎贈品，數量受限收藏不易。

14.5cm
塑膠
玩具
台灣
1980 年

# 味全亞當與夏娃 Adam and Eve 's puppet

　　聖經故事中，耶和華創造了「人」──亞當後，深覺亞當太過於孤單，於是用亞當的肋骨創造了「女人」──夏娃，所以夏娃是亞當的骨中骨、肉中肉，於是世上的第一對情侶就稱之為亞當與夏娃。

　　1980 年 4 月，味全公司為了促銷酵母乳商品，舉辦「花小錢中大獎，亞當夏娃大贈送」活動。凡購買味全飲品亞當或夏娃等任一味商品，集任意二枚瓶蓋，放入信封寄回味全公司贈獎部收，即可參加抽獎。獎品包含了河合名琴、收音機等大獎外，而更讓企業玩偶收藏家喜愛的「亞當、夏娃」娃娃玩偶一對，才是收藏者心目中的大獎。

　　亞當與夏娃企業玩偶，因屬抽獎類贈品，所以取得來源受限於味全公司贈獎部，故在坊間的收藏數量也相對的稀少。有趣的是亞當娃娃以一片樹葉遮住下體，並在葉子上標註「味全亞當」，而夏娃則是身穿紅背心與草裙，在草裙上印有「味全夏娃」字樣。

## 味全亞當與夏娃
# 型態配置分析
## Type configuration analysis

一對可愛赤裸的情侶玩偶「亞當」與「夏娃」，非常精巧細緻，並用其名當作商品名稱，讓消費者很容易記起這品牌名稱。夏娃以草裙、小可愛為衣，亞當以樹葉遮身，再將味全企業 LOGO 印製於其中，這是一種屬於抽獎式的「企業商品玩偶」，而非傳統的「企業品牌玩偶」。

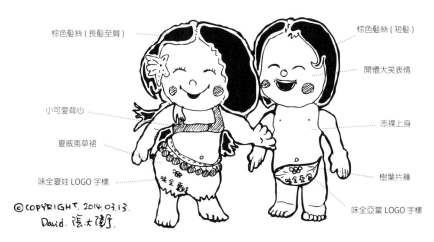

棕色髮絲 (長髮至肩)

小可愛背心

夏威夷草裙

味全夏娃 LOGO 字樣

©COPYRIGHT. 2014.03.13.
David. 張大衛.

棕色髮絲 (短髮)

開懷大笑表情

赤裸上身

樹葉片褲

味全亞當 LOGO 字樣

# 廣告收藏
## Commercial Collect

為了佐證所收藏企業玩偶的資料，收集該商品相關文物就顯得重要。通常報章雜誌上的廣告是比較容易取得的，有心的收藏家，會到圖書館找尋相關年代的報紙，在一頁頁的廣告欄上找尋相關企業玩偶的廣告。

# 亞當產品收藏
## Product Collect

味全公司所生產的「亞當活菌酵母乳」與 Yakult 養樂多公司的「養樂多活菌發酵乳」，兩者商品在外包裝上極為相似，且都很常用在外賣便當的附屬贈品上，香香甜甜的味道，在飯後飲用確實相當美味。

在一般的 24 小時便利商店中，「亞當活菌酵母乳」的能見度並不高，大都在量販店販售，或許下回至量販店採購時，讀者可以注意一下這可愛又美味的商品喔！

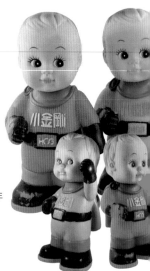

 15~30cm

塑膠

存錢筒

台灣

1980~1985 年

## 瓦斯爐小金剛

以嬰兒可愛的臉龐作為玩偶頭部造型，除了細緻的臉部表情外又多了份童真。整體造型設計成圓滾胖型，再加上披風及手套、短靴，十足的超人外觀卻取名為「小金剛」。無論大隻款或小隻款造型完全相同，可惜上色原料不佳，經過三十多年的歲月風化，玩偶的手套部位顏色較易剝落掉漆。

# 和成小金剛 HCG 's puppet

　　民國 70 年左右，和成牌出產「小金剛瓦斯爐」，隨即附贈一隻小金剛存錢筒，並在小金剛娃娃背面腳下刻印有「和成欣業股份有限公司　贈」字樣。瓦斯爐功能主要以火力超強、耐用為訴求，故業者以類似日本卡通原子小金剛為設計藍圖，小金剛腳底下能噴出強大火焰象徵為瓦斯爐的功用，因而生產這款「合成牌小金剛」。小金剛以孩童娃娃臉及大眼睛，配上披風與手套，腰間緊繫著 HCG 的腰帶，胸前印有凸起的「小金剛」三個大字，模樣非常可樣。這系列的小金剛出產 4 款 2 色，2 大 2 小共 4 隻為一套。

　　「小金剛」玩偶頭部與左手部位設計成活動式，可以局部轉動用來變換姿態。背後披風處留有投幣孔，是標準型的企業玩偶錢筒功能，並在靴子底部設有取幣大孔，方便拿取所儲存的錢幣。大大的肚子圍著企業標章的超人腰帶，大隻款體積較大，收藏陳列時很有成就感，但小隻款數量較少，收藏指數則較為偏高。

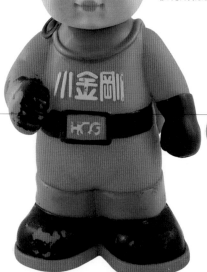

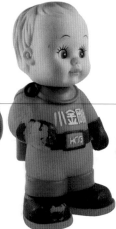

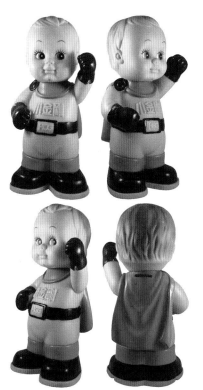

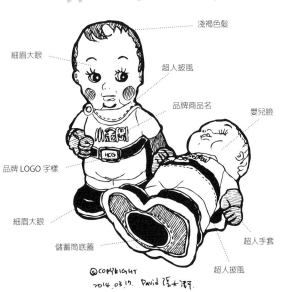

淺褐色髮

細眉大眼

超人披風

品牌商品名

嬰兒臉

品牌 LOGO 字樣

細眉大眼

儲蓄筒底蓋

超人手套

超人披風

©COPYRIGHT
2014.03.17. David 張大衛.

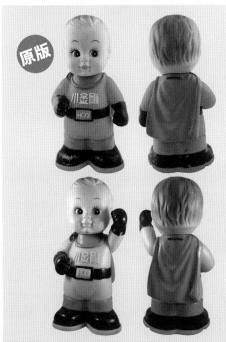

原版

新版

### 原版與新版比較
**New and old** Compare

　　2007 年，合成牌再出新款小金剛瓦斯爐，以「媽媽的舊愛、媳婦的新歡」為廣告詞，同樣贈送一隻新款的小金剛存錢筒，只不過新款小金剛融入高科技元素較多，個人還是偏愛舊款的可愛型小金剛。

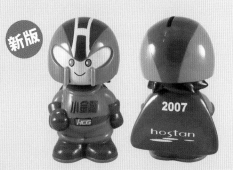

## 新力寶寶創作者

岡部冬彥出生於 1922 年，畢業於日本東京美術學校。在日本的《周刊朝日》、《週刊文春》以手繪漫畫方式繪製出新力寶寶初稿的模樣，並在週刊內文以小孩天真可愛的行為模式，看大人的現實世界，藉以奉勸大人以無欺的方式面對現實的真實社會。

- ⬍ 10~46cm
- 大 塑膠
- 存錢筒 / 玩具
- 台灣 / 日本
- 1960~1990 年

# 新力寶寶 SONY 's puppet

1946 年，以電器通訊儀器及測量儀器的研究與製作為目的，於東京都中央區日本橋之「白木屋百貨」內，以資本額 19 萬日圓創立了東京通信工業株式會社。1958 年將公司名稱變更為「索尼株式會社」。1962 年開始生產 SONY 新力牌寶寶，為公司的代言人。

曾經出現過在台灣的新力牌寶寶相當多款，大致上分為店頭款與贈品款。收藏家大都將新力寶寶分為 1、2、3、4 號等 4 款。

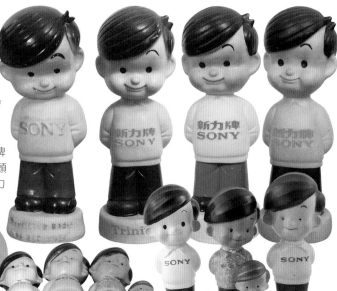

除了正統的大隻 SONY 企業寶寶，台灣與日本也都生產過約 18-20 公分高的小 SONY 企業寶寶，應當也是贈品之用，在小 SONY 寶寶的鞋底印有「東正堂電器股份有限公司　敬贈」字樣，此款數量極為稀少。因為早期的玩偶上色方式都採用人工繪製，所以以每隻寶寶的樣式也有所不同，但正因如此更顯珍貴，收藏價格也就水漲船高。

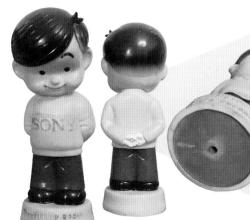

## 新力 1 號

　　1 號的胸前僅印有「SONY」字樣，底座內鑲有木頭，用來增加寶寶的重量，使其陳設時的基座穩固，此款雖在台灣出現過，但來源為日本公司空運來台給台灣新力公司經銷商，作為店頭陳設廣告之用，數量極為稀少。

## 新力 2 號

　　2 號的胸前除了 SONY 字樣外，再加印中文「新力牌」，底座內也鑲入木頭增加重量，並在外側印上「Trinitron」英文字樣。

　　此款為日本公司授權在台灣製造。

　　在背後衣領下若印有「MADE IN TAIWAN」則為台灣版，另一款無印字則為國際版。

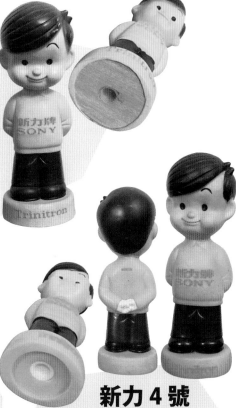

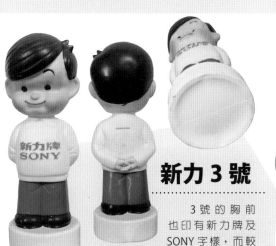

## 新力 3 號

　　3 號的胸前也印有新力牌及 SONY 字樣，而較大的差異在於寶寶的褲子由原先的綠褲子換成藍色，而底座則灌入石膏並封底來增加重量，此款則是在台製造生產，也是用來給經銷商做廣告行銷之用。

## 新力 4 號

　　4 號款是用來當作贈品之用。民國 69 年新力公司推出「買新力送新力寶寶撲滿活動」，凡購買彩色電視機或高級音響組合，都可獲贈一隻新力寶寶。

　　3 號與 4 號新力寶寶的背後都有投幣孔，屬於撲滿類的企業玩偶。

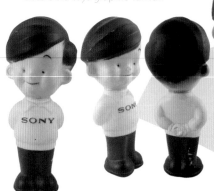

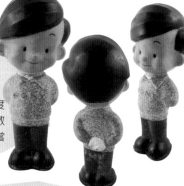

## 東正堂 20 公分款

本款娃娃 20 公分高，在鞋底部分印有「東正堂電器股份有限公司　敬贈」字樣，由全中文字樣書寫方式看來，「東正堂」應該是台灣經銷商的名稱。一般市面上極少出現像這樣中文字樣的款式，研判是日本新力公司授權台灣經銷商在台生產製造，作為贈品使用。

## 東正堂 18 公分款

　　與 20 公分款相似，但少了約 2 公分左右，應該是不同製造商所生產，由於生產模子不同所造成的高度比例不同，但在鞋底同樣印有「東正堂電器股份有限公司　敬贈」字樣。早期東正堂款的新力寶寶，材質都是軟膠，應該是當時的塑膠原料所致，通常軟膠娃娃也較受收藏家青睞。

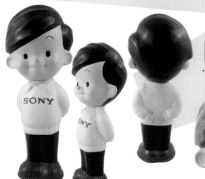

## 日本 SONY CORP 18 公分款

　　本款娃娃 18 公分高，在鞋底上印有「SONY CORP JAPAN」字樣，屬於日本國生產製造，用來當作購買新力相關電器商品的贈品，這款娃娃可由日本 ebay 拍賣網站購得，較有心的收藏者會買來與其他不同款的新力寶寶做收藏比較。

## 日本 SONY CORP 10 公分款

　　精緻小巧可愛的 10 公分高、軟膠材質的新力寶寶，屬於更早期的日本國生產的款式，就連日本的企業寶寶收藏迷也難以入手，原因當然是早期生產數量稀少之故，有趣的是由於早期的軟膠企業玩偶，都是人工上漆方式著色，造就每隻娃娃的眼睛大小也不相同。

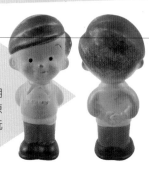

# 新力寶寶
## 型態配置分析
### Type configuration analysis

1962 年起日本新力寶寶誕生，由於授權各國製作，款式多樣。以大型的新力寶寶而言，光曾出現在台灣的就有四款。而日本、美國及其他國家，也都有不同款式出現，但除造型、高度雷同外，在胸口一定印製有「SONY」字樣。

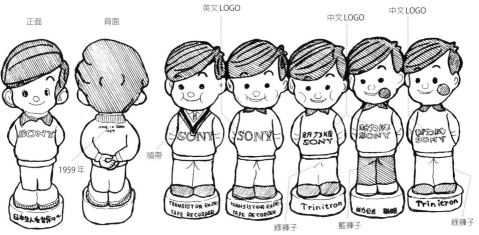

正面　　背面

英文 LOGO　　中文 LOGO　　中文 LOGO

領帶

1959 年

綠褲子　　藍褲子　　綠褲子

[ 日本版初代 1 號娃娃 ]

[ 美國版 ]　　[ 台灣海外版 ]　　[ 台灣版 ]　　[ 台灣版 ]　　[ 台灣版 ]
　　　　　1 號娃娃　　2 號娃娃　　3 號娃娃　　4 號娃娃

# 廣告收藏
## Commercial Collect

民國 57 年，新力公司在台灣推出特麗霓虹 Trinitron 電視機，於是在報章雜誌及店頭廣告海報上，主打「買新力產品送新力寶寶撲滿」活動。海報上的小男孩抱著那隻娃娃開心的模樣，正是大隻新力寶寶 2 號款。

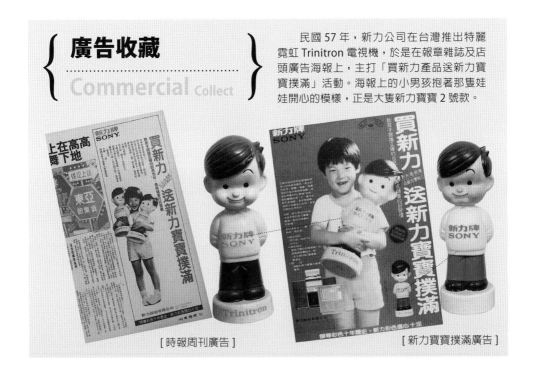

[ 時報周刊廣告 ]　　[ 新力寶寶撲滿廣告 ]

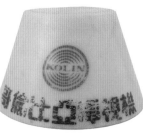

**哥倫比亞翹臀美女**

企業玩偶中以女性造型為主體結構的實在罕見。穿著低胸性感連身洋裝、腳踩紅色高跟鞋，一副時麾摩登的模樣，讓男性收藏家愛不釋手。

↕ 30cm

大 塑膠

展示品

台灣

🕐 1964~1970 年

# 哥倫比亞美女 Columbia 's puppet

1963 年，歌林股份有限公司成立於新北市三重區，並在民 1964 年開始生產黑白電視機，更首創於電視機外加裝木製扇門。1969 年後開始生產全晶體彩色電視機，當年政府為了淨化流行歌曲，歌林公司還為中視電視台製作『金曲獎』節目，並成立歌林唱片公司與舉辦「歌林之星」歌唱比賽來培植歌星。

企業玩偶「哥倫比亞美女」為歌林公司代理日本哥倫比亞電視機，所生產的店頭企業形象玩偶，由於玩偶本身造型是位身材曼妙、婀娜多姿的短髮美女，深受玩偶收藏家喜愛，但也因數量不多，已成企業玩偶界的夢幻精品之一。

1993 年歌林公司與日本コロムビア合資成立冠登公司，並轉投資三商人壽與富林建設。

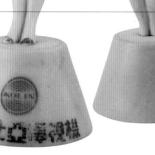

## 唱片收藏
### Record Collect

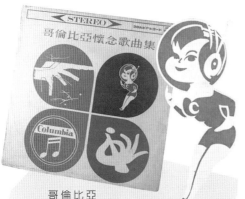

哥倫比亞
唱片是目前唱片公司中最老的品牌之一，從 1888 年開始便開始製作唱片，並在 1890 年成立「哥倫比亞 Columbia」唱片公司，原先隸屬於美國三大電視網之一的哥倫比亞廣播公司。歷史上與寶麗金、貝圖斯曼並稱為三大唱片集團。1948 年生產出世界上首張 12 英寸密紋唱片，1965 年在倫敦設立分公司，成為橫跨歐美的唱片集團。1989 年，哥倫比亞唱片公司被日本索尼財團收購合併，成為 20 世紀五大唱片集團之一。

## 廣告燈箱收藏
### Lightbox Collect

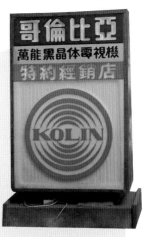

這種燈箱早期是陳放在經銷商店頭櫥窗內，通常會與哥倫比亞電視機放在一起，用來介紹新款「萬能黑晶體電視機」。早期第一代的真空管電視機以電路控制電子的流動，暖機時間相當長，增加使用者開機等待的時間。新款的晶體電視機則改善暖機等待時間，只要開機即可出現畫面觀看。為了在證玩偶歷史故事，這類相關的附屬商品當然也就成為收藏家的另類收藏了。

## 哥倫比亞美女
## 型態配置分析
### Type configuration analysis

哥倫比亞美女玩偶，頭頂著 1950 年代奧黛麗赫本式樣的俏麗貼臉髮型，身穿火辣性感大紅短裙連身洋裝。正面錐型底座上刻印有「歌林公司企業」標誌及「哥倫比亞電視機」字樣，背面俏臀下的底座則是印上「columbia 唱片」標誌及「歌林股份有限公司 敬贈」字樣。

柳葉眉 · 大眼 · 紅唇 · 低胸連身短裙 · 高跟鞋 · 歌林企業 LOGO · 歌倫比亞電視機字樣 · 俏麗短髮 · 翹臀 · 歌倫比亞品牌標章

**迪士尼明星米老鼠**

米奇老鼠是世界上最知名的卡通人物之一。1928 年由華特・迪士尼和烏布・伊沃克斯於華特迪士尼工作室創作的卡通人物。所以台熱牌所生產的「台熱牌米老鼠」需經過授權，在玩偶的底部可以清楚看見「美國華特迪斯奈公司授權製作」的貼紙字樣。

- ⇕ 26m
- ✕ 塑膠
- ▢ 存錢筒
- ▭ 台灣
- ◷ 1980~1996 年

# 台熱牌米老鼠 Mickey 's puppet

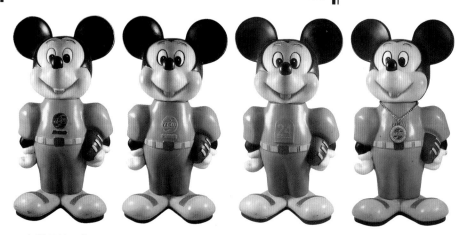

台灣電熱工業股份有限公司簡稱「台灣電熱」或「台熱」，所生產的品牌名稱為「台熱牌」。1964 年游純和在新北市三重後埔街創立台灣電熱工業社，生產電熱片及電熱管製品，並生產出台灣第一台塑料乾燥機。1974 年在台北市南港區興建 400 坪的台熱南港廠。1976 年台熱公司發表台灣第一台乾衣機「台熱牌萬里晴乾衣機」。

## 紅色 LOGO 款

「台熱牌米老鼠」造型與「大同寶寶」相同，都是以橄欖球選手為主題。由於米老鼠玩偶是美國迪士尼知名卡通人物，所以台熱牌所生產的「台熱牌米老鼠」需經過授權，在玩偶的底部可以清楚看見「美國華特迪斯奈公司授權製作」的貼紙字樣。

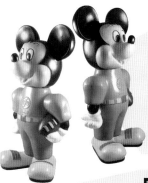

# 藍色 LOGO 款

1960 至 1990 年代「台熱牌萬里晴乾衣機」稱霸台灣乾衣機市場。台熱牌所衍生的企業玩偶「台熱牌米老鼠」寶寶，共有四種不同款式，造成款式略有差異處在胸前的品牌 LOGO 上。此款為同衣服色 ( 藍色 )LOGO 款。

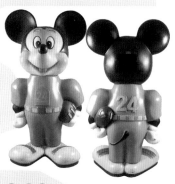

# 胸前 24 號款

台熱牌在 1964 年 ( 民國 53 年 ) 創立，若以 1964 + 24 = 1988( 民國 77 年 ) 有可能是台熱牌建廠 24 週年紀念數字。不過這僅是收藏者個人猜測，並未獲得證實。

# 戴金項鍊品牌 LOGO

除胸前 24 號款外，其餘三款的「24 號」都凸印在玩偶背部，唯獨這款非常特殊，有戴著金色品牌 LOGO 項鍊。台熱牌米老鼠玩偶，在台灣拍賣網站較常出現，但常欠缺這條品牌金色項鍊。

## { 紙盒收藏 }
### Boxs Collect

## { 台熱牌米老鼠 型態配置分析 }
### Type configuration analysis

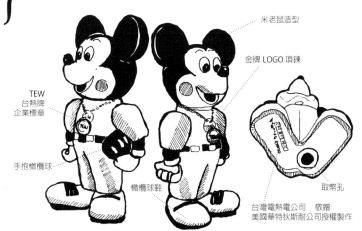

米老鼠造型

金牌 LOGO 項鍊

TEW
台熱牌
企業標章

手抱橄欖球

橄欖球鞋

取幣孔

台灣電熱電公司　敬贈
美國華特狄斯耐公司授權製作

 10~24cm

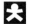 塑膠

 存錢筒 / 擺飾品

 台灣

⊙ 1960~1970 年

# 國際牌寶寶 National 's puppet

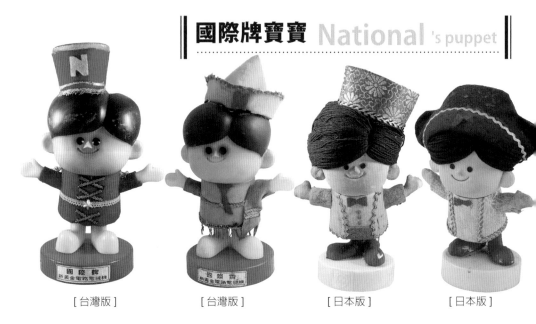

[台灣版]　　　　[台灣版]　　　　[日本版]　　　　[日本版]

　　民國 51 年台灣松下電器股份有限公司成立，以「國際牌 National」為品牌生產收音機、電唱機、揚聲器等。

　　民國 79 年實施產銷一元化經營體制，公司識別系統以「National/Panasonic」與消費者見面。台灣松下電器股份有限公司，在台灣致力於實踐「貫徹為產業人的本份，圖謀社會生活的改善與提高，以期貢獻世界文化生活的進展」之經營理念，為提供受到顧客喜愛的產品而不斷努力。以實現與地球環境共存作貢獻為基礎，並展開從台灣到亞洲以至全世界的產銷活動。後期的國際牌僅能見到「panasonic」字樣的標誌了。

　　1960~70 年代的台灣電器行，開始可以見到「國際牌寶寶」的身影。國際牌企業形象玩偶造型，是以一位可愛的小男孩樣式為主角。或許是當年男士的髮型以三七分最流行，所以小男孩玩偶頭上的髮型便是如此。

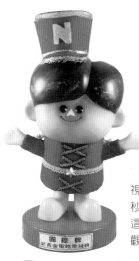

## 台灣版

在台灣出現過的「國際牌寶寶」款式相當多，例如 1969 年時國際牌生產彩色電視機時，即贈送「新黃金電路電視機款寶寶」。

當時的廣告詞為「面面明亮 10%，電視機中的超級品，電眼金龍」，並強調「3 秒開機完成，100%現場效果。」指的是說這款電視機，開機時間快，猶如親臨現場觀看的感覺效果。

當時款式為 21DM-70，規格 21 吋寬螢光幕，不二價：10800 元。以當年公務員而言，恐怕要好幾個月的薪資方能購得，可見這是款高單價的電視機種。

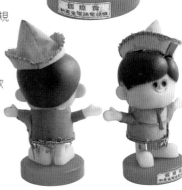

## 日本版

日本國所生產的國際牌寶寶，無論樣式或數量應該都是全球之冠。以精緻工業聞名全世界的日本，就連生產企業玩偶也是如此，只要印有「MADE IN JAPAN」的玩偶，感覺上就較精巧細緻，就連娃娃頭頂上的頭髮，也用毛線一條條披掛而成，玩偶身上的衣服則選用有提花的布種來製作，再加上編織的布條作為服飾的修邊，塑膠底座前方則是印上國際牌 National 企業標章。

國際牌寶寶大都以各國特色服裝，作為寶寶身上穿著的服飾；但也有以結婚為主題，新郎穿西裝、新娘穿白紗禮服的國際牌新人款寶寶。

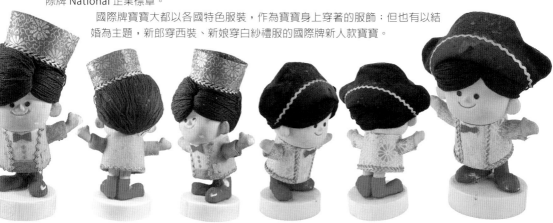

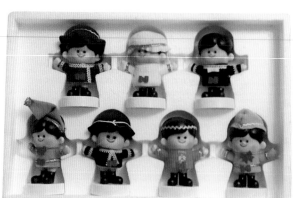

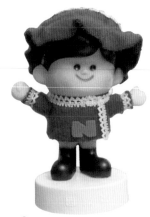

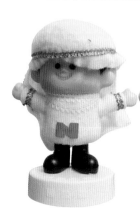

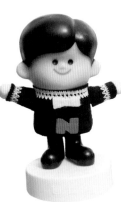

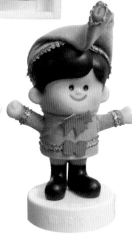

# 幸福七彩黃金寶寶

民國 51 年至 54 年，是黑白映像管電視的市場導入期，當時的電視機以矽晶體及真空管顯像，顯像能力較差，開機時需預熱，此時期各廠商著重的電視機能在於提供快速、清晰與穩定的影像。

民國 52 年國際牌電視的矽半導體顯像及電視人工頭腦調整等技術發展成熟，於民國 58 年開始販售國際電視的新黃金電路電視機。當年台中金龍少棒隊，捧回台灣有史以來的第一座世界冠軍，國際牌搭順風車之便，將其中一款電視，取名彩色金龍，並以「無敵金龍，棒球是金龍，電視也是金龍」為廣告詞。

凡購買國際牌彩色金龍系列電視機，即贈送盒裝版「幸福七彩黃金寶寶」一盒。此款為授權在台灣生產製造，在每個娃娃的白色底座正前方，都刻印有「國際牌」中文字樣。

## 廣告收藏
### Commercial Collect

民國 58 年農民專用的《豐年》雜誌上，刊登過一則國際牌世界黃金寶寶的廣告。凡消費者購買國際牌金龍電視機，即贈送日製的「世界黃金寶寶」一套，這套寶寶共有 6 隻，每隻寶寶都穿著不同的國家服飾，有中國款、日本款、英國款、美國款、墨西哥款以及西班牙款。

日本企業玩偶雜誌也很常見到國際牌寶寶的專刊報導，不同大小及各種款式都有，常讓收藏者口水直流。

[ 豐年雜誌廣告 ]

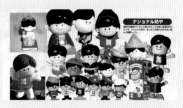

[ 日本雜誌廣告 ]

## 國際牌寶寶
## 型態配置分析
### Type configuration analysis

國際牌寶寶的頭部約占掉整體娃娃的 1/3 比例，那三七分的西裝頭髮型也就是它的特徵。通常娃娃除了不同國家特色服飾外，在頭頂上的帽子也會下功夫，例如墨西哥娃娃與西班牙娃娃，分別帶著墨西哥大盤帽與鬥牛士專用的凸型黑帽，無論哪個國家的國際牌寶寶，都是相當特別與可愛的。

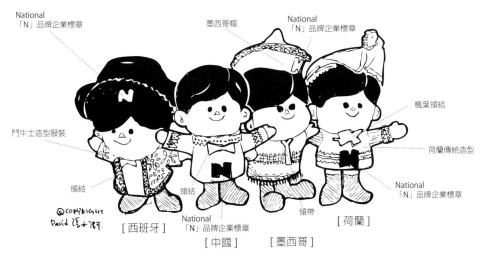

National
「N」品牌企業標章

墨西哥帽

National
「N」品牌企業標章

楓葉領結

鬥牛士造型服裝

荷蘭傳統造型

領結

領結

National
「N」品牌企業標章

©COPYRIGHT
David 溫士凱.

[ 西班牙 ]

National
「N」品牌企業標章

[ 中國 ]

領帶

[ 墨西哥 ]

[ 荷蘭 ]

## 阿哥哥國眾電腦

人型企業玩偶一直是收藏主流，只要是單純
的人型玩偶都有不錯的收藏價值。

胸口印有「LEO」阿哥哥造型的國眾電腦寶
寶，或許是廠商過度時期的暫代玩偶，生產數量
稀少，在拍賣市場上很難發現釋出的蹤跡。後期
的揚帆 LEO 獅，以獅子為主角並大量生產，收
藏價值就不如人型 LEO 阿哥哥了。

- 19cm
- 塑膠
- 存錢筒
- 台灣
- 1985~1990 年

# 國眾阿哥哥 Guo jung 's puppet

　　國眾電腦創立於 1985 年，由簡明仁博士所創設。國眾電腦隸屬大眾
電腦集團，員工人數約 400 人，公司股票在 1999 年於台灣櫃買中心公開
發行。

　　國眾電腦創業之初以代理美國 Stratus 不停頓電腦系統為主，從此開
始致力於台灣的資訊化建設，提供國人優良的產品與服務。2008 年國眾
電腦為提升經營績效，與集團內岱昇、眾電與超網路三家公司合併，以
國眾電腦為存續公司。目前國眾電腦整體業務分為研發中心與六個事業
單位。

## 原版與新版比較
### New and old Compare

1985~2000 年國眾電腦企業玩偶以阿哥哥人物造型為主角,在企業玩偶市場中也極為罕見,或許與後期的集團合併事業有關,在 2000 年之後國眾電腦企業玩偶改成獅子乘坐帆船造型。但在以人形企業玩偶收藏為主的市場而言,LEO 阿哥哥收藏價值遠遠大於那隻乘坐揚帆船的獅子,也或許是物以稀為貴的理由,讓 LEO 阿哥哥企業玩偶在收藏界中一物難求。

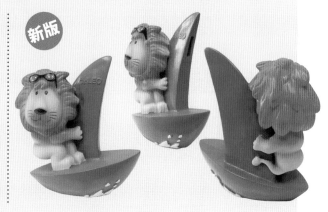

原版

新版

## 同業企業玩偶
### Interesting Collect

除了國眾電腦外,1986 年由創辦人鍾梁權成立的巨匠電腦,也出產過企業玩偶「巨匠電腦豹」。巨匠電腦由販售 Apple II 電腦起家,後期轉型為電腦補習班。直到現今已成全台知名連鎖國際電腦認證補習班。

## 國眾阿哥哥
## 型態配置分析
### Type configuration analysis

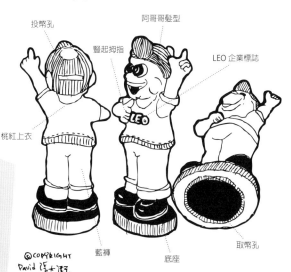

投幣孔

豎起拇指

阿哥哥髮型

LEO 企業標誌

桃紅上衣

藍褲

底座

取幣孔

©COPYRIGHT
David 張大衛.

**｜可愛鈴木機車寶寶｜**

可愛的贈品版鈴木機車寶寶，很受女性收藏家喜愛，也曾經用在電視或平面廣告上。2001年知名美聲女子天團 S.H.E，就在主打歌〈戀人未滿〉的 MV 中，由 ELLA 把玩這鈴木寶寶小玩偶的情結中出現過。贈品版的鈴木機車小玩偶，完整的包裝會以塑膠袋密封，並在袋中附上一張日文版的說明書。

↕ 9/95cm

🅰 塑膠

▢ 存錢筒／展示品

⚑ 台灣

🕐 1960~1970 年

# 鈴木機車寶寶 CCI 's puppet

日本鈴木株式會社（スズキ株式会社）簡稱鈴木，總公司設在日本靜岡縣濱松市。1909 年創立之初的鈴木以生產紡織用機具為主，當時公司名稱為「鈴木式織機製作所」，二次大戰後於 1954 年更名「鈴木自動車工業株式會社」，開始生產機車與汽車。

1963 年在台灣成立「台隆工業股份有限公司」，創業之初先與日本石橋機車合作生產女性用石橋機車。1984 年再與日本鈴木株式會社合作，另外成立「台鈴工業股份有限公司」，並生產速克達予以銷售。「台鈴」二字指的即是台灣與日本鈴木合作之意。

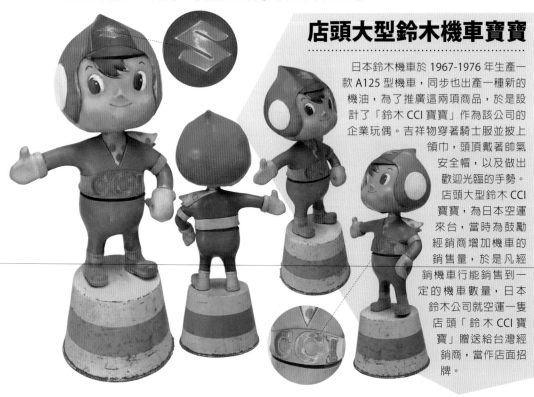

## 店頭大型鈴木機車寶寶

日本鈴木機車於 1967-1976 年生產一款 A125 型機車，同步也出產一種新的機油，為了推廣這兩項商品，於是設計了「鈴木 CCI 寶寶」作為該公司的企業玩偶。吉祥物穿著騎士服並披上領巾，頭頂戴著帥氣安全帽，以及做出歡迎光臨的手勢。

店頭大型鈴木 CCI 寶寶，為日本空運來台，當時為鼓勵經銷商增加機車的銷售量，於是凡經銷機車行能銷售到一定的機車數量，日本鈴木公司就空運一隻店頭「鈴木 CCI 寶寶」贈送給台灣經銷商，當作店面招牌。

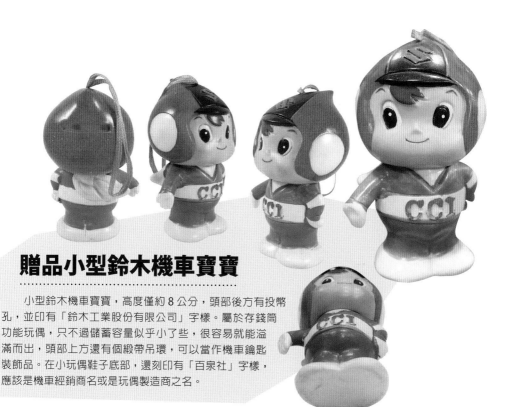

# 贈品小型鈴木機車寶寶

　　小型鈴木機車寶寶，高度僅約 8 公分，頭部後方有投幣孔，並印有「鈴木工業股份有限公司」字樣。屬於存錢筒功能玩偶，只不過儲蓄容量似乎小了些，很容易就能溢滿而出，頭部上方還有個緞帶吊環，可以當作機車鑰匙裝飾品。在小玩偶鞋子底部，還刻印有「百泉社」字樣，應該是機車經銷商名或是玩偶製造商之名。

## 鈴木機車寶寶 型態配置分析
## Type configuration analysis

　　以「歡迎光臨」標準姿態站在店頭的 CCI 鈴木寶寶，無論是大人或小朋友都相當喜歡。鈴木寶寶的誕生，主要是因為 CCI 機油的問世，所以娃娃頭上的安全帽，除了企業商標「S」外，還以油滴狀型態來呈現，代表的是 CCI 潤滑油。藍色 V 領的 CCI 車服及點點圖騰領巾，也成了它的標準配備。

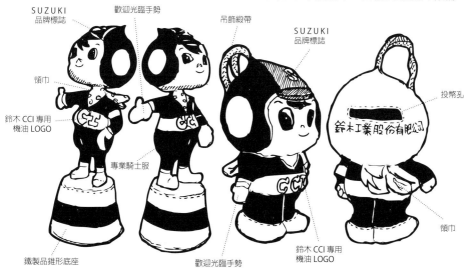

SUZUKI 品牌標誌
歡迎光臨手勢
吊飾緞帶
SUZUKI 品牌標誌
領巾
鈴木 CCI 專用機油 LOGO
專業騎士服
投幣孔
鈴木工業股份有限公司
鐵製品錐形底座
歡迎光臨手勢
鈴木 CCI 專用機油 LOGO
領巾

# 鈴木機車相關收藏

鈴木機車　保養手冊

## 保養手冊

　　這兩本保養手冊分屬不同型號的機車所有，相同的是手冊上都會繪有鈴木 CCI 寶寶圖像，其中手持修車工具的鈴木寶寶，較符合保養手冊的樣式，告知消費者如何使用該款機車，或遇到障礙如何排除。另一款則是鈴木寶寶造型標準姿勢，以「歡迎光臨」姿態來表現。

SUZUKI 鈴木機車保養手冊

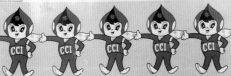

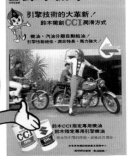

鈴木機車 120cc B-120型

引擎技術的大革新！
鈴木獨創 CCI 潤滑方式

機油、汽油分離自動給油
引擎性能絕佳、高命特長、馬力強大

鈴木CCI指定專用機油
鈴木指定專用引擎機油

## 廣告單

　　台灣鈴木機車公司在推出 120cc 機車時，印製了這張廣告單，廣告內容主打該機車的性能及獨創 CCI 機油的潤滑方式。

　　收藏這張廣告單，也是為了單子上那隻可愛的 CCI 寶寶，頭頂著大大的油滴造型「S」安全帽，真是漂亮。

## 贈品背包

　　1970 年代左右，鈴木機車熱銷全台，鈴木機車公司也以贈品回饋給消費者。其中一樣贈品就是有 CCI 可愛圖騰的鈴木機車背包，市面上能見度較高的有橘色款與綠色款兩色。這款圖像娃娃左手握拳右手插腰，脖子上還披掛著點點領巾，模樣可愛極了。

## 廣告布條

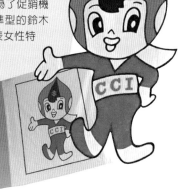

1972 年鈴木機車公司推出以女性為主的 F80 女王車。為了促銷機車，廠商特別製作了廣告布條讓經銷商掛在店頭，這款標準型的鈴木 CCI 寶寶造型圖像，最特別之處在於嘴部，用厚厚的唇型代表女性特徵，以達到鈴木女王車女生騎的廣告訴求。

## 相似企業圖像

Interesting Collect

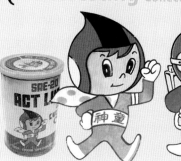

[ACT LUBE 2 CYCLE OIL]　　[PRODIGY MOTOR OIL]

### 神童牌機油

PRODIGY MOTOR OIL。收藏這款機油，全是為了罐子上那隻可愛的太空人造型娃娃。在娃娃 V 領上衣胸口上印有「神童」二字，左手指頭間擺出勝利 V 型手勢，背後則是背著類似油桶造型的氧氣瓶。

ACT LUBE 2 CYCLE OIL。這款機油上的娃娃，幾乎完全仿造正統 CCI 鈴木寶寶，不但油滴型安全帽相同，還有脖子上的點點領巾，就連娃娃眼神都相同，唯有胸前的「神童」二字及安全帽無標誌有所不同。

### 百利 CCI 機油

百利 CCI 自動混合機油。這是 1970 年代左右，在台灣所出品的一款通用混合機油，適用於多種機車品牌，有趣的是在外包裝盒左上方處，繪製了一款太空人造型寶寶，並在左手比出 YA 的可愛手勢。整體造型類似正統鈴木寶寶。

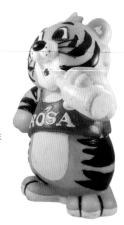

### 驕傲的 ROSA 老虎

「羅莎虎」手拿羅莎麥汁飲料及擬人化可愛
的老虎造型，因獲贈來源不易，造就數量稀少，
因此而增加了收藏家的熱愛與收藏價值。

企業玩偶羅莎虎，代表的飲料是以羅莎汁
為主，左手拿著瓶裝麥芽圖騰的飲料，右手放在
腰際間，並在嘴裡喝著羅莎汁飲料。一副驕傲
的模樣，幫企業形象加分不少。

25cm
塑膠
存錢筒
台灣
1980~1985 年

# 羅莎 ROSA 虎 ROSA 's puppet

　　羅莎飲料公司是 1980 年代台灣出產鋁箔包裝阿薩姆奶茶的一家相當知名的公司。早期羅莎公司也生產羅莎咖啡、羅莎麥汁、阿薩姆奶茶、阿薩姆蘋果奶茶等相關飲料產品，現今卻很難在台灣飲料市場中看見該公司產品。

　　羅莎虎在企業玩偶界中，是以擬人化的方式來呈現企業玩偶形象。雖然是一隻老虎，卻用人形站姿喝飲料的形態來表現羅莎飲料企業形象。市面上的羅莎虎，並非年代久遠的企業老玩偶，但由於數量少，擬人化的站姿體態，也吸引企業玩偶收藏家互相高價競標，是玩家極想入寶庫的一隻稀有寶物。

　　60~70 年代台灣早期飲料界的企業玩偶不多，80 年代推出羅莎麥汁飲料時，同時期生產羅莎虎企業玩偶。需購買羅莎麥汁飲料 2-5 箱，才能贈送一隻羅莎虎寶寶，以增加公司銷售業績，或是剪下商標 2 個寄回公司參加抽獎方能取得。

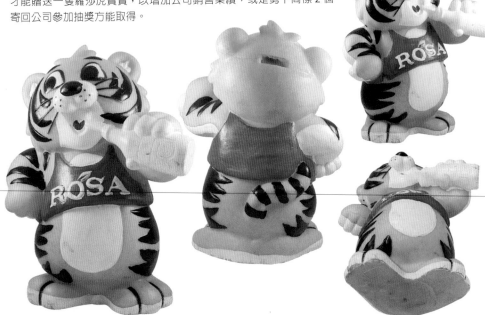

## 羅莎 ROSA 虎
# 型態配置分析

Type configuration analysis

外觀驕傲的羅莎虎，架勢十足以右手插腰，左手拿著羅莎麥汁，喝著品牌飲料。玩偶本身是存錢筒功能的造型娃娃，在老虎頭部背後，有一個投幣孔，但底部卻是封閉式設計沒有取幣孔。所以收藏到的羅莎虎頭部背後投幣孔被破壞的居多，原因應該是為了挖取錢幣所致。

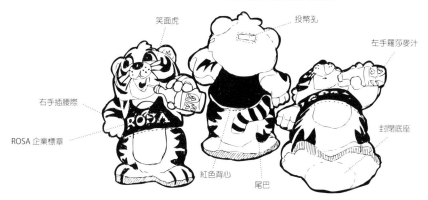

笑面虎　投幣孔　左手羅莎麥汁　右手插腰際　ROSA 企業標章　紅色背心　尾巴　封閉底座

## 同類企業玩偶

Interesting Collect

企業玩偶代言人，若能結合相關企業產品亮相更能為該產品加分。企業玩偶中，有些是企業品牌代言人，有些則是企業單一產品代言玩偶。本文中的羅莎虎，算是經典的企業單一產品代言玩偶，其他手持飲料相關企業單品玩偶上還有：

❶

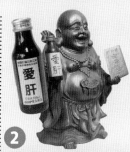

❷

❶ 雪碧張惠妹
　& 雪碧檸檬人

❷ 愛肝口服液財神爺

❸ 開喜婆婆

❹ 萬達倒立寶寶
　& 萬達太空人寶寶

❸

❹

**人見人愛財神爺**

　　一般西藥房很喜歡在迎賓處放上這尊「愛肝財神爺」。喜孜孜的表情及胖胖圓滾的肚子,讓來客不由自主的上前摸一摸。高約 45 公分略有重量,在企業玩偶中隸屬廣告觀賞型雕像。由於形體較大且雕像本身為 POLY 材質易破損,所以坊間完整的「愛肝財神爺」並不多見。

- ⬍ 45cm
- 大 塑膠
- ▢ 展示品
- ▢ 台灣
- 🕐 1990~1995 年

# 愛肝財神爺 God of Wealth's puppet

　　財神爺右手握「愛肝口服液」,左手拿「虎骨藥膏」,十足的藥品廣告形象。這尊高達 45 公分的企業廣告偶,通常是陳設在大型西藥房臨櫃展示台上。

　　當年愛肝的經銷商,需購買 50 萬貨品,也就是一次要買 1200 箱,一箱有 60 瓶,共要賣 72000 瓶愛肝,才有贈送這一尊企業廣告偶,再加上他本身為 POLY(合成樹脂)中空灌模,在運送過程中 40% 都已破損,所以市面上完整的,非常罕見。

　　財神爺左手上的虎骨膏,也是同家藥廠的商品,類似辣椒膏之類的藥膏,主治跌打損傷與風濕酸痛。或許藥膏取名為財神牌,所以業者把企業偶造型設計為財神爺,雖不同於一般贈品類的軟膠娃娃,但陳放在店頭卻有相當顯著的廣告效果。

[手持愛肝口服液]

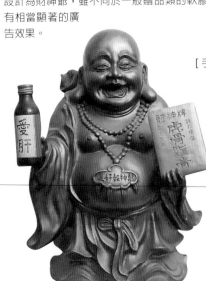

[手持虎骨藥膏]

## 同類企業玩偶
### Interesting Collect

位於台南市永康區的「愛肝生物科技股份有限公司」，成立於 1990 年，以生產「愛肝口服液」聞名全台。當年強打電視廣告時，有首專屬愛肝的廣告歌是大家耳熟能詳的。「愛肝愛肝一罐 20 元，保護肝臟、消除疲勞，增強體力精神好，你知我知伊也知。消除疲勞飲愛肝，保護肝臟飲愛肝，愛肝口服液。」

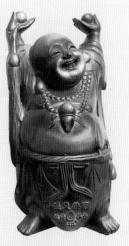

以人見人愛的財神爺造型，雙手各拿愛肝、虎骨膏等自家商品為企業廣告偶，只能說設計者用置入性行銷方式來製造這尊商品偶雕像。原本福氣的財神爺與自家藥品結合，讓消費者很放心的使用該公司產品，以達到廣告效益。

## 愛肝財神爺
## 型態配置分析
### Type configuration analysis

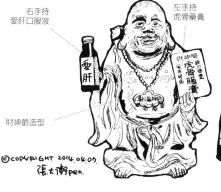

右手持愛肝口服液
左手持虎骨藥膏
財神爺造型

愛肝口服液

虎骨藥膏

財神爺黃金袋

© COPYRIGHT 2014.04.07.
張太瀚 pen.

## 愛肝產品收藏
### Product Collect

位於台南市永康區的「愛肝生物科技股份有限公司」，成立於 1990 年，以生產「愛肝口服液」聞名全台。當年強打電視廣告時，有首專屬愛肝的廣告歌是大家耳熟能詳的。「愛肝愛肝一罐 20 元，保護肝臟、消除疲勞，增強體力精神好，你知我知伊也知。消除疲勞飲愛肝，保護肝臟飲愛肝，愛肝口服液。」

[ 愛肝口服液 ]

| ⬍ | 25~100cm |
| 大 | 塑膠 |
| 🗑 | 存錢筒 / 展示品 |
| 🏠 | 台灣 |
| ⏱ | 1960~1970 年 |

### 彩色鸚鵡大嘴鳥

日立大嘴鳥企業玩偶,除了一般贈送給客戶觀賞用的小玩偶外,也生產一種大型的店頭廣告企業大嘴鳥。這種店頭型的大嘴鳥,通常是在較大型的經銷商才可能擁有,由日本日立公司直接空運來台,遺留至今的實為極少數。

# 日立大嘴鳥 Toucan's puppet

　　1953 年彩色電視機正式在美國面世,台灣約為 1950 年代末期開始有進口彩色電視機,台灣日立公司則成立於 1963 年,原名為「協立電機股份有限公司」,係由周煥璋先生、許明傳先生等人籌資設立,並於 1965 年與日本日立製作所合資與技術合作,正式更名為「台灣日立股份有限公司」。

　　「日立大嘴鳥」為日立公司生產彩色電視機時,所附帶的一個企業形象玩偶,以可愛、顏色鮮豔的大嘴鳥為玩偶主角,最常在客廳中的日立彩色電視機上方看見它的模樣。

## 日本版「キドカラー款」

　　日文「キドカラー」指的是飛行船之意,50 年代日立彩視剛上市之際,由日本飛行船贊助廣告經費,所以在日立大嘴鳥的左胸印上「キドカラー贊助商」字樣。

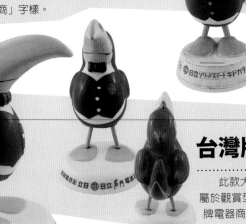

## 台灣版「品牌商標款」

　　此款大嘴鳥左胸印有「日立商標」,屬於觀賞型企業玩偶,底座則印製該品牌電器商品名稱。

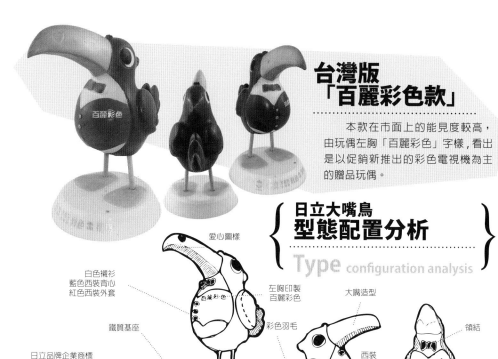

## 台灣版「百麗彩色款」

本款在市面上的能見度較高，由玩偶左胸「百麗彩色」字樣，看出是以促銷新推出的彩色電視機為主的贈品玩偶。

## 日立大嘴鳥 型態配置分析

### Type configuration analysis

愛心圖樣

白色襯衫
藍色西裝背心
紅色西裝外套

左胸印製
百麗彩色

大嘴造型

領結

鐵質基座

彩色羽毛

西裝背心

左胸印製
LOGO

日立品牌企業商標

存錢筒底座

©COPYRIGHT
20140422 David.
張大清pen.

彩色電視機

POMPA 日立

日立名門

---

## 廣告收藏

### Product Collect

## 同業企業玩偶

### Interesting Collect

同樣以生產冷氣機聞名的和泰興業，也生產企業玩偶並取名為大金寶寶，是日本 DAIKIN 空調的企業吉祥物，近期也常出現台灣市面。日本相撲力士最高階稱之為「橫綱」，所以以相撲力士為造型的大金寶寶又稱「橫綱寶寶」，象徵該品牌為日本第一之意。

18~21cm

塑膠

存錢筒

台灣

1969 年

## 銀行寶寶贈品風潮

1960 年代台灣本土金融業並沒有專屬的企業玩偶，大都是以授權的玩偶加印企業標章後，當作存款戶贈品玩偶。近期台灣金融業則颳起一陣「企業贈品玩偶」風潮，但可惜的是科技進步後，簡化了許多開模技術，缺少了早期老玩偶那樣的精緻與特色。

# 台北市銀行玩偶 Taipei Bank's puppet

1967 年台北市升格為直轄市，為了支援市政建設及代理市庫業務等目的，台北市政府開始籌設市營金融機構。並在 1969 年成立台北市銀行（簡稱市銀），資本額約新台幣一億二千萬元。當時之業務範圍僅限於台北市轄區。1993 年 1 月 1 日，台北市銀行更名為台北銀行，全名為台北銀行股份有限公司（簡稱北銀）。當年為了鼓勵用戶存款，凡開戶者台北市銀行儲蓄部即贈「台北市銀行玩偶」乙隻。由於該批玩偶都是知名卡通造型，屬於授權玩偶。該儲蓄部玩偶共有三款分別是「吉他熊」、「頑皮豹」、「101 忠狗」等。

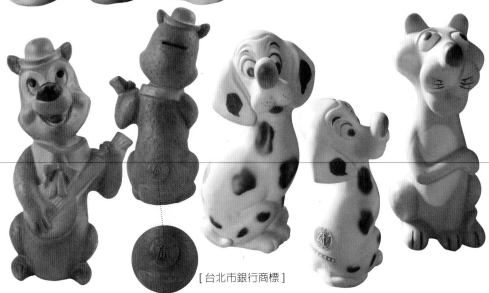

[台北市銀行商標]

# 日盛銀行寶寶 Jih sun Bank's puppet

其實「日盛寶寶」並非年代久遠的老企業玩偶，但實在是設計的太討喜了，很難讓作者不介紹它的故事。1990 年財政部公布商業銀行設立標準後，發起人於是結合志同道合之士共同發起設立銀行，並取名為「寶島商業銀行」。為了業務發展需要，在2001 年之際更名「日盛國際商業銀行股份有限公司」，簡稱「日盛銀行」。

日盛寶寶可愛之處除了孩童娃娃本身之外，座騎小豬也是主角。小豬脖子下緣印有日盛商標，並標註「致富之道」四字，確認是一家金融業務的企業玩偶。收藏企業玩偶大多以人物、特色、造型、年代、材質、用途等因素作為收藏價值的依據，相信在過些年後，這隻可愛的「日盛寶寶」應該也會成為企業玩偶收藏家相互爭奪的標物。

## 同業企業玩偶
### Interesting Collect

2000 年後，銀行界吹起一陣企業玩偶贈品風潮，用意都是吸引消費者開戶以增加銀行業績。由於都是近期發行的且數量較多，收藏價值並不高。近年發行的銀行玩偶為：

1. 富邦銀行財神爺
2. 台灣企銀財神爺
3. 華泰銀行黑熊
4. 第一銀行寶寶
5. 萬泰銀行寶寶
6. 聯邦銀行機器人

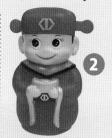

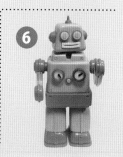

## 台灣武田胖維他

用胖胖的寶寶當作胖維他粉的代言人，其實非常恰當。在物質缺乏的年代，藥品、維他命更是維繫新生兒健康很重要的商品。代言娃娃胖胖健康的外表形象，正符合藥商想傳達的效用。就好像告訴消費者說，只要使用胖維他粉，就能長得像美國人一樣高大喔！

↕ 18cm
🔲 塑膠
🔲 玩具
🚩 台灣
🕐 1960~1970 年

# 胖維他寶寶 Pang weita's puppet

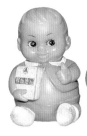

「胖維他寶寶」為台灣 1960 年代左右的企業玩偶，屬於台灣武田製藥藥品「胖維他粉」的贈品玩具。

日本武田藥品工業株式會社，創立於 1781 年，是一個以研究為基礎的全球性藥品公司。

台灣武田藥品工業股份有限公司創立於 1962 年，為日本武田藥品工業株式會社之海外投資機構之一，總公司座落於台北市。在台超過 50 年的台灣武田，已生根台灣，並對台灣這片土地產生濃厚之情感，「武田」之品牌形象也深植於台灣人民之心中。台灣武田也於 2001 年成立香港分公司，成為港澳地區的優良藥品公司。

「胖維他寶寶」出現在台灣的款式有兩種，僅以顏色不同區分，較常看見的為藍色胖維他，另一款則為紅色。不管哪一款，現今流通的數量極低，已經很難在網路交易市場中看見「他」的蹤跡了。

# 收藏小故事
## Collection Story

1994 年，張大衛一雙兒女於暑假期間，前往南部親友家度假，無意間親友長輩拿出一隻軟膠玩偶供兒女耍。收藏復古玩具多年經驗的張大衛，一眼即認出是企業玩偶中的夢幻逸品「胖維他寶寶」。年近 90 歲的老阿嬤說那是約 30 年前幫兒子買維他命時送的，所謂的維他命應該是指「胖維他粉」。假期結束老阿嬤大方的將「胖維他寶寶」送給大衛兒女當禮物，這隻物件稀少的企業玩偶目前市場行情約上班族 2 個月薪資。

# 相似型玩偶

## Interesting Collect

「胖維他寶寶」與「美國娃娃」極為相似，很有可能是當年的玩具製造商，接受台灣武田藥品公司「胖維他寶寶」訂單後，參考當時小朋友的舶來品玩具「美國娃娃」產生靈感而仿造而成。兩者之間的差異僅在於右手部位多拿了一包胖維他粉，及左手拇指翹起等。由於相似度極高，相對的也帶動了美國娃娃的收藏價值。

棕色金髮外加藍眼，很明顯是以美國娃娃為藍圖所生產的單一藥品玩偶，經典之處是在玩偶與商品結合行銷，每當小朋友拿起玩偶把玩之際，就會看見玩偶右手上的「胖維他粉」。這種置入性行銷的玩偶是最具收藏價值的企業寶寶。

# 台灣武田胖維他
## 型態配置分析

### Type configuration analysis

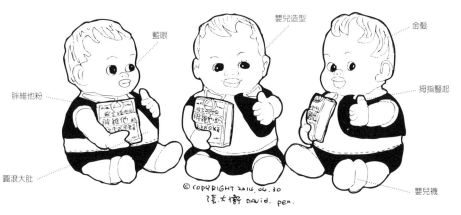

藍眼

嬰兒造型

金髮

胖維他粉

拇指豎起

圓滾大肚

嬰兒襪

© COPYRIGHT 2014. 06. 30
張大衛 DAVID. pen.

科技超人忠山一號

由忠山製藥所出產的企業玩偶非常先進，是以一位高科技的超人造型為主角，取名為「忠山一號」。或許也與 1969 年美國太空人阿姆斯壯登陸月球有關，在太空年代 (1969~1979) 年間，很多企業玩偶的設計外型，都與外太空系列或超人系列有關。

⬍ 50cm
大 塑膠
□ 展示品
□ 台灣
◔ 1963~1970 年

# 忠山一號超人 JON SAN NO：1's puppet

早期台灣藥品很長一段時間非常仰賴中藥，中藥在台灣人的心中確實也有一定的份量。台灣的中藥製品，在 1960 年代被廣泛應用在對抗各種疾病上。1963 年成立的「忠山製藥股份有限公司」就是專門以生產中藥製品的藥商，隨著科技的進步與發展，於 1972 年，再擴廠增置五千坪廠房，增加先進之檢驗設備，使軟硬體可相輔相乘。忠山製藥於 1987 年並通過全台第一家中藥 GMP 廠。

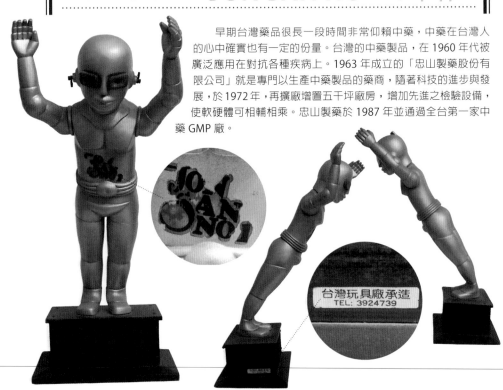

台灣玩具廠承造
TEL: 3924739

　　「忠山一號」企業玩偶，在胸前有張貼紙寫著「JON SAN NO：1」字樣，這張貼紙很重要，少了貼紙就像少了識別標章，行情也會跟著下滑，還有頭盔上的 2 支天線，都是重要特徵。眼睛部分，戴著紅色護目鏡，雙手向上平舉一飛衝天的模樣，整隻「忠山一號」以向前傾斜約 45 度，配合底座的音響與喇叭，據說那是用來向客人請安之意，並在來客經過之際，會說出「歡迎光臨」。忠山一號企業玩偶，由台灣早期的玩具公司「台灣玩具廠」製造生產，但經過近 60 年之久，已經很難考究這家玩具公司是否改名，或已不存在了。

## 同公司企業玩偶
### Interesting Collect

忠山製藥公司除了有「忠山一號」企業玩偶代言外，該公司所生產的感冒優藥水，也曾經藉由名演員「葛小寶」的外型，生產出另一款企業單品玩偶「感冒優寶寶」。

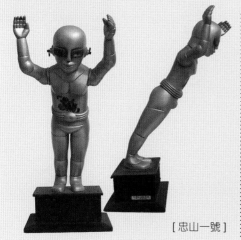

[忠山一號]

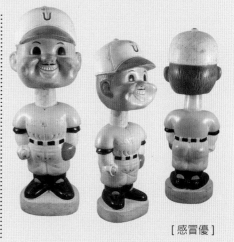

[感冒優]

一句「歡迎光臨」及 45 度角的鞠躬姿態，向來訪的客人寒暄問好。這是陳設藥房入口處最佳的門神娃娃。當初的設計者或許已想好這樣的親切模式的公仔，讓藥房爭相販售中山製藥的相關藥品。1969 年全球進入太空年代的風潮，跟著流行的腳步，「忠山一號」太空超人也因應而生。

## 忠山製藥：忠山一號
### 型態配置分析
### Type configuration analysis

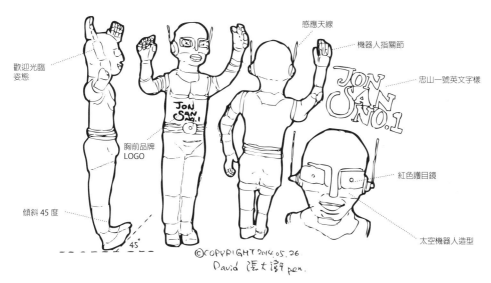

歡迎光臨姿態

胸前品牌 LOGO

傾斜 45 度

感應天線

機器人指關節

忠山一號英文字樣

紅色護目鏡

太空機器人造型

45°

©COPYRIGHT 2014.05.26
David 張大設 pen.

15cm
塑膠
存錢筒
台灣
1980~1990 年

[1964 年台灣第一罐自製奶粉]

# 資優奶粉寶寶 Gifted Baby's puppet

　　味全公司在 80 年代生產「味全兒童資優奶粉」，當時為了增加銷售
量，在外包裝上附有「資優寶寶」當作贈品。資優寶寶共有二款，但僅
在玩偶的鞋面顏色區別紅、黑二色。資優寶寶身穿黃色 T 恤及吊帶短
褲，並在胸前印製「資優寶寶」四字，因為企業玩偶收藏著重於企業識
別明顯，以增加收藏價值，這款資優寶寶的胸前標準字，的確符合這個
收藏基本要素。

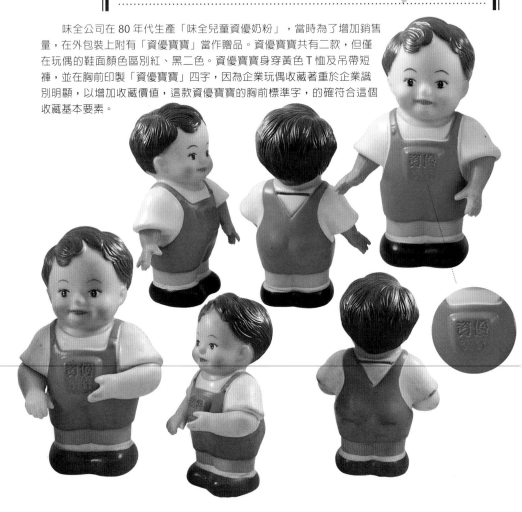

近期奶粉界的商品企業玩偶頗多，應該是業者欲營造親民形象，與孩童零距離的廣告需求，於是設計可愛、活潑的企業單品娃娃。由於是專屬嬰孩童把玩的娃娃類型，所以奶粉界的企業單品玩偶，大多數以玩具型的玩偶較多。

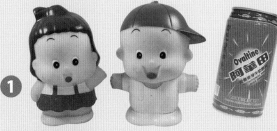

① 阿華田寶寶
② 艾昱好羊奶粉寶寶
③ 桂格船長寶寶

味全資優寶寶外型以學童好寶寶模樣為設計主軸，身穿吊帶短褲，雙手可任意轉動，算是少數的可動式企業寶寶。胸前大大的「資優寶寶」標誌，更是企業單品玩偶重要的識別標章。

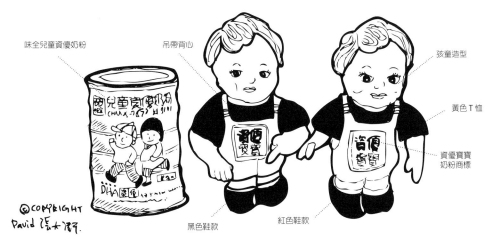

味全兒童資優奶粉

吊帶背心

孩童造型

黃色T恤

資優寶寶奶粉商標

©COPYRIGHT David 張大衛.

黑色鞋款

紅色鞋款

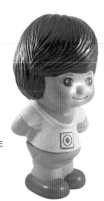

24cm
塑膠
存錢筒
台灣
1970~1980 年

# 統一妹妹 Uni-President Baby's puppet

　　統一妹妹造型像極了鄰家小女孩，頭上頂著西瓜皮的髮型，雙手向後稍息，一
副好學生的標準樣式，在衣著服飾配色上，也用明度、彩度都相當高的上色方式，
再配上胸前凸體印製的統一企業標誌，看起來也的確像是企業寶寶中的
模範生。

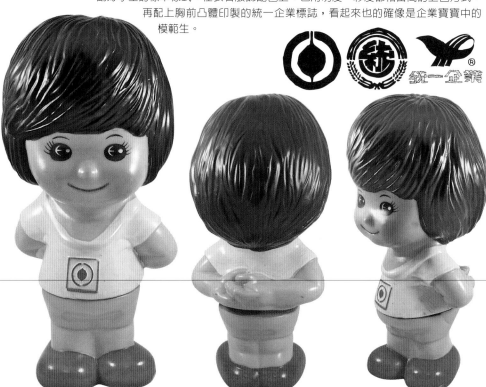

## 統一產品收藏
### Interesting Collect

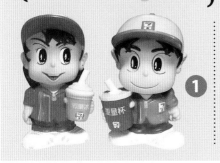

1 統一芒果汁
2 統一沙拉油廣告鐵牌

這瓶統一芒果汁上的企業商標與統一妹妹胸前的企業標章完全一樣，乃為了佐證資料而特別收藏。這水滴狀的稻穗標誌使用時間為 1971~1979 年，推測這瓶造型可愛的芒果汁也是這區間所生產的統一商品。

統一沙拉油在 1972 年 7 月正式問世，啓動台灣食用油史上第一次革命，改變了台灣人長期使用豬油的習慣。這面鐵牌也是當時的歷史見證的產物。

## 同公司企業玩偶
### Interesting Collect

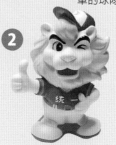

1 7-ELEVEN 寶寶
2 統一獅棒球隊吉祥物

千禧年之際統一公司推出僅限員工認購的「7-ELEVEN 寶寶」，全台限量 5000 組，每組有男女店員身穿統一超商的制服，模樣超級可愛。

統一獅棒球隊於 1989 年成立，是中華職棒聯盟的四支創始球隊之一，也是聯盟第一支有二軍的球隊，母企業為統一企業。

在大大的西瓜頭髮型下有個投幣孔，屬撲滿類的企業玩偶，胸前的稻穗圖騰，是統一公司第二階段的企業標章。衣著服飾配色鮮豔，造型為可愛的鄰家小女孩模樣。

## 統一妹妹
## 型態配置分析
### Type configuration analysis

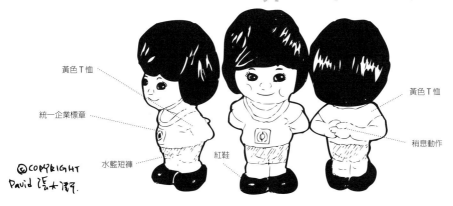

黃色T恤

統一企業標章

水藍短褲

黃色T恤

稍息動作

紅鞋

©COPYRIGHT
David 張大俠.

## 童年的美食乖乖

台灣資訊業者傳說電腦機房或電腦上擺幾包乖乖，將可降低相關機器故障率。這全是拜「乖乖」之名所賜。乖乖除了是孩童之際的零食，也很常用在中式早餐上，清粥配上五香乖乖是我童年最常見的早餐吃法。

↕ 6~10cm

大 塑膠

■ 玩具

□ 台灣

◷ 1980~1990 年

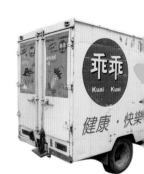

# 乖乖 Gai Gai Baby's puppet

1968 年時的東大製藥為乖乖公司的前身，之後更名「東大聯合股份有限公司」，1974 年正式改名「乖乖股份有限公司」，並以餅乾、點心食品為跨入目標。乖乖之所以成功在於產品行銷策略，以內附卡通貼紙、塑膠製小玩具來吸引主消費客層的兒童。乖乖企業玩偶藍圖來自 1960 年代台灣最逗趣也最眾所皆知的黃俊雄布袋戲人物「哈嘜二齒」，並加上大斗篷、大帽子的墨西哥服裝。

很可惜，乖乖早期並未生產傳統型的軟膠娃娃，只於近年利用包裝內贈品，生產出幾款硬塑膠的企業人形玩偶與鑰匙圈吊飾。

乖乖贈　　乖乖贈　　乖乖贈

## 產品包裝收藏
### Interesting Collect

早期與現代的包裝上，主要都是印有「乖乖」企業人型作為外包裝的標準圖像，由於科技進步，外包裝也日益精緻美觀。

## 乖乖玩具收藏

乖乖吸引小朋友之處，除了好吃外，隨包附贈的玩具更是它行銷成功之處。乖乖玩具主要類別可分：乖乖文具、轉轉盤、炮彈飛車、動物繪圖板、馬戲列車、彩色連環漫畫、龜兔賽跑、乖乖跳、打擊魔鬼等。

## 哈嘜二齒與乖乖

乖乖人物造型，據說是參考當年瘋靡全台的黃俊雄布袋戲中的一角「哈嘜二齒」而來。兩者相較確實有雷同之處，尤其是嘴上凸出的二齒更是鮮明。至於乖乖所穿著的服飾則是以墨西哥服裝的大斗篷與大帽子所構成。

## 乖乖
## 型態配置分析
### Type configuration analysis

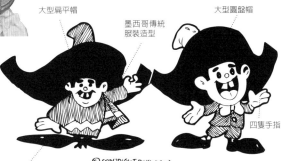

大型扁平帽　　墨西哥傳統服裝造型　　大型圓盤帽

四隻手指

大皮鞋

© COPYRIGHT 2014.06.03.
David 汪士漢.

[1968 年時期乖乖圖像]　　[現今乖乖圖像]

## 歐羅肥的誕生

1960~1970 年時期，傳統養豬專吃餿水的方法，因為安全衛生考量逐漸被淘汰，新的方法是在飼料中添加抗生素，防止豬隻得到口蹄疫。由於該商品在當時的電視做大量宣傳與農業雜誌平面廣告，一時之間竟成全國大人與小孩皆知的大品牌。

 15X24cm

 塑膠 / 玻璃纖維

 展示品

台灣

 1970~1980 年

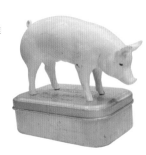

# 歐羅肥公仔 Aurofac Piggy's puppet

　　「歐羅肥公仔」是經銷商的店頭企業品牌 LOGO，通常是陳放在飼料店的櫥窗或櫃檯前，供客人觀賞或企業形象廣告用。農業畜牧用的歐羅肥，在台灣農業全盛時期，是占有非常重要的品牌商品，現今在畜牧重鎮的鄉村，依舊可以見到該品牌的專賣經銷店。除了公仔本身極具收藏價值外，老舊的歐羅肥鐵罐、贈品環保袋、贈品毛巾等，也是懷舊收藏家急欲購入的收藏品之一。

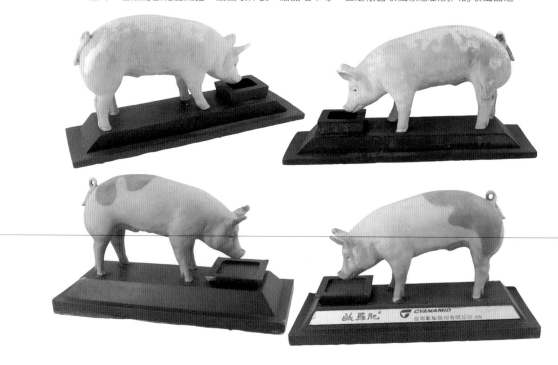

# 產品包裝收藏

## Interesting Collect

在懷舊古物收藏市場中，早期歐羅肥商品相當受到藏家的青睞，或許是台灣農業時期較容易引起 5、6 年級藏家的共鳴。

早期歐羅肥的贈品相當多元，印有商標的便當盒、毛巾、汗衫等都是藏家眼中的寶物，相關的商品陳列架及產品包裝或鐵罐更是急欲入手的珍品。

[ 歐羅肥產品陳列櫃 ]

[ 歐羅肥 -10 ]

[ 歐羅肥 PS250]

[ 歐羅肥毛巾 ]

[ 歐羅肥提袋 ]

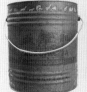

[ 歐羅肥 2A]

[ 歐羅肥 -5 ]

# 歐羅肥公仔
# 型態配置分析

## Type configuration analysis

歐羅肥靜態企業偶，在市面流通上大概有分前後期二款，差異在於矩型木座上的豬隻不同，前期的主角豬隻為純白種的白豬仔，後期的豬隻則加上了局部黑斑成了黑白豬，收藏過程中擁有不同的豬隻，也添加些許觀賞樂趣。

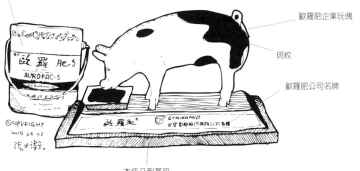

歐羅肥 -5 輔助飼料

歐羅肥企業玩偶

斑紋

歐羅肥公司名牌

木作凸型基座

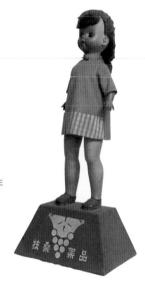

60cm

塑膠／鐵

展示品

台灣

1969~1975 年

# 扶桑寶寶 Fuso baby's puppet

　　曾經出現在台灣藥局的「扶桑寶寶」應屬葡萄王食品有限公司的前身——扶桑藥品的企業玩偶。

　　「扶桑寶寶」是以一位女生洋娃娃所構成，洋娃娃下面附有鐵製品的錐型空心底座，底座正面印有葡萄串標誌與「扶桑藥品」字樣，並用螺絲固定住娃娃腳上，使其穩固。

　　扶桑寶寶特別之處在於臉部上的眼睛會閉眼與張開，解開紅色外衣的背後，有個放小型碟片的機器與開關，當客人經過受感應後，會發出日文的「歡迎光臨」的聲響，在當時而言算是非常高科技的企業玩偶。收藏界中約看過 5 至 6 隻扶桑寶寶，大都雷同，只有在洋娃娃的服飾與髮型有所差異，有些是綁辮子，有的則是綁麻花捲的樣式，非常有趣可愛。

眼睛可開合跳動

扶桑藥品商標

## 扶桑寶寶製造公司

### Interesting Collect

　　「扶桑」是日本的別稱，扶桑代表東方，因此古中國又稱日本為東瀛。很顯然是一隻日製的企業玩偶，在日本玩具市場中遇見「中嶋製作所」生產的玩具娃娃相當不容易，原因為該公司已停業不再製作玩具，僅能在古董玩具店看見該公司所生產的玩具。

　　扶桑寶寶應該是日本扶桑藥品公司向「中嶋製作所」購買洋娃娃後自行加裝於矩型鐵製底座，並在底座正面處印製「扶桑藥品」及企業標章所形成的組合式公司企業玩偶。早期在日本一般的玩具店中也可以買到與「扶桑寶寶」相同造型的洋娃娃，都屬「中嶋製作所」生產製作。

[完整紙盒包裝]

[龜型 LOGO]

[背部內藏 CD 裝置]

## 扶桑寶寶
## 型態配置分析

### Type configuration analysis

　　扶桑洋娃娃型體來自於外購的中嶋製作所玩具公司，並非專利生產製作，所以洋娃娃的髮型與服裝樣式大都不盡相同。

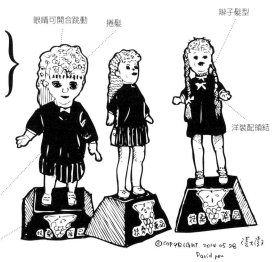

眼睛可開合跳動　　捲髮　　　　　　　辮子髮型

洋裝配領結

連身式條紋洋裝

矩形鐵製底座

© COPYRIGHT 2014 05 28
David pou

87

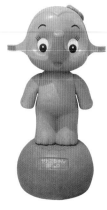

⬍ 30~97cm

✕ 塑膠 / 玻璃纖維

▢ 存錢筒 / 展示品

▭ 台灣

🕐 1969 年

[SATO 佐藤妹妹]

# 佐藤象 SATO 's puppet

動物中，大象是一種極為長壽的動物之一，用來當作藥品商代言人正如其印象，非常適合。日本企業很重視企業玩偶代言，有佐藤製藥創始，應該就有「佐藤象」的誕生。佐藤製藥有個相當知名的代言企業玩偶「SATO 佐藤象」，由於造型從早期至今多款變化，深受台灣女性收藏家喜愛。

佐藤製藥

## 1959 年初代版 店頭款

佐藤象初代版以木箱底為基座，並噴上「佐藤製藥」字樣為企業標誌。在象頭內部用彈簧裝製讓企業偶頭部可活潑晃動，大象中心則以木條貫穿以利插入木箱基座。初代版不僅在台灣罕見，就連製造佐藤象的日本也相當少見。

[ 大彈簧 ]

[ 木製底座 ]

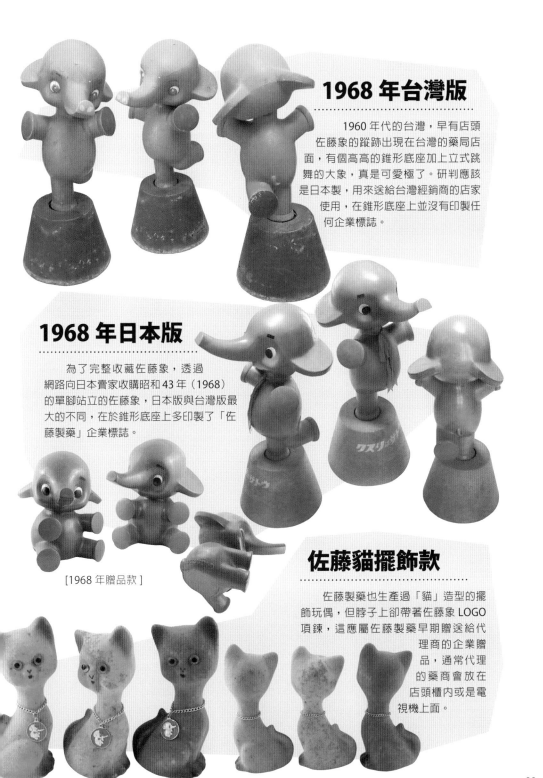

## 1968 年台灣版

1960 年代的台灣，早有店頭佐藤象的蹤跡出現在台灣的藥局店面，有個高高的錐形底座加上立式跳舞的大象，真是可愛極了。研判應該是日本製，用來送給台灣經銷商的店家使用，在錐形底座上並沒有印製任何企業標誌。

## 1968 年日本版

為了完整收藏佐藤象，透過網路向日本賣家收購昭和 43 年（1968）的單腳站立的佐藤象，日本版與台灣版最大的不同，在於錐形底座上多印製了「佐藤製藥」企業標誌。

[1968 年贈品款]

## 佐藤貓擺飾款

佐藤製藥也生產過「貓」造型的擺飾玩偶，但脖子上卻帶著佐藤象 LOGO 項鍊，這應屬佐藤製藥早期贈送給代理商的企業贈品，通常代理的藥商會放在店頭櫃內或是電視機上面。

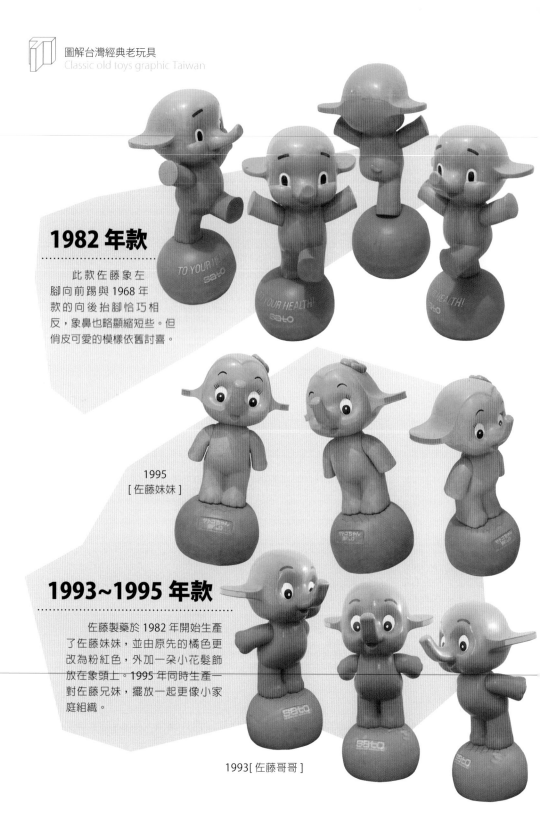

## 1982 年款

　　此款佐藤象左腳向前踢與 1968 年款的向後抬腳恰巧相反，象鼻也略顯縮短些。但俏皮可愛的模樣依舊討喜。

1995
[ 佐藤妹妹 ]

## 1993~1995 年款

　　佐藤製藥於 1982 年開始生產了佐藤妹妹，並由原先的橘色更改為粉紅色，外加一朵小花髮飾放在象頭上。1995 年同時生產一對佐藤兄妹，擺放一起更像小家庭組織。

1993[ 佐藤哥哥 ]

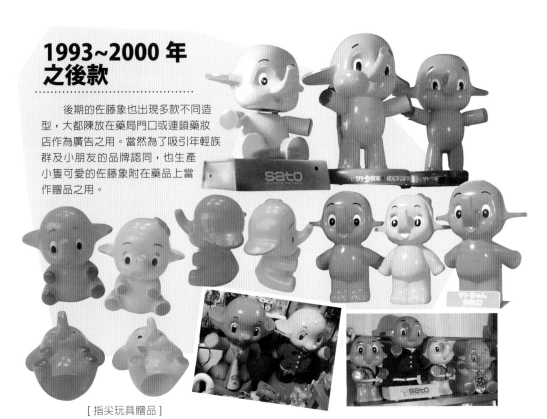

# 1993~2000 年
# 之後款

　　後期的佐藤象也出現多款不同造型，大都陳放在藥局門口或連鎖藥妝店作為廣告之用。當然為了吸引年輕族群及小朋友的品牌認同，也生產小隻可愛的佐藤象附在藥品上當作贈品之用。

[ 指尖玩具贈品 ]

## 佐藤象
## 型態配置分析

Type configuration analysis

　　佐藤象雖為日本企業玩偶，但於 1965 年就深耕台灣藥品市場，現今的藥妝連鎖店很常能看見這隻「SATO 佐藤象」。

　　由於造型極為可愛，不僅小朋友喜歡，很多台灣女生更是它的忠實粉絲。

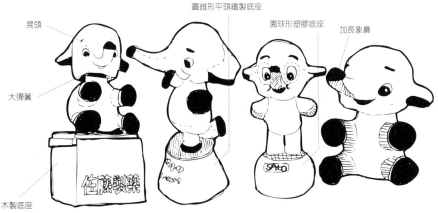

晃頭　　　　　　　　　圓錐形平頭鐵製底座　　　圓球形塑膠底座　　　加長象鼻

大彈簧

木製底座

[1959 年初代款]　　[1968 年單腳站立款]　　[1993 年站立款]　　[1968 年贈品款]

**專注聆聽的尼帕狗**

勝利牌狗又稱尼帕狗（Nipper），由 JVC 勝
利牌的商標衍生而來，店家需達到一定的營業額
才能獲得這隻店頭企業廣告狗。西元 1900 年，
最早由美國 VICTOR 公司把這隻「專注聆聽的尼
帕狗」作為公司商標。

 100cm

 玻璃纖維

 展示品

 台灣

1970~1975 年

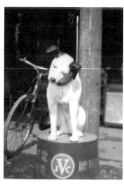

[60 年代勝利牌電器行
門前的 NIPPER]

# 勝利牌尼帕狗 VICTOR dog's puppet

這隻尼帕狗頭部傾斜，像是在聆聽音樂模樣非常可愛。西元 1889 年，
有位名叫法蘭西斯先生，因兄長過世，於是繼承哥哥馬克先生所遺留
下來的愛犬。某天法蘭西斯正在播放一張有哥哥生前聲音的唱片時，
卻見這隻愛犬傾頭專注聆聽的模樣，於是自身是畫家的法蘭西斯先生，
將這隻專注聆聽的尼帕狗入畫。

在台灣早期進口的留聲機中，只要是購買 VICTOR 廠牌，就能在
主機台的正中間，看見這個有趣的品牌商標。

**店頭款**

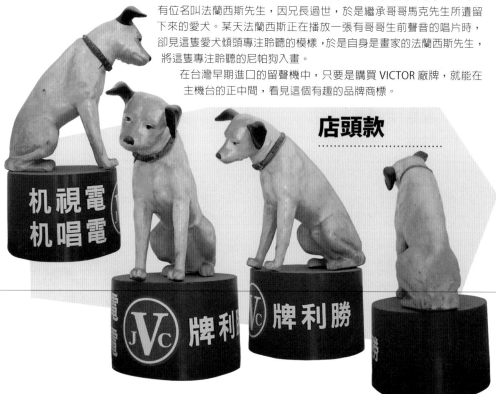

## 擺飾款

　　勝利狗也生產出一系列陶瓷擺飾款的贈品，樣式因生產製造國不同而有些許差異，在台灣出現的擺飾款勝利狗尺寸相當多款，依等比放大共約10款之多。

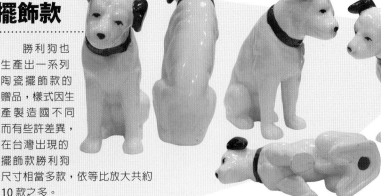

## 產品收藏

Interesting Collect

　　「勝利唱片」是在日治時期就有製作發行台灣流行音樂的曲盤唱片公司，名稱為「日本勝利蓄音器株式會社」。該公司也製造發行使用 Nipper 狗與留聲機為商標的「勝利唱片」（Victor）。

## 勝利牌尼帕狗
## 型態配置分析

Type configuration analysis

　　忠犬 Nipper（1884~1895，享年11歲）是唱片史上最出名的一隻狗。早期台灣勝利牌電器行門口都會蹲守著1隻約莫70公分高的大型 Nipper 狗，有些是陶瓷、有些是硬塑膠，底座通常是配置圓柱型鐵殼。或許現今還有機會在電器行遇見這隻忠犬，但都已成為店家的鎮店之寶了。

忠犬 Nipper

專注聆聽的 Nipper

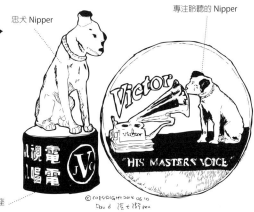

鐵製圓柱底座

© COPYRIGHT 2014 06 10
David 澄士牌 pen

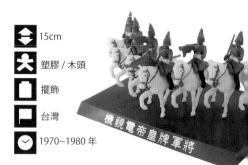

機視電帝皇牌軍將

### 將軍電器在台故事

成立於 1975 年的將軍電器股份有限公司，其實早在日治時期就存在了。台灣光復之後，由台灣興榮工業股份有限公司與日本ゼネラル株式會社技術合作，主要是生產電視機與電冰箱。後期的台灣「將軍電器」則以生產將軍牌皇家電視機為主，但市占率不高，很快的退出競爭激烈的台灣電視機市場。

- ⬍ 15cm
- 🎎 塑膠／木頭
- 🗂 擺飾
- 🗺 台灣
- 🕐 1970~1980 年

# 將軍電器男孩 General boy's puppet

　　早期的將軍電器偶，在男孩玩偶下方有個底座，底座上貼有「興榮工業股份有限公司」與「ゼネラル株式會社」技術合作等字樣的貼紙。男孩玩偶頭頂帶著 GENGRAL 將軍品牌的童軍帽，並打上印有 G 的領帶，整體造型以橘色的童子軍模樣為角色，以個人美學觀點而言算是日系風的企業玩偶，因曾經出現過台灣電器市場，且為數不多，實屬較難入手的夢幻收藏玩偶之一。（註：日文「ゼネラル」為將軍之意。）

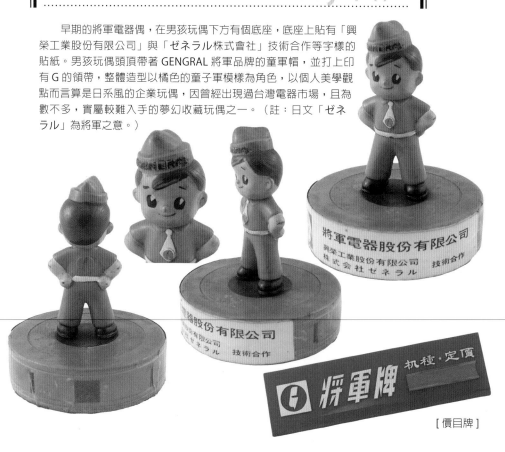

將軍電器股份有限公司
興榮工業股份有限公司
株式会社ゼネラル　技術合作

器股份有限公司
有限公司
ゼネラル　技術合作

将軍牌　机種・定價

[ 價目牌 ]

## 「羅馬皇家騎兵隊」品牌企業玩偶

將軍牌皇帝電視機

後期的將軍牌電器，約在 1971 年左右出產「將軍牌皇帝電視機」，為激勵買氣，凡購買該型的電視機，也隨機贈送一組觀賞用的「羅馬皇家騎兵隊」品牌企業玩偶。

## 同業企業玩偶
### Interesting Collect

國內外電器品牌有生產企業形象玩偶代言人的相當多。在早期傳統電器行常見到的代言玩偶有：

**1** 大同寶寶　**2** 日本國際牌寶寶　**3** 新力寶寶

**4** 歌倫比亞美女　**5** 大矽谷寶寶　**6** 日立鳥

**1**

**2**

**3**
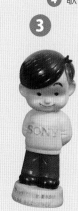

**4**
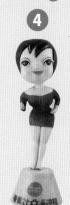

**5**

**6**
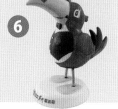

## 將軍電器男孩
## 型態配置分析
### Type configuration analysis

　　將軍電器玩偶早在 1975 年的台灣電器市場出現，屬於在台老企業玩偶之一。在中日技術合作下所生產的電器產品，更近一步沿襲日本重視企業形象而設計生產企業偶，現今已經很難看見這濃濃日本味的將軍電器玩偶。

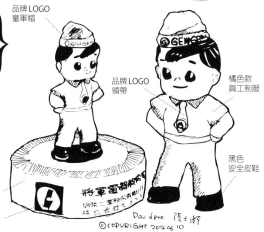

品牌 LOGO
童軍帽

品牌 LOGO
領帶

橘色款
員工制服

黑色
安全皮鞋

木製基座

企業標章

Dau dpuo

© COPYRIGHT 2016.06.10

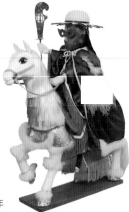

60cm

塑膠 / 布偶

展示品

台灣

1970~1975 年

[ 中國強製藥代言玩偶 ]

# 中國強玩偶 ChinaStrong 's puppet

「中國強企業玩偶」是以 1970 年時的《雲州大儒俠史豔文》布袋
戲而來，當時連演 583 集。更曾創下百分之九十七的超高收視率。當時
的國民黨政府，注意到這股不可忽視的影響力，也將政令伸進掌中戲
了。於是布袋戲中出現一個身騎白馬的蒙面俠叫做「中國強」，這個
角色是配合政令出現的，每當他出現時都會配上〈中國強進行曲〉。
一身藍白造型，和國民黨黨徽遙
相呼應。

[ 中國強蒙面俠 ]

[ 由頭頂俯瞰中國強國徽帽 ]

## 產品收藏

### Interesting Collect

由於布袋戲的超高收視率，「中國強蒙面俠」在當時已成家喻戶曉的知名玩偶，後期的玩偶圖像被大量的運用在眾多的商品，例如：抽當、球鞋、拖鞋、玩具、紙牌、唱片、布袋戲等。

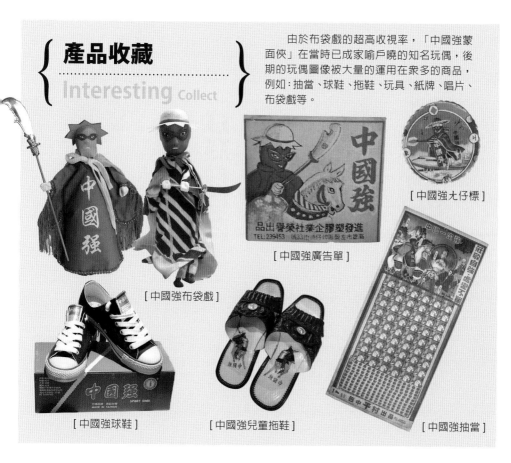

[ 中國強尢仔標 ]

[ 中國強廣告單 ]

[ 中國強布袋戲 ]

[ 中國強球鞋 ]

[ 中國強兒童拖鞋 ]

[ 中國強抽當 ]

## 中國強
## 型態配置分析

### Type configuration analysis

這尊道地的台灣味企業玩偶，是極難入手的珍貴品，玩偶市場能見度極低是主因，且因擁有的藏家不願讓出，以致造成該尊玩偶難覓。由布袋戲大師黃俊雄設計，除玩偶本身精緻、白馬更是栩栩如生。「中國強」不但是企業玩偶，說是藝術品應該更為貼切。

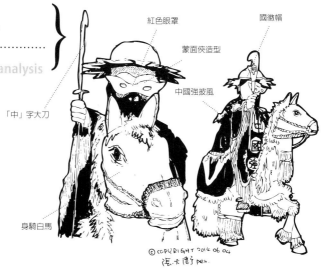

紅色眼罩

國徽帽

蒙面俠造型

中國強披風

「中」字大刀

身騎白馬

© COPYRIGHT 2014 06 04
張大鷹 pen.

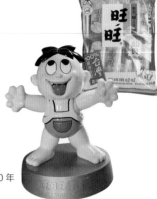

### 旺旺集團起源

1962 年台灣宜蘭冬山鄉的「宜蘭食品工業股份有限公司」。當時為蔡衍明父親的朋友所經營，直到 1976 年才由蔡衍明父親蔡阿仕接手，並以從事罐頭食品的代工與外銷為主。為幫父親分擔辛勞，當時 20 歲的蔡衍明到父親公司幫忙參與公司營運，1977 年蔡衍明升為總經理，接掌公司的經營權。

13cm

塑膠

玩具

台灣

1980~1990 年

## 旺旺公仔 Want want boy 's puppet

　　1979 年「宜蘭食品工業股份有限公司」自創品牌「旺旺」，並製造吉祥物「旺旺公仔」。當年看好台灣米菓市場，找上日本米菓大廠岩塚製菓代工，後來更取得製作米菓技術授權。

　　「旺旺公仔」創造至今雖已超過 30 年以上，但在台灣公仔市場上能見度超低，原因是當初限量的「旺仔小子」僅贈送給相關的經銷商，並未對一般消費者贈予，又經過 30 年之久能保留至今的實在不多。由於公仔的樣式，正如與包裝上企業玩偶完全相同，是企業玩偶收藏家心中的經典寶物之一。

利用台灣民俗信仰的力量，配合大量的廣告曝光，「旺旺仙貝」在台灣市場獲得極大的成功，「旺旺仙貝」一度在台灣市場的占有率高達 95%。取名「旺旺」的由來據說有一段奇緣故事：當時蔡衍明正為公司產品取名傷透腦筋之際，到石門十八王公廟拜拜乞求神明賜名，忽然間看見廟中神犬模樣可愛，於是靈機一動把狗的叫聲「旺旺」取為米菓品名。

[ 旺旺仙貝 ]

[ 旺仔小饅頭 ]

[ 旺旺罐裝飲料 ]

# 同業企業玩偶

## Interesting Collect

在台灣出現的食品業玩偶中除旺旺公仔外，尚有 1969 年即出現的乖乖公仔與 1989 年的吉米吉休閒食品公仔，以及近幾年常見到的品客洋芋片公仔、脆笛酥小瓜呆等。

① 乖乖　② 脆迪酥　③ 品客　④ 吉米吉

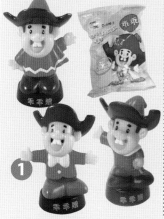

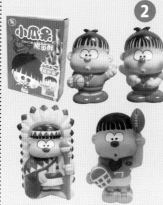

# 旺旺公仔
# 型態配置分析

## Type configuration analysis

旺旺公仔整體造型以「歡迎光臨」姿態呈現，身穿吊帶背心，背心中間有個類似「哆啦A夢」的萬寶箱口袋。造型中最特別之處在於臉部表情中的雙眼，兩眼珠朝上望去，有別於一般玩偶眼睛直視前方，也算是旺旺公仔的特色之一。

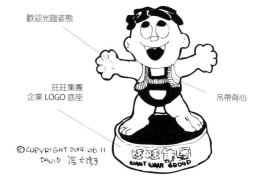

歡迎光臨姿態

旺旺集團
企業 LOGO 底座

吊帶背心

©COPYRIGHT 2014 06 11
DAVID 馮七傑

**吉的堡教育集團**

在台 25 年的吉的堡教育集團，從兒童美語
開始，逐步發展出吉的堡美語學校、吉的堡資優
幼兒園。不但在台經營有成，更在 2001 年於上
海成立大陸總部，正式將台灣優質學前教育及兒
童美語教學系統引進大陸，目前兩岸加盟校園達
500 餘所。

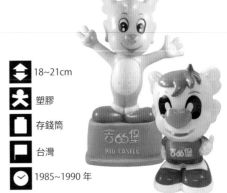

18~21cm

塑膠

存錢筒

台灣

1985~1990 年

# 吉的堡奇瓦迪 Chevady 's puppet

吉的堡吉祥物「奇瓦迪 Chevady」
　選擇「龍」為企業偶主角，意思是融合中西文
化精隨，打造出一系列的奇瓦迪家族成員，陪伴
孩子度過歡樂的學習時光。設計者將奇瓦迪塑造
成會說一口流利的中文和標準的英文，從小接受了
中華文化的薰陶，又接觸到西方文明，因此他具有與眾
不同的廣博知識、深邃的智慧。希望小朋友與奇瓦迪共同
分享豐富有趣的故事，在主題統整的學習上，中英文
能力並進，成為一個擁有世界觀的國際人才。

[ 原版奇瓦迪 ]

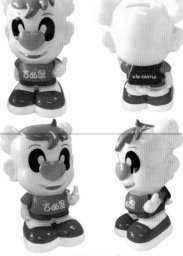

[ 新版奇瓦迪 ]

# 奇瓦迪
## 型態配置分析

### Type configuration analysis

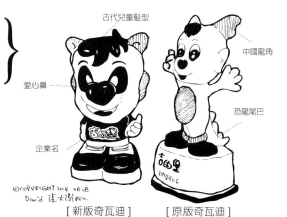

古代兒童髮型

中國龍角

愛心鼻

恐龍尾巴

企業名

© COPYRIGHT 2014 06.18
David 張大翔 PEN.

[ 新版奇瓦迪 ]　[ 原版奇瓦迪 ]

　　頭上長著一對中國龍角，代表著傳承於中國五千年悠久的文化，前額一縷綠色的頭髮，是取自古代兒童髮型的象徵，他的尾巴源於西方恐龍，是融合了西方文化優點，鼻子是一顆「愛心」，代表吉的堡用滿懷的愛心，照顧校園中每一個孩子。

## 同業企業玩偶

### Interesting Collect

　　台灣是個相當重視孩童教育的國家，教育更是國家強盛的知識根基，在台灣發展教育事業的群體相當多元。教育出版社、美語補習班、安親班、珠算班、幼稚園……都有生產代表自己文化的企業玩偶。近年來在市面上常見的有：

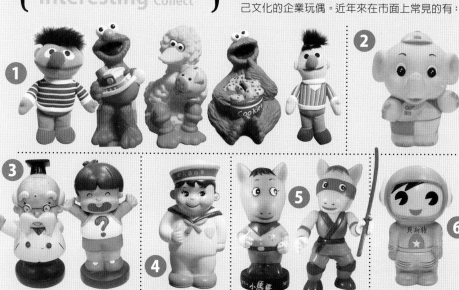

**1** 芝麻街美語 　**5** 小馬哥出版社玩偶

**2** 道生幼稚園大象 　**6** 貝斯特托兒所寶寶

**3** 陳氏圖書寶寶 　**7** 佳音英語

**4** 主人翁心算寶寶 　**8** 何嘉仁美語

101

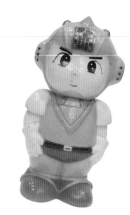

## 全國電子由來

全國電子創辦人林琦敏於 1975 年在台北圓環成立第一家店面，名為「全國電子計算機總匯」。1985 年全國電子計算機總匯更名為「全國電子專賣店股份有限公司」，2000 年全國電子專賣店正式更名為「全國電子股份有限公司」。2005 年全國電子股票正式上市，並將店面擴充至全台各地。全國電子以信用、優良品質獲得民眾的認同，也成為台灣數一數二的電子販售公司。

 17cm

 塑膠

存錢筒

台灣

 1985~1990 年

# 全國電子太空超人 E-LIFE boy 's puppet

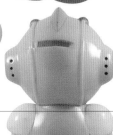

全國電子早期贈送的企業玩偶為黃色系的太空超人造型，頭戴高科技頭盔，身著 V 字上衣及紅色三角短褲，與超人的短褲相當，實屬可愛至極。因發行量稀少，更顯得珍貴，尤其是頭盔上的識別企業標章為透明貼紙，容易掉落保存不易，所以在坊間完整的「全國電子寶寶」收藏價值非常高。

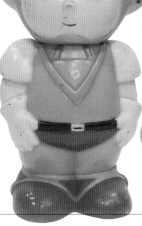

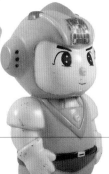

以電子計算機造型，並在機台上方標註「全國」二字。品牌 LOGO 很清楚的說明這是一家以販售電子計算機匯為始的公司。後期更擴大營業項目，販賣的商品涵蓋電腦、通訊與家電相關商品。目前其店面總數，位居台灣 3C 商品賣場的第一名。

全國電子太空超人整體造型略顯矮胖，但也特別讓人感覺親切、可愛，就像該公司經典廣告語：全國電子，揪感心。經典台詞與玩偶相同，帶給消費者一種台灣特有的問候文化，瞬間拉近店家與消費者之間距離，如同電器售價可分期付款，平易的付款方式，足以讓人人買得起。

# 全國電子太空超人
## 型態配置分析
### Type configuration analysis

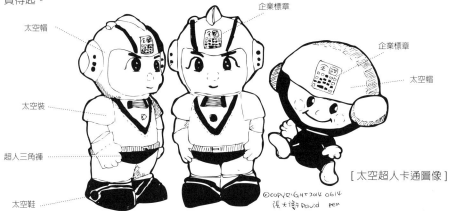

太空帽
企業標章
企業標章
太空帽
太空裝
超人三角褲
太空鞋

©COPYRIGHT 2014 0614
張大衛 David pen

[ 太空超人企業玩偶 ]

[ 太空超人卡通圖像 ]

# 贈品杯收藏
## Interesting Collect

❶ 馬克杯上印有全國電子太空超人簡化版圖像，並以黃色為杯面基底，雖與實際上的太空超人玩偶不盡相同，但確定是同一時期的贈品。

❷ 水杯上則是印上太空超人穿著足球員服裝，並在水杯下緣印上「全國電子 23 週年狂歡慶」，那應該是 1988 年時的全國電子週年慶贈品。

後期全國電子週年慶贈品更換為陶瓷男女對偶及絨毛泰迪熊等，但已經尚失 3C 產品應有的企業形象，反倒是原版「太空超人」塑膠玩偶歷久彌新，令收藏家愛不釋手。

## 中農牌小故事

農業時期的台灣，政府在 1985 年由日本引進「美麗牌」耕耘機分配給各農業改良場所試用，該機是二匹半馬力牽引式小型耕耘機，附掛鐵犁、鐵輪、碌碡及而字耙等農具。農場由牛耕進入部分使用耕耘機（俗稱鐵牛）耕犁。以後逐漸採用國產「中農牌柴油引擎驅動型耕耘機」，引擎馬力亦增大 18 匹馬力，並達到農場全面使用耕耘機整地，結束以牛耕耘作業的時代。

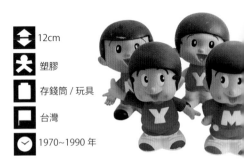

- ⬍ 12cm
- ✖ 塑膠
- ☐ 存錢筒 / 玩具
- ☐ 台灣
- 🕐 1970~1990 年

# 中農牌寶寶 Yanma boy 's puppet

中農牌的機械引擎，其實是由日本野馬柴油引擎公司生產製作，並搭配台灣自製的機台，形成中日合作的農機具。研判「中農牌寶寶」實屬是日本機械廠的企業玩偶，但由於曾經出現在台灣的農業社會中，當然也列入收藏家的寶庫之中。「中農牌寶寶」兄弟胸前的 Y 與 M，是代表日文「ヤンマー」音譯（Yanma），各取其字首 Y 與 M=「野馬」柴油引擎之意。頭頂西瓜皮身穿紅色 T 恤，外加吊帶褲，以可愛造型出現在粗獷的機具柴油行業中的企業玩偶，算是另一種可愛型的企業寶寶。

## { 廣告收藏 }
### Interesting Collect

在台灣早期農業用月刊《豐年》雜誌中，即可看見這中農牌寶寶的手繪圖身影。或許當年尚未有電腦繪圖軟體，這類型的手繪圖廣告頁面，更能顯現當時從事廣告設計者的手繪功力。

⬍ 9~15cm

🔨 塑膠

⬜ 存錢筒 / 展示品

▭ 台灣

🕐 1970~1980 年

# 勤益羊 GTM 's puppet

勤益羊是勤益紡織的企業玩偶，出現多款不同造型。

代表勤益紡織出品的企業識別玩偶「勤益羊」，由勤益公司提供給店家當櫥窗飾品，並代表該店使用勤益紡織所出品的布料。大部分的西裝店老闆會將大型的勤益羊與勤益出品的羊毛西裝布一起陳設於櫥窗內，小型的勤益羊則陳放於櫃檯或贈送給客人。

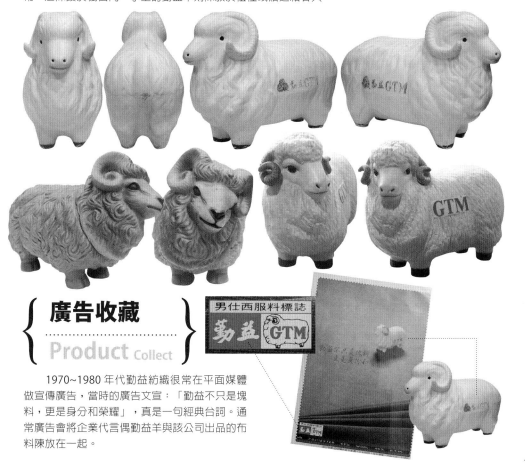

## 廣告收藏

### Product Collect

1970~1980 年代勤益紡織很常在平面媒體做宣傳廣告，當時的廣告文宣：「勤益不只是塊料，更是身分和榮耀」，真是一句經典台詞。通常廣告會將企業代言偶勤益羊與該公司出品的布料陳放在一起。

男仕西服料標誌

勤益 GTM

- ↕ 10~29cm
- ✱ 塑膠
- ▢ 存錢筒
- ▢ 台灣
- ◷ 1990~1995 年

# 開喜婆婆 Happy madam 's puppet

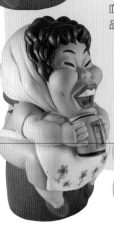

「開喜婆婆企業玩偶」除了老婆婆造型外，手捧著代言商品烏龍茶，更是為企業產品加分，此款玩偶並非年代久遠的夢幻逸品，但由於造型特殊、可愛，也增加了它的收藏價值，或許再經過 20 年，就成了企業玩偶精品寶物了。

開喜婆婆共有三款不同樣式，其中兩款是市面常見的開喜婆婆大型存錢筒造型，另一款為小型開喜婆婆棒球捕手玩偶造型。

## 大型存錢筒造型

此款造型以電視廣告真人版複製，深具台灣鄉土化，那誇張的血盆大口及包裹頭巾都是開喜婆婆的註冊商標。雙手捧著該企業商品開喜烏龍茶，喜感十足的企業商品代言人玩偶。

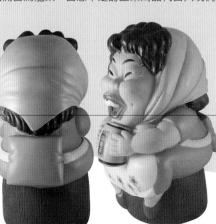

# 棒球捕手造型

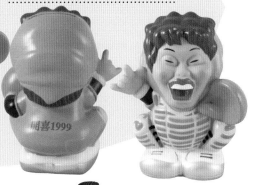

民國 88 年時，開喜烏龍茶茶飲公司，以集瓶蓋或易開罐收縮膜上的條碼兌換玩具小禮物，其造型是可愛的棒球捕手造型，在玩偶背後印有「開喜1999」字樣。

## 同業企業玩偶

### Interesting Collect

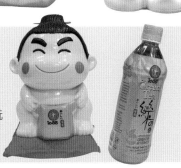

泰國在 1999 茶飲市場中也生產過一款「綠茶相撲玩偶」，這種促銷型贈品玩偶，是為了增加銷量所生產的企業偶，需同時購買 6 瓶才能向店家索取一隻。

## 廣告海報收藏

### Product Collect

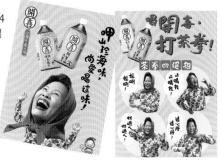

民國 74 年時，「開喜烏龍茶」是台灣第一瓶易開罐包裝的烏龍茶。自此之後，並在國內掀起喝茶風潮，蔚為創舉！

開喜烏龍茶上市後，除了改變台灣人喝現泡茶的習慣，更開始了台灣人喝包裝茶的風潮，一直到現在，喝罐裝、瓶裝的茶，已經幾乎是每個人的習慣，這都是從「開喜烏龍茶」開始。

## 開喜婆婆
## 型態配置分析

### Type configuration analysis

柳眉細眼

血盆大口

開喜烏龍茶

碎花圍裙

©COPYRIGHT 2014.06.25 [卡通版]
張大衛. DAVID pen.

「開喜婆婆」外觀完全仿造真人版造型，誇張的臉部表情，可愛的滑稽造型，超吸晴。打響開喜烏龍茶的「開喜婆婆」，可以說是相當成功的企業單品玩偶。

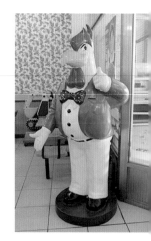

‖ 200cm

玻璃纖維

展示品

台灣

1987 年 ~

# 香雞城先生 Mr. Chicken 's puppet

　　這隻以公雞造型為主角的香雞城先生企業玩偶，設計得非常親切可愛，身穿綠色的西裝外套打著斑點藍的領結，以及一身白的西裝襯衣與長褲，像極了電影中出現的紳士。整體服裝與另一國外進口速食品牌肯德基爺爺的造型有些雷同，不知造物者在設計之初，是否有參考肯德基爺爺服裝造型呢？不過個人還是較偏愛 MIT 的香雞城先生，除了外觀造型與企業所販售商品有關，最重要的是它來自台灣自創品牌。

[ 香雞城先生 ]

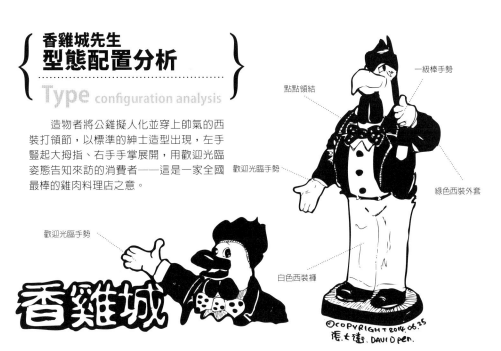

## 香雞城先生
# 型態配置分析
### Type configuration analysis

造物者將公雞擬人化並穿上帥氣的西裝打領節，以標準的紳士造型出現，左手豎起大拇指、右手手掌展開，用歡迎光臨姿態告知來訪的消費者——這是一家全國最棒的雞肉料理店之意。

歡迎光臨手勢

點點領結

一級棒手勢

歡迎光臨手勢

綠色西裝外套

白色西裝褲

©COPYRIGHT 2014.06.25
張士達. DAVID PEN.

---

# 餐飲業公仔比較
### Interesting Collect

巨型的店頭企業廣告偶，大多是陳設在店家門口，當作是迎賓先生。在台灣店頭作為代言偶較知名的有：金包里廟口鴨肉、金山雪豹冰城、台灣牛先生以及連鎖速食業的麥當勞叔叔與肯德基爺爺。

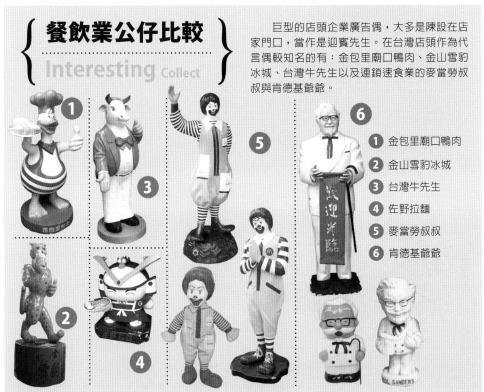

1 金包里廟口鴨肉

2 金山雪豹冰城

3 台灣牛先生

4 佐野拉麵

5 麥當勞叔叔

6 肯德基爺爺

## 養樂多在台起源

1964 年台灣開始販售由日本京都帝國大學醫學博士代田稔所發明生產的「養樂多」。當時以養樂多媽媽騎著養樂多車為主要販售方式。當年的包裝方式還是玻璃瓶身，直到 1971 年實行容器改革，推出ＰＳ塑膠瓶，為國內飲料界的革命性創舉。

↕ 17cm
✖ 塑膠
▯ 存錢筒
▭ 台灣
🕐 2014 年

# 養樂多媽媽 Yakult mama's puppet

## 養樂多媽媽玩偶

2014 年養樂多公司跟上 LINE 貼圖下載流行趨勢，由設計師王蓉設計出養樂多媽媽貼圖，沒想到上架二週總下載量就超過 300 萬人，傳送使用量更達到 2500 萬人，幾乎全台每個人都用過。由於市場反應良好，目前公司也生產極具企業形象的「養樂多媽媽公仔」。

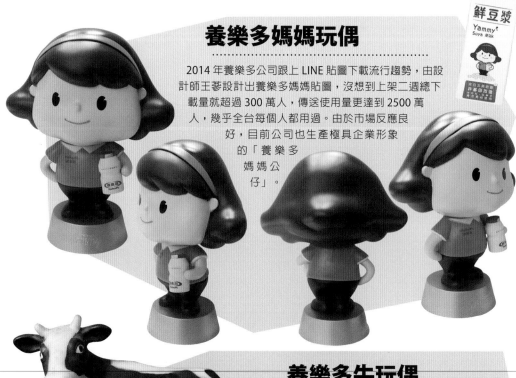

## 養樂多牛玩偶

養樂多從 1964 年引進台灣後，並沒有專屬的代言人型企業偶出現，僅出現贈品款的養樂多牛寶寶，並在牛寶寶身上印製養樂多與鮮乳的商標，代表養樂多是由脫脂乳粉及活菌發酵乳所製成，所以用一隻乳牛代言當時養樂多企業偶。

## 產品收藏
### Interesting Collect

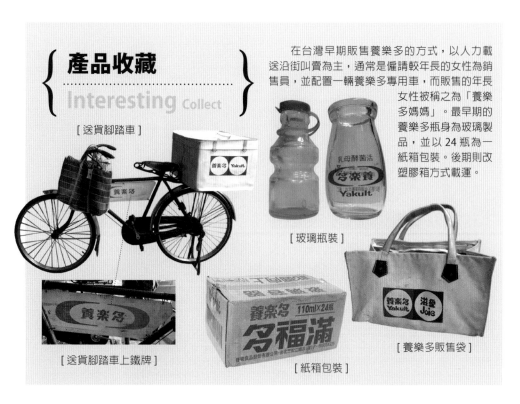

在台灣早期販售養樂多的方式，以人力載送沿街叫賣為主，通常是僱請較年長的女性為銷售員，並配置一輛養樂多專用車，而販售的年長女性被稱之為「養樂多媽媽」。最早期的養樂多瓶身為玻璃製品，並以 24 瓶為一紙箱包裝。後期則改塑膠箱方式載運。

[ 送貨腳踏車 ]

[ 玻璃瓶裝 ]

[ 送貨腳踏車上鐵牌 ]

[ 紙箱包裝 ]

[ 養樂多販售袋 ]

## 養樂多媽媽
## 型態配置分析
### Type configuration analysis

養樂多媽媽頂著一頭蓬鬆髮型，並以髮箍固定，身穿養樂多媽媽制服，手拿養樂多，確實是典型的企業人形偶。金色的基座及印上品牌企業名稱，由於目前並無對外販售，相信一定是收藏家近期引領而望、急欲入手的一隻企業偶。

髮圈

乳牛斑紋

養樂多媽媽 POLO 衫

養樂多商品

企業品牌基座

企業品牌標貼

©COPYRIGHT 2014.06.25
張大衛 DAVID pen.

# 影視動漫玩具

## Classic old toys graphic Taiwan

每一部卡通、漫畫、影集，甚至連續劇都有一位以上的演出角色。聰明的玩具製造商也會趁著高收視率之際生產相關的玩具販售，舉凡主角人物玩偶或劇情中使用的服裝、武器道具等，這些都是小朋友模仿劇中人物所需添購的玩具配備。而這樣的商機與生態，也因此帶動玩具公司出錢贊助拍攝影片，此種互利共生、共創商機的景象不僅是在台灣，美國的超人系列電影、日本假面超人系列特攝片都是。

無論如何，小朋友應該是獲利最多的一群消費者，除了滿手的玩具，那些天馬行空的情節故事，更是深深烙印在每一個純真孩童的腦海中。

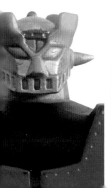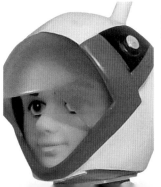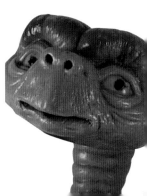

## 靈山神箭玩偶

由於《靈山神箭》連續劇在當時的收視率極高，四個科幻造型玩偶銷售量極佳，其中又以「靈芝草人」與「石頭人」賣得最好，該組玩具至今也已 27 年，算是老玩具了，目前能找到全新品相或收集完整四隻一組的，也實在是少數。

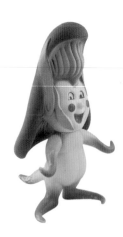

⇕ 8~20cm

🔺 塑膠

▢ 玩具

▢ 台灣

🕐 1988 年

# 靈山神箭

　　1987 年中視電視公司，參考美國電影外星人的科幻靈感，由製作人周遊籌拍《靈山神箭》電視科幻連續劇。劇中四位科幻主角分別是靈芝草人、石生「石頭人」、天毒魔蠍「火怪獸」、寒火玄蠍「水怪獸」等。中視公司在該劇播出同時，也以四位科幻主角造型做成了玩具，該玩具是由在台灣的優優玩具公司專利製造。有趣的是優優玩具公司成立於 1988 年 1 月，與該劇開拍時間僅差數個月，極有可能是為這部《靈山神箭》連續劇，所特別成立的玩具公司，用來專門製作這部連續劇的科幻主角玩具。

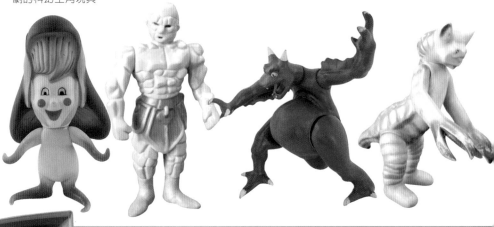

## 劇情簡介

　　全劇闡述姊弟男女之情與正義邪魔之爭。女主角之母因不滿四方魔教的惡行而背叛魔教，與武林正義之俠卓楓生下白羽霜（潘迎紫所飾），桌楓後來被四方魔教教主靈祖所殺，白羽霜母女為逃避魔教追殺因而跳崖自盡，兩人亦從此失散。後因白羽霜母親為神駝左靈所救，並在數月後懷上石生「石頭人」，成年後的白羽霜偶然與石生碰上，石生因不知情而愛上姐姐，經由母親告知得悉身世，兩人無法成婚，感情無疾而終。劇末白羽霜覺得應把剷除四方魔教的責任凌駕於兒私情上，於是與羅人孝聯同石生把寒火玄蠍與天毒魔蠍殺滅。

# 靈芝草人

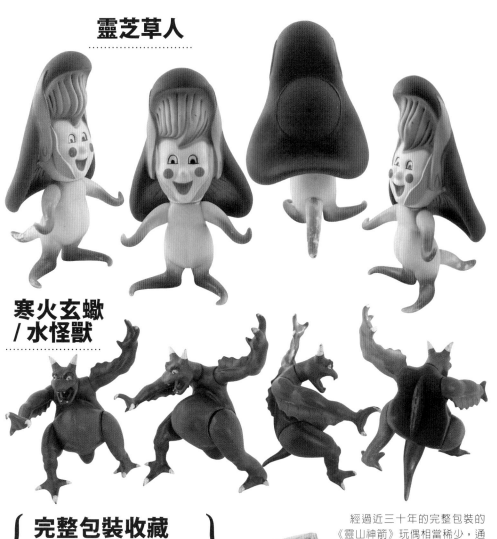

# 寒火玄蠍 / 水怪獸

經過近三十年的完整包裝的《靈山神箭》玩偶相當稀少，通常是在老文具店或玩具店中搜尋而來，大致上是庫存品或滯銷品遺留至今，有心的收藏家會刻意到田野間的老柑仔店、文具店直接整批收購。這種尋寶方式也算是玩具迷的另一種樂趣。

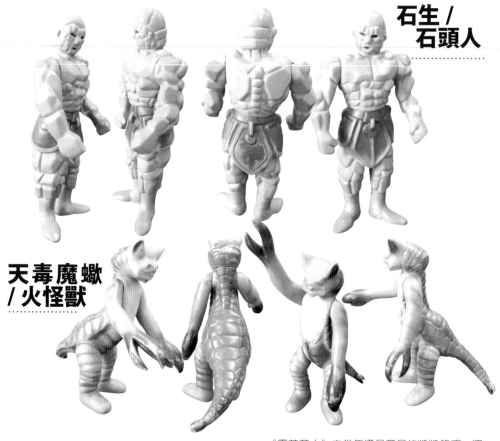

石生 /
石頭人

天毒魔蠍
/火怪獸

{ 靈山神箭
型態配置分析 }
Type configuration analysis

《靈芝草人》由當年還是童星的凱凱飾演，演
活了靈芝的神韻受到廣大的觀眾喜愛，當年只要是
靈芝草人的相關玩具也一定是熱賣商品。石頭人因
正派角色也相當受小朋友喜愛，至於魔教玩偶寒火
玄蠍、天毒魔蠍則為非主力的配角，但以收藏價值
而言卻高於主角行情。

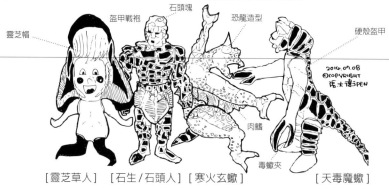

石頭塊
盔甲戰袍
恐龍造型
硬殼盔甲
靈芝帽
2016.07.08
©COPYRIGHT
馮士傑SPEN
肉鰭
毒蠍夾

[靈芝草人]　[石生/石頭人]　[寒火玄蠍]　　　[天毒魔蠍]

↕ 24cm
🔲 塑膠
⬜ 存錢筒
🔳 台灣
🕐 1970~1980 年

## 上官亮

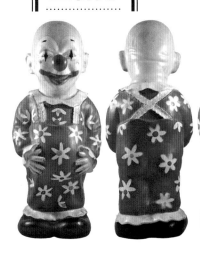

上官亮是台灣民國 60 年代知名電視節目《兒童世界》主持人，在節目中被小朋友尊稱為亮叔叔，該節目更是當年華視招牌節目。電視公司特別生產該玩偶贈送給小朋友，但需回答亮叔叔的相關益智題目，答對才能取得。記得當年還有在報紙刊登廣告，讓讀者猜猜亮叔叔寶寶存錢筒，可放多少個一元硬幣，將答案寫在明信片上寄回節目，答案正確也可獲贈一隻。

## { 上官亮
## 型態配置分析 }

### Type configuration analysis

「上官亮」本名陳萬里，在兒童節目中被稱之為亮叔叔。這個塑膠玩偶的投幣孔設計得很特別，是在小丑的嘴巴，而且並沒設計取幣孔，這種只存不取的強迫性存錢筒應該讓當時的小朋友又愛又恨。

小丑裝扮

吊帶大肚裝

大皮鞋

©COPYRIGHT 2014.06.30
DAVID CHANG PEN.
▶ 張★漢平

[陳萬里]　　　　[上官亮 / 亮叔叔]

## { 廣告收藏 }

### Product Collect

當年的亮叔叔存錢筒在百貨公司、玩具店、文具店都買得到，當時每個售價 30 元，但可憑剪下的印花折抵 5 元。在紙盒包裝內，附有一張答案卡，勾選該存錢筒最終可存金額數目答案，再寄回公司可參加大同電器商品抽獎。

## 武俠科幻 / 浴火鳳凰

1990 年中視電視公司繼《靈山神劍》後推出另一科幻連續劇《浴火鳳凰》共四十集。當年的科幻特效可以說是前所未見，帶領觀眾進入武俠科幻新視野，尤其當鳳凰神女變成火鳳凰或神魔獸的變形等，更是整集中觀賞的重頭戲，可以說是台灣電視史上的重大突破。

15~24cm
塑膠
玩具
台灣
1990 年

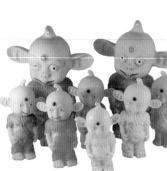

# 浴火鳳凰

## 嗶波 24 公分款

因「嘟嘟」只會發出嗶波之聲，故在玩具收藏家統稱為「嗶波」。玩具類的嗶波有大小二款及顏色不同等區分。或許是嗶波的正派角色較討喜，所以成為食品、玩具廠商作為贈品玩具，在坊間留置的「嗶波」玩具較多。相較之下反派角色的「雙頭怪」僅有玩具商製造生產，因為當時的小朋友們買得少，保存至今更為少數，對收藏者而言那酷酷怪異長相的「雙頭怪」反而成了難入手的玩具收藏寶物。

## 嗶波 15 公分款

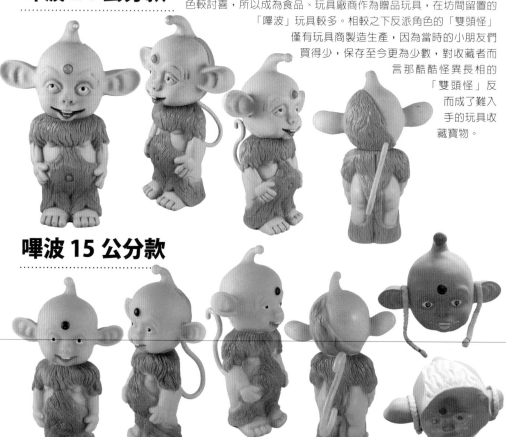

[ 嗶波頭套面具 ]

# 雙頭怪

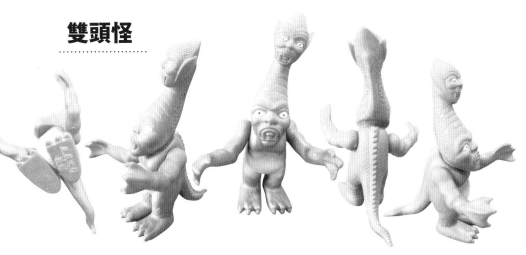

## 浴火鳳凰 型態配置分析

## Type configuration analysis

身穿毛茸茸獸衣的嘟嘟，最大的武器是用放屁對付敵人，也成了觀賞該劇時的笑點之一。至於擁有兩個頭顱的雙頭怪，不但會將第一顆頭顱伸長，也會口吐火焰作為攻擊的武器。這兩隻科幻玩偶都是當年小朋友下課後最愛把玩的玩偶之一。

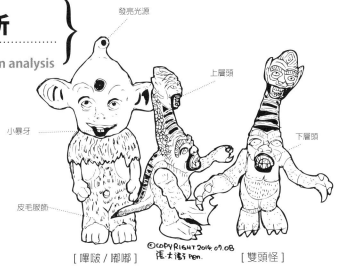

發亮光源

上層頭

小暴牙

下層頭

皮毛服飾

©COPYRIGHT 2014.07.08
馮大詔 PEN.

[嗶啵／嘟嘟]　　　[雙頭怪]

## 劇情簡介

科幻角色中的魔獸「雙頭怪」為天魔族，長年與拜鳥族戰火相對，由於拜鳥族死傷嚴重，神人幻波公子即喚醒沉睡於幻波池的千年神獸「嘟嘟」，前去保護由潘迎紫所飾演的鳳凰神女。不老族先知們督導梅吟霜勤練「火鳥神功」與「鳳凰之舞」，並且找尋擁有梅姬遺物的三位金羽毛勇士的下落。最後之際，鳳凰女與金羽毛勇士們的火鳥神功合擊，以及神獸嘟嘟的協助，終於擊斃天魔族雙頭怪；而浴火鳳凰梅吟霜歷經劫難，終於修成人形，與金羽毛勇士鍾豪有情人終成眷屬。

## 嘎嘎嗚啦啦

《嘎嘎嗚啦啦》於 1984 年在華視正式開播，節目由陶大偉和頂著超大鼻子臘腸嘴的孫小毛布偶一起主持。當年開播後創下 30% 以上的高收視率，成為兒童節目的經典之作。其中玩偶孫小毛在當時廣受觀眾歡迎，並曾一度被提名為金鐘獎最佳主持人，可惜因玩偶並非真人的理由被迫取消資格。

12~19cm

塑膠

存錢筒

台灣

1984~1990 年

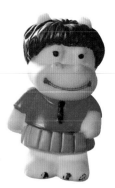

[ 河馬妹 ]

# 嘎嘎嗚啦啦

孫小毛外型與孫越極為相似，並曾經與孫越本人同台演出過。由於「孫小毛」大受歡迎，福隆製作公司馬上推出一系列孫小毛系列人偶、錄音帶、圖畫書等週邊產品，除了孫小毛本尊外，也包括同台演出的大猩猩、大公雞、河馬跟鱷魚等戲偶，而戲偶中的河馬妹妹與鱷魚先生分別被製造出各種形體的戲偶、存錢筒與塑膠玩具。

無論何種造型玩偶，在現今的台灣老玩具市場中都有極高的收藏價值。

**孫小毛
黑鞋款**

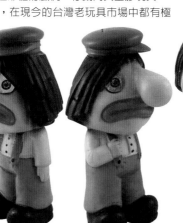
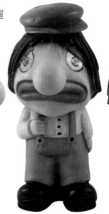

## 《嘎嘎嗚啦啦》主題曲

◎朋友歌　◎詞曲 / 陶大偉
◎演唱 / 孫越、陶大偉

啊嘎嘎嗚啦啦～啊嘎嘎嗚啦啦　　　　嗚啦啦啊嘎嘎嗚啦啦
＊嘿嘿我的朋友　讓我向你來問候　　　拋開煩惱和憂愁　享受人生樂悠悠
啦啦啦 .. 人生好比在作秀
　啦啦啦 .. 海闊天空任我遨遊　　　　（大家一起來）
　＃唱唱你的歌來　拍拍你的手　　　　眨眨你的眼來　甩甩你的頭
洋煙不比長壽　清茶勝過酒　　　　　　只要我的朋友　和我常聚首
嘿嘿我的朋友　幸福靠你去追求　　　　家裡不會冒出石油　橫財不如細水長流
啦啦啦……大腦不用會生銹　　　　　　啦啦啦……只要努力就能出頭
（大家一起來）　唱唱你的歌來　拍拍你的手　眨眨你的眼來　甩甩你的頭
洋煙不比長壽　清茶勝過酒　　　　　　要逍遙快樂　常在我心頭

**孫小毛**
**紅鞋款**

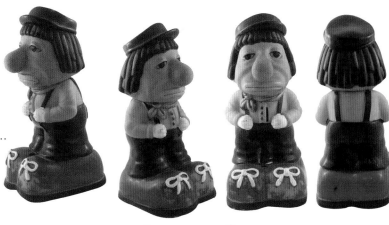

**孫小毛**
**黃鞋款**

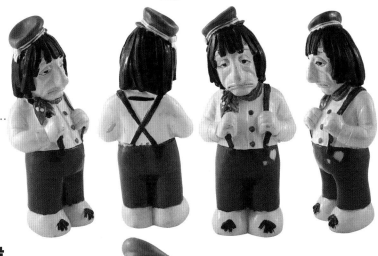

## 陶大偉

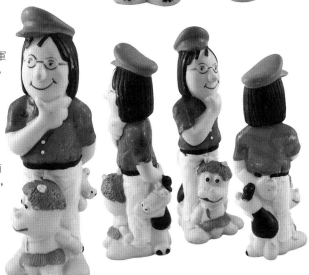

　　在 12 歲之際就曾在台北美軍俱樂部演唱，當時有小貓王之稱，1970 年左右與孫越、夏玲玲、張小燕、張艾嘉、金士傑演出台視綜藝節目《小人物狂想曲》短劇，相當好看，可說是台灣經典喜劇。1984 年主持《嘎嘎嗚啦啦》更是精采的兒童節目，記得念國中時有次過年上映賀歲片《迷你特攻隊》，也非常好看，其中主題曲〈嘎嘎嗚啦啦〉甚至在 2009 年被女神卡卡引用。陶大偉真是位多才多藝的藝人，可惜 2012 年因肺癌引發多重器官衰竭病逝於台大醫院。

# 河馬妹妹 ( 啦啦 )

## 陶瓷款
## 19 公分

## 塑膠款 12 公分

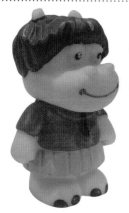
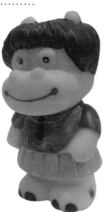
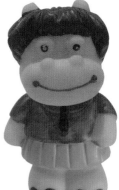

## 塑膠款 12 公分

## 鱷魚哥哥（嘎嘎）

**塑膠款 16.5 公分**

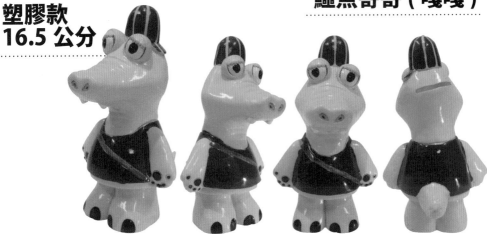

**塑膠款 12 公分**

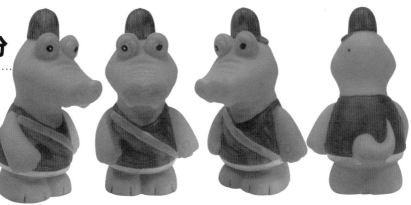

[ 孫小毛 ]　[ 陶叔叔 ]　[ 鱷魚哥哥 / 嘎嘎 ] [ 河馬妹妹 / 啦啦 ]

投幣孔　大鼻子　投幣孔

臘腸嘴

學生妹造型

©COPYRIGHT 2014. 09. 11 張七郎 pen.

## 嘎嘎嗚啦啦 型態配置分析

### Type configuration analysis

　　孫小毛布偶成了節目主持人之一，由於知名度高，很快的成為玩具廠商的製作對象，在節目中以大型人偶出現的鱷魚先生與河馬妹妹也被做成塑膠玩具成品，由於出產量不多市面流通量少，目前欲收集全系列整套的「嘎嘎嗚啦啦」確實有難度。

123

↕ 15cm

大 塑膠

□ 玩具

□ 台灣

🕐 1990 年

# 龍城風雲大頭仔

整部片只有施路安所飾演的「大頭仔」屬於科幻人物，該人物與 1982 年美國所上映的《ET》中的外星人長相極為相似，不知該劇是否有參考 ET 外星人的外觀來設計大頭仔，節目播出後「大頭仔」也成為玩具製造商製成玩具的對象。

同一年期間中視由潘迎紫所擔任女主角的《浴火鳳凰》另一科幻人物嘟嘟「嗶波」，兩者之間都屬科幻人物，有相互較勁之意，但以收視率看來，擁有嘟嘟嗶波的《浴火鳳凰》應該較占上風，略勝一籌。

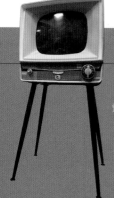

# 劇情簡介

故事最後的結局是男主角玉尚所演的石兵衛，殺了已練成神功的大魔頭武明煌。使得武林免於一場浩劫，但武明煌（胡鈞飾演）卻是女主角柳如似（呂盈盈飾演）的親生父親，於是男女主角最後無法有情人終成眷屬，最後一幕是女主角抱著已死的父親大魔頭武明煌啜泣，男主角則是神情漠然漫無目的地往前走，結局就是沒有傳統的圓滿大和局那種「王子與公主終於快樂幸福的在一起」的 Ending。

# 白色款大頭仔

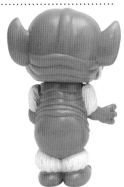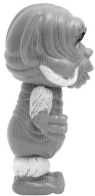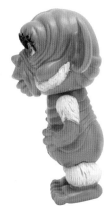

# 綠色款大頭仔

眼睛閉合活動

嘴巴閉合活動

毛絨皮衣

© COPYRIGHT 2014.09.10
DAVID 張.大衛 PEN.

上下跳動

倒頭栽

## 龍城風雲大頭仔
## 型態配置分析

**Type** configuration analysis

　　大頭仔的出現，增加了《龍城風雲》一劇的可看性，也活化了傳統武俠電視劇的表演方式。劇情中的大頭仔的眼睛與嘴巴會張合跳動，也使用「倒頭栽」來博取觀眾的笑聲。

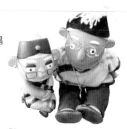

18~30cm

塑膠／布偶

存錢筒／玩偶

台灣

1984 年

### 布偶玩具收藏

台灣出現的布偶玩具，通常是與電視節目有關，例如卡通、連戲劇、影集等。這類型的玩偶沒有尖銳的角邊，屬於安全玩具的一種，大都以較小的嬰孩童為主要銷售對象。

# 婆婆媽媽

1984 年華視社教戲劇《婆婆媽媽》節目開始播出，結束日期是 1985 年 9 月 20 日。節目就每日發生的家務事，以生動有趣的布偶搭配演員演出，以極富人情味的方式表達，並提供婦女觀眾一些家事小常識和現代家庭生活規範，及人際關係的正確處理態度。

為了添加角色並充實節目內容，光啓社因而要向觀眾徵求點子，凡是觀眾提供給製作單位的點子經採用，就贈送節目中的「婆婆明星布偶」當紀念品。

婆婆—布偶—崔幗夫配音／爺爺—布偶—劉錫華配音／就送媽媽—譚艾珍／就送爸爸—陳大空—王偉忠／就送兒子—陳阿空—陳柏宇。

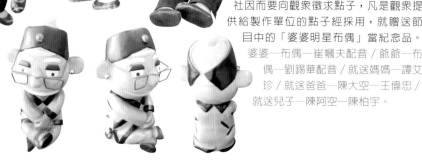

## 顧寶明與譚艾珍

**顧寶明／民國 39 年 4 月 8 日／本籍江蘇大豐**

民國 67 年起開始活躍於影視圈至今，是位實力派的演員，更得過數次金馬獎與金鐘獎。童年時常在電視節目看見他生動的表演，一直認為是位喜劇演員，後來在大銀幕上卻見扮演不同的角色，例如《投名狀》、《暗戀桃花源》等，才驚覺是台灣極具實力的演技派和喜劇演藝人員。

**譚艾珍／民國 43 年 2 月 22 日／本籍湖南省**

民國 65 年出道至今，在 73 年時演過《婆婆媽媽》一劇，劇中的玩偶婆婆也成了現在懷舊收藏家眼中的寶物。譚艾珍不但主持節目，更是影劇界的常青演員。出道作品為民國 65 年《愛情文憑牛仔褲》；代表作為民國 97 年《命中注定我愛你》。

# 快樂老人玩具

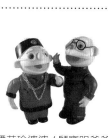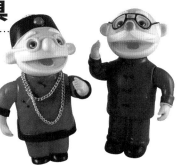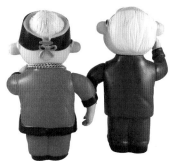

[譚艾珍婆婆 / 顧寶明爺爺]

## 完整包裝收藏

### Product Collect

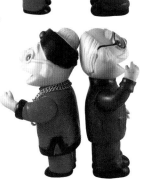

市面上此款完整包裝的「快樂老人」玩具，較常出現在網拍市場上，偶見有網友出售。因附有明星造型加持，算是可以珍藏的一款收藏型玩具。曾經有藏家發現這款大量的未拆包裝滯銷品並全數購回，故在拍賣市場上的售價也較平易近人。快樂老人玩具中的女主角譚艾珍，是以《婆婆媽媽》一劇中的角色作為玩具造型，為了配合完整一對的快樂老人，廠商也把大明星顧寶明玩具化了，真是可愛極了。

[譚艾珍婆婆]

髮帶

老花眼鏡

金項鍊

傳統中國服飾

©COPYRIGHT 2014.07.11
復大瑜 PEN.

[存錢筒]　　[布偶]　　[玩具]

## 婆婆媽媽
## 型態配置分析

### Type configuration analysis

以譚艾珍肖像所製成的玩具，主要以人物表情為設計主軸，再搭配節目中出現的老婆婆造型，成了贈送給觀眾的玩具禮物。以節目靈魂人物做成的玩偶，通常與廣告行銷或增加節目知名度有關。

5~21cm；車身 32cm

塑膠

玩具

台灣 / 日本

1978~1990 年

## 無敵鐵金剛由來

無敵鐵金剛（マジンガーＺ）為日本漫畫家永井豪與日本東映動畫所共同企劃而成的「鐵金剛系列」第 1 作，同時也是劇中主角所駕的巨大機器人之名稱。卡通動畫於日本播映時間為 1972 年 12 月 3 日至 1974 年 9 月 1 日，台灣播映時間則為 1978 年 7 月 3 日至 1979 年 2 月 28 日。

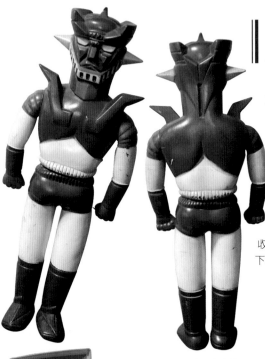

## 無敵鐵金剛

　　無敵鐵金剛的主要兩隻主角鐵金剛、木蘭號都是機器人大戰系列的班底腳色，或許是鐵金剛正義角色太出名，為了小朋友偏愛之故，玩具商大都生產鐵金剛玩偶，遺留至今的老鐵金剛玩具較多，反倒是「木蘭號」玩偶數量稀少，造成收藏家購買不易，水漲船高之下收藏價格也逐年攀升。

[台製 / 無敵鐵金剛]

## 劇情故事與角色

　　1978 年中視開播的《無敵鐵金剛》。是一部由男主角（柯國隆）駕駛可折翼直升機，與鐵金剛合成為人機一體並打擊犯罪或怪獸的精采卡通。在當時掀起了繼《科學小飛俠》之後的第二波科幻動畫的熱潮，由於該片播出後，往後的機器人系列即給人「機器人＝鐵金剛」的固定印象。

　　無敵鐵金剛五大基本武器：原子光熱線 / 金剛飛拳 / 金剛熱線 / 氣體硫酸 / 金剛飛彈。

　　無敵鐵金剛主題曲 / 作詞：孫儀。作曲：汪石泉。演唱：華聲兒童合唱團。

# 台版 / 無敵鐵金剛

日本漫畫家永井豪的動畫作品《無敵鐵金剛》於 1972 年底在日本上映，當年的玩具大廠分別取得「東映動畫」的授權，著手製作鐵金剛的「軟膠人形」、「鐵皮玩具」及「生活雜貨」等玩具與商品。

　　台灣在 1978 年由華視公司開始播映《無敵鐵金剛》卡通。受當時卡通熱潮影響，聰明的玩具廠商，開始紛紛仿製該鐵金剛玩具，大都以薄塑膠射出成形或硬塑膠模造而成。因未經過日本東映動畫授權，台製的無敵鐵金剛略顯粗糙，形體與外貌與真版鐵金剛也有所差異。或許正因是台灣製造那份的歸屬感，目前在市面上流通的台版無敵鐵金剛價格常高的嚇人。

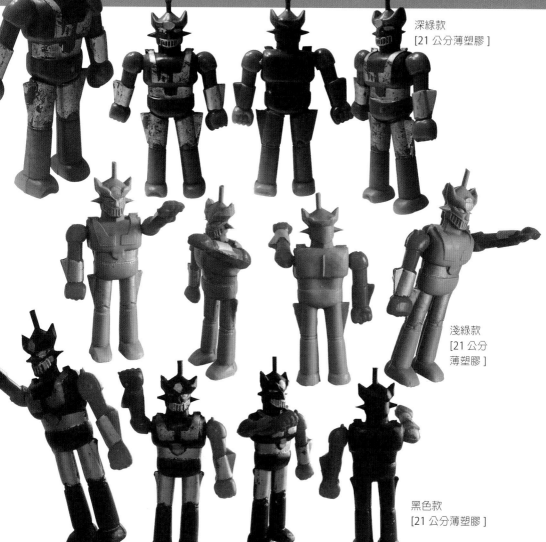

深綠款
[21 公分薄塑膠]

淺綠款
[21 公分
薄塑膠]

黑色款
[21 公分薄塑膠]

## 台版 / 無敵鐵金剛

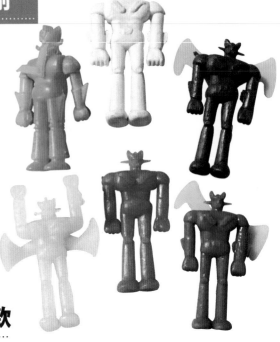

### 硬塑膠 5-8 公分款

　　這類一體成型的台灣無敵鐵金剛，大都屬於零食內包裝的贈品玩具，小巧可愛、粗糙簡約，玩耍時通常會陳列整排後，再用橡皮筋當武器——射下，當作是射擊遊戲中的標靶。

### 薄塑膠 15 公分款

　　很簡易式的造型，就連臉部輪廓都不太清楚，但在簡樸的年代，對我而言那已經是非常高階玩具了。簡約的外觀加上胸前 V 字與腰帶貼紙，手腳四肢可活動，這應該是最可愛的台灣無敵鐵金剛了。

### 超合金 15 公分款

　　超合金款式用塑膠與部分鐵質材料相互搭配所製成的玩具，在手臂上設計與卡通情節相同，金剛飛拳可以發射。很可惜拳頭很常遺失而造成缺憾，這或許也是另一種殘缺的愛之收藏吧！

## 台版 /
## 發條步行玩具

　　台灣幾乎同步參仿也跟進生產製造此款發條步行玩具，相形之下台灣製造的「鐵金剛發條步行玩具」外觀顯得略微粗糙，但以可愛程度而言，卻多了台灣本土的鄉村風，實在可愛至極。

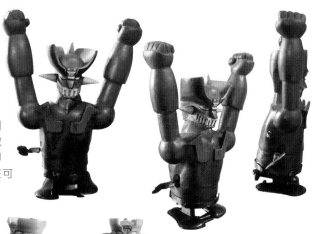

[ 無敵鐵金剛 ]

## 日版 /
## 發條步行玩具

　　日製無敵鐵金剛的軟膠製品中，也生產過發條步行玩具，轉動發條之後，鐵金剛會一步一步往前走，相當有趣。1974 年開始也陸續發行了大魔神及克連大漢的發條步行玩具。

[ 大魔神 ]

[ 克連大漢 ]

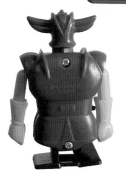

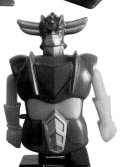

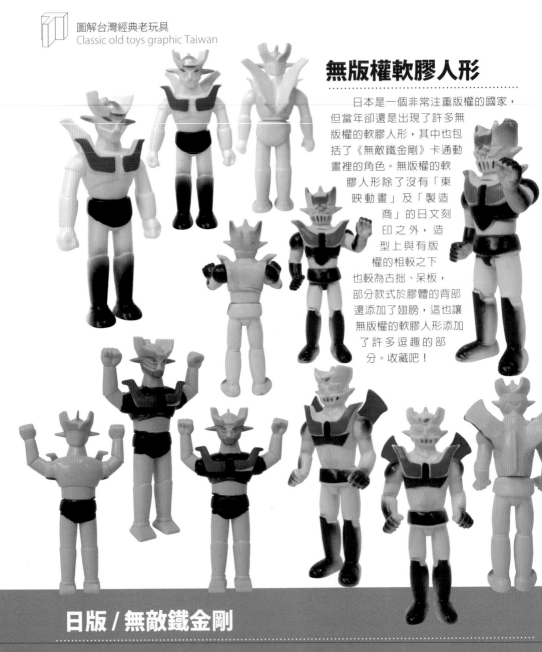

## 無版權軟膠人形

日本是一個非常注重版權的國家，但當年卻還是出現了許多無版權的軟膠人形，其中也包括了《無敵鐵金剛》卡通動畫裡的角色。無版權的軟膠人形除了沒有「東映動畫」及「製造商」的日文刻印之外，造型上與有版權的相較之下也較為古拙、呆板，部分款式於膠體的背部還添加了翅膀，這也讓無版權的軟膠人形添加了許多逗趣的部分。收藏吧！

## 日版 / 無敵鐵金剛

日本自 1965 年開始，玩具商以成本較低的「軟膠」作為主要的人形玩具材料，這也逐漸取代了先前以「馬口鐵」為材料的主流玩具市場；由於早期的軟膠年代久遠，收藏家也會稱它為「老膠」。

昭和時期的鐵金剛軟膠人形，可簡單區分為：「有版權」及「無版權」，有正式經過授權製作的軟膠人形，膠體腳底或背部會有「東映動畫」及「製造商」的日文刻印，而無版權的軟膠則無任何的刻印。當時有版權的製造商包括：ポピー 會社 (POPY)、バンダイ 會社 (BANDAI)、增田屋 會社 (MASUDAYA)、シンセイ 會社等。

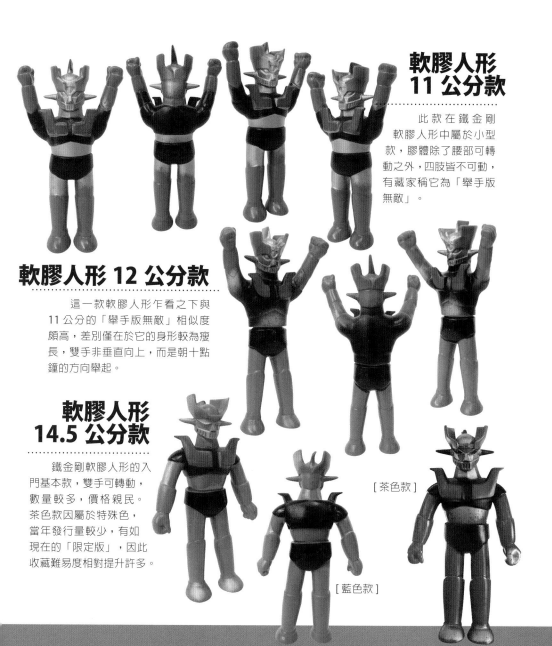

## 軟膠人形 11 公分款

此款在鐵金剛軟膠人形中屬於小型款，膠體除了腰部可轉動之外，四肢皆不可動，有藏家稱它為「舉手版無敵」。

## 軟膠人形 12 公分款

這一款軟膠人形乍看之下與 11 公分的「舉手版無敵」相似度頗高，差別僅在於它的身形較為瘦長，雙手非垂直向上，而是朝十點鐘的方向舉起。

## 軟膠人形 14.5 公分款

鐵金剛軟膠人形的入門基本款，雙手可轉動，數量較多，價格親民。茶色款因屬於特殊色，當年發行量較少，有如現在的「限定版」，因此收藏難易度相對提升許多。

[ 茶色款 ]

[ 藍色款 ]

選購時除了依其「稀有度」作為價格考量之外，「品相新舊」及「完整度」也是藏家相當重視的部分，因剛入門的藏家都會先求「有」，等到有了之後就會求「品相」，所以收藏到最後即會變成「品相差一點，價格就差一截」；若能擁有此軟膠人形當年出廠時的狀態（含原包裝盒或吊卡袋），即是收藏家夢寐以求的。

除此之外，當年的軟膠人形上色方式皆採用人工繪製，因此每一隻鐵金剛的塗裝都會有些許差異，但又經過 40 年的歲月洗禮，許多鐵金剛的膠體已嚴重掉漆，所以專業的藏家在選購時還會判定此軟膠人形的上色是否為原漆或補漆。

## 黃色火焰
## 無敵鐵金剛

本款高 29 公分是藏家眼中的必收經典款，此款鐵金剛的拳頭為可拆卸式，把玩的過程中拳頭經常遺失，所以藏家在收藏這款軟膠時最常遇到的問題包括：尚缺雙拳、僅缺單拳或兩拳顏色不同…等，因此這也使此款軟膠人形因「拳頭因素」而導致價格翻漲。

## 存錢筒
## 無敵鐵金剛

日本三井銀行發行的鐵金剛存錢筒，之後也陸續發行大魔神及克連大漢的存錢筒，但鐵金剛的數量與其餘兩者相比之下明顯稀少許多。

## 無敵鐵金剛
## 軟膠人形
## （透明版）
## 14 公分款

當年鐵金剛的軟膠人形裡，唯一發行的透明版本，膠體中還藏有以圖紙印製的機械結構，相當吸引人，當時的小朋友在把玩時通常會將膠體中圖紙抽出，以至於此款常出現無機械結構圖紙的版本。

## 無敵鐵金剛發聲軟膠人形

此款鐵金剛軟膠人形是增田屋會社於 1998 年發行的，與 1973 年該會社發行的發聲軟膠相似度高達 95%，所以增田屋稱它為「完全復刻」，差別僅在於「金剛火焰」及「膠體背部字體」的些許差異。

## 打拳擊人形偶
## 30 公分款

　　日本當年的拳擊運動因受到「拳王阿里」的影響，於 1970 年代風靡全球；由增田屋會社所發售的大魔神人形玩偶，就是以「拳擊手」的姿態設計製作，只要按壓衣服裡的開關，即可操控雙拳的擊打動作，相當有趣。

## 大魔神
## 軟膠人形
## 23 公分款

　　大魔神軟膠人形，配件包含了飛翼及兩把劍，當前雖然時常看見它的蹤跡，但若要找到配件完整且含原吊卡袋的就有些許的難度了。

## 大魔神
## 軟膠人形
## 7 公分款

　　這款僅 7 公分的大魔神軟膠人形即是藏家俗稱的「迷你版」，也是當年大魔神系列軟膠中最小型的版本，膠體的雙手及腰部可轉動。

## 大魔神慣性鐵皮跑車
## 車體長 32 公分款

　　由「增田屋會社」所發售的大魔神鐵皮跑車，驅動模式為慣性動力，藉由車體內的齒輪組磨擦滑動，可使跑車順勢向前行駛，屬大型的鐵皮玩具，是大魔神系列鐵皮玩具中很受歡迎的一款。

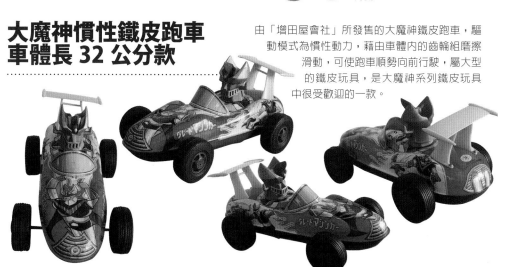

## 相關玩具收藏
### Product Collect

[ 無敵鐵金剛 / 著色本 ]

[ 無敵鐵金剛 / 唱片 ]

[ 無敵鐵金剛 /
手壓抽水泵浦 ]

[ 無敵鐵金剛 / 抽當 ]

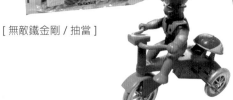

[ 無敵鐵金剛 / 三輪車 ]

[ 無敵鐵金剛 / 紙上玩具 ]

[ 無敵鐵金剛 / 皮帶 ]

[ 無敵鐵金剛 / 鴛鴦炮 ]

[ 無敵鐵金剛 / 紙娃娃 ]

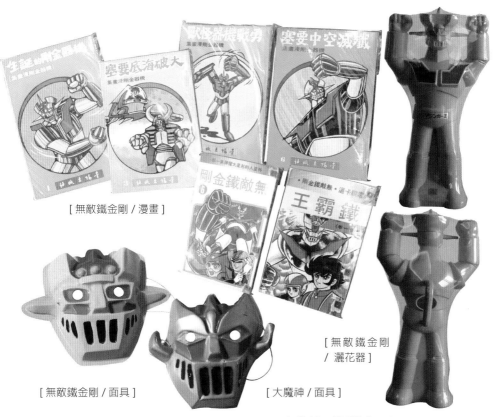

[ 無敵鐵金剛 / 漫畫 ]

[ 無敵鐵金剛 / 面具 ]

[ 大魔神 / 面具 ]

[ 無敵鐵金剛 / 灑花器 ]

1978 年台灣開始播映《無敵鐵金剛》後，玩具廠商紛紛製造出相關玩具，尤其是塑膠製品，在當年更是生產無敵鐵金剛的主要材料。無論是真空造型薄塑膠或一體成形的硬塑膠，對純樸年代的孩童而言，那都是可以撫慰幼小心靈的高階玩具了。

{ 台製無敵鐵金剛
**型態配置分析** }
Type configuration analysis

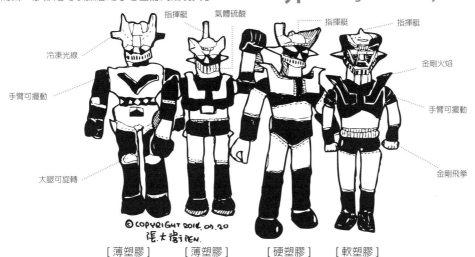

冷凍光線 · · · 指揮艇 · · · 氣體硫酸 · · · 指揮艇 · · · 指揮艇

手臂可擺動 · · ·

金剛火焰

手臂可擺動

大腿可旋轉 · · ·

金剛飛拳

© COPYRIGHT 2014. 09. 20
張大衛 PEN.

[ 薄塑膠 ]　　[ 薄塑膠 ]　　[ 硬塑膠 ]　　[ 軟塑膠 ]

⇕ 15cm
✕ 塑膠
▢ 玩具
□ 台灣
🕐 1985 年

## ‖ 月光俠 ‖

主角是月光俠，拿著一把神劍與霹靂神盾。他有個同伴是星星俠。好像是超人之類的就須穿緊身衣，夜光俠當然也不例外。身穿黃色緊身衣與藍色披風並戴著有月亮標誌的面具。玩具廠商主打月光俠的武器「霹靂劍盾」，當時的小男生一定人手一套，至於披風就用家裡的小浴巾代替，穿著完成後就至巷口與另一個同樣造型的同伴相互廝殺。

## 劇情簡介

《月光俠》是華視週六下午播出的兒童「特攝片」（特殊效果攝影影片）。故事描述一位單親家庭的小男孩「小虎」，常在夜間睡眠時的夢境中以月光俠英雄之姿打擊魔鬼、行俠仗義，劇情在真實與夢境兩種情境世界轉換，小虎在現實生活中遇到的困境或害怕的角色，就會化身成夢境中的敵人。

月光俠有個正義夥伴星星俠，兩人也常攜手對付武功高強的敵人，月光俠的續集則改為《閃電遊俠》，造型也與夜光俠極為類似。

- 15cm
- 塑膠
- 玩具
- 台灣
- 1985 年

## 週六台視影集開端

台灣電視公司於 1984 年開始播映，三芳錄音公司中文配音（台視影片組監製），是台灣第一部以中文配音獲得收視成功的外國影集，更開啟了「台視影集」長達將近 9 年的週六晚間八點檔的影集時段。

## 天龍特攻隊

記得在沒有週休二日的學生時代，特別珍惜週末時光，尤其是窩在電視機前觀賞經過翻譯、由中文配音的美國影集。泥巴、怪頭、小白、哮狼，是一群從越戰退伍的英雄，每個人物都身懷絕技，由於個性開朗不願意受到拘束，並嚮往自由自在的冒險生活，於是自組「天龍特攻隊」打擊惡棍伸張正義。

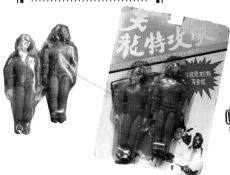

## 天龍特攻隊 型態配置分析

### Type configuration analysis

怪頭與隊長泥巴的「天龍特攻隊」人形玩偶。玩偶本身約 15 公分，頭部與四肢可自由轉動。原本還有另一包裝為小白與哮狼，很可惜至目前為止，尚未發現此二人的蹤跡，期待有朝一日可重現台灣老玩具市場中。

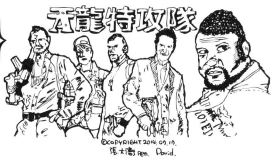

©COPYRIGHT 2014. 09. 10.
張大喬 pen. David.

| [哮狼] | [小白] | [怪頭] | [泥巴] | [怪頭] |
| 莫多克 | 坦普萊頓派克 | 巴拉克斯 | 約翰·史密斯 | 巴拉克斯 |

## 人物簡介

泥巴／善於易容術，天龍特攻隊的隊長，喜歡冒險富有領導統御的特質。

小白／頭腦靈活，沒有他弄不到的東西，每當團隊需要，總能在關鍵時刻弄到所需裝備，就算航空母艦也難不倒他。

哮狼／神經質，他的飛行技術是世界級的，不管任何飛行器具他都能夠親自駕馭。

怪頭／外型最具神勇，是劇中最有個人特色的主角，為人面惡心善，任何破銅爛鐵他都可以變成怪異的攻擊武器。

## 美日合作 —— 霹靂貓

1983 年開始由日本與美國合作進入製作，直
到 1985 年才正式在美國播出。台灣中視於 1986
年引進播出，本片在美國推出之後收視率不錯，
於是連拍了 2 季多達 130 集，推出的多種周邊與
玩具也有佳績，甚至近年都還有漫畫版在美國推
出。雖然本片的製作群中有不少日本方面的人員，
不過卻一直未曾在日本播映。

25cm
塑膠
玩具
台灣
1986 年

## ‖ 霹靂貓 ‖

　　霹靂貓造型玩具在美國相當風行，當然亦受到電視影集的影響造
成此款系列玩具熱賣。台灣在 1986 年中視播出霹靂貓後，也跟隨潮流
生產霹靂貓造型玩具，其中一款就是主角霹靂星王子持有的神祕之
劍最為熱銷，因為神祕之劍上面的霹靂眼有著無比的神祕
之力。通常這款玩具在當年的文具店、柑仔店的玩
具區都可以看見塑膠袋包裝的身影。

## 劇情簡介

　　霹靂貓一族因為母星球即將爆炸，於是準備找尋新家園並組成了太空船團隊逃
出母星。母星中另一邪惡組織變種人軍團，也因同樣因素，故不同族群抗爭惡鬥使
得霹靂貓與變種人正邪兩方的對抗就此展開了。除了得面對變種人與地球惡靈木乃
伊聯合產生的邪惡威脅，更不能讓霹靂貓手中的霹靂劍上那顆可以綜覽過去與未來
的霹靂眼被奪走⋯⋯

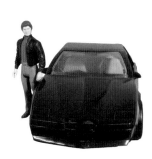

 12～15cm

塑膠 / 鐵

玩具

台灣

1985 年

**「霹靂遊俠」李麥克**

《霹靂遊俠》是 1982 年至 1986 年起源自
美國的熱門電視劇。台灣也於 1985 年 9 月 7 日
在中國電視公司開始首播，由於收視率極佳，讓
中視信心俱增，遂以本劇作為前鋒，開始闢起專
屬外國影集的時段。《霹靂遊俠》主角是大衛，
赫索霍夫，飾演「李麥克」。

## 霹靂遊俠

《霹靂遊俠》中的李麥克與霹靂車「夥計」，也
是玩具廠商中熱門的經典玩具之一，尤其是霹靂車的
前緣配置 LED 燈，當霹靂車與主角李麥克對話時，排
燈會來回跳動，當夥計喪失電力時，此閃燈就會
熄滅。以當時的玩具科技而言是非常了不起的設
計。

實際上霹靂車是用美國製的龐帝克汽車
Firebird 車系改裝成的。 最主要的差異是
劇中的霹靂車引擎蓋上多了不對稱的流線凸
出造型，除了玩具本身熱賣外，這款實際跑車
在當年也相當熱銷。

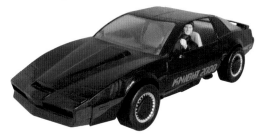

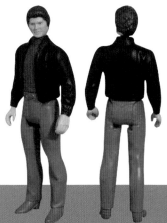

## 劇情簡介

《霹靂遊俠》是一部由男主角李麥克先生與黑色霹靂車，共同打擊罪犯的電視
影集。第一集劇情先描述臥底警察龍麥克在執勤時頭部遭槍擊受重傷，而由「私人
打擊犯罪組織法律和政府基金會」對他作緊急醫療、臉部手術重建以及改變他的身
分成為「李麥克」。男主角有部智慧黑色汽車──霹靂車，利用高科技的各種特殊
武力或智力來打擊罪犯並維護社會安定。

| 漫畫家 / 作者 |
| --- |

《好小子》是由日本知名漫畫家千葉徹彌（ちばてつや）於 1973 年所創作的劍道故事。內容主要訴說主角好小子林峰，從沒受學校教育的臭屁小子，進入學校參加劍道社團後發生的許多搞笑的事，這套漫畫應該是 5 年級生非常喜愛的漫畫之一。

- ⇕ 9cm
- 大 塑膠
- ▯ 玩具
- ▭ 台灣
- ◷ 1980 年

## 好小子

這款台灣本土製造的「好小子」發條步行玩具，在古董玩具市場上的能見度不高。早期販售地點也大概是玩具店或柑仔店，由於製作相當精緻，就連面罩內的臉部表情都繪製得非常可愛，是一件難得的漫畫玩具收藏品。完整包裝時附有塑膠外殼及厚紙板，並在紙板上畫上好小子林峰肖像。

### 好小子

型態配置分析

## Type configuration analysis

作者／千葉徹彌所繪製《好小子》劍道故事漫畫書，台灣約在 1978 年左右出現，由東立出版社翻譯出版，當時共出三十多本成為套書，就像現今精采的韓劇一樣，看了第 1 集後欲罷不能索性一次看完。這部漫畫本身是有勵志性的故事，看了很容易激勵人心。千葉徹彌這位漫畫家非常善長畫運動類的漫畫，舉凡拳擊《小拳王》、網球《網球好小子》、高爾夫《新好小子》、棒球《萬能旋風兒》、相撲《大個子》、劍道《好小子》，並且都有很好的銷售量。

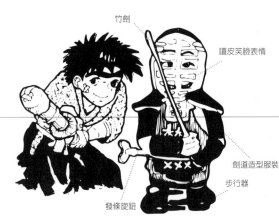

竹劍
嘻皮笑臉表情
劍道造型服裝
步行器
發條旋鈕

[漫畫版]　　[發條步行玩具]

紅色圓巾

⬍ 8cm

大 塑膠

▣ 玩具

▢ 台灣

🕐 1982~1985 年

「蔡捕頭」不單只是漫畫一角，更是整本漫畫中的靈魂人物，並賦予穿插劇情的連結因子。蔡捕頭來自於少數名族的國家「蔡國」。幼年時就擁有力大無窮的絕技，並在家鄉驚獅堂習武，15 年後赴京趕考，一舉考得當朝武狀元，功名雖大卻被分配到石頭城縣府裡當一名補頭。當捕頭期間，由於性格嫉惡如仇，正義感極度強烈，並以「世上無賊」為自己為官的最高理想境界。

# 蔡捕頭

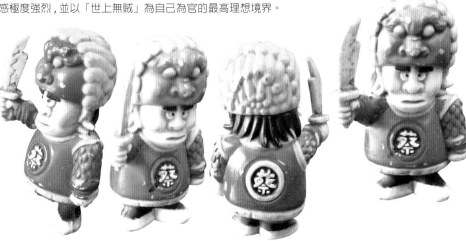

## 蔡捕頭
### 型態配置分析
## Type configuration analysis

蔡捕頭個人資料：原名叫「蔡一心」，身高 120 公分，體重 60 公斤，眉毛黑又濃像兩條木炭。身分武狀元，石頭城補頭，愛吃蒜頭，興趣查案抓賊。特徵：頭戴獅盔厚嘴唇，年齡 25 歲。

[ 武狀元蔡捕頭 ]

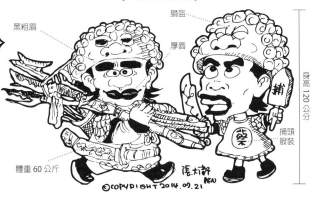

黑粗眉

獅盔

厚唇

捕頭服裝

體重 60 公斤

身高 120 公分

©COPYRIGHT 2014.09.21

## 包青天小故事

安徽合肥人。自幼孤苦伶仃，由兄嫂一手帶大。苦讀任官後致仕。包拯為人清廉正直、剛正不阿，不畏權勢。執法雖然嚴明卻也能於情理間取得平衡。文曲星轉世，額頭上有一輪新月，面容色澤黑亮，傳說日間能斷理陽事，在夜間能審理陰間案件，人們稱他為「包青天」。

↕ 8~12cm

✖ 塑膠

▢ 玩具

▭ 台灣 / 香港

◷ 1993~1995 年

[ 包青天抽當 ]

# 包青天

由於《包青天》一劇相當火紅，當時的玩具製造商看準商機，於是也生產出一系列的包青天劇中名人玩偶，被製造出的硬塑膠人像玩偶有包拯（包青天）、公孫策、南俠展昭、王朝、馬漢。而劇中最具出名的「龍頭鍘」、「虎頭鍘」、「狗頭鍘」也出現在這批玩具中。

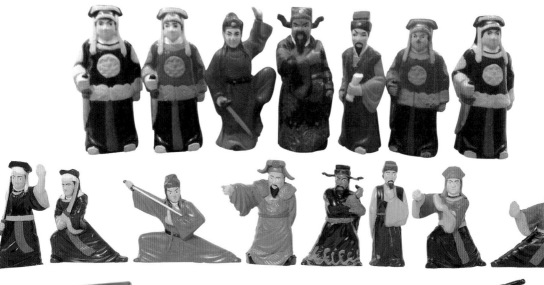

## 劇情簡介

華視於 1993 年首播的台灣電視劇《包青天》。主要影劇內容是闡述宋朝家喻戶曉的名臣包拯擔任開封府尹期間所審理過的一些奇特刑案，播出後深受觀眾喜愛，原本計畫 150 集結束，後延長至 236 集。膾炙人口的單元劇中又以鍘美案、真假狀元、狸貓換太子、鍘龐昱等，集集精采好戲。

# 包拯

包青天硬塑膠玩偶、存錢筒、面具。由於是電視劇的主角與正派角色形象，小朋友常常戴著面具玩審判壞人的遊戲，在玩具市場中很受喜愛。

## 公孫策

公孫策硬塑膠玩偶。在《七俠五義》故事中飾演包青天的師爺。歷史上並無公孫策這個人物，宋代官員身邊也沒有師爺，是劇中虛擬人物。

## 南俠展昭

展昭硬塑膠玩具、存錢筒。展昭擁有一身功夫，武藝精湛，常在包公危險之際挺身保護相救，是小朋友相當喜歡的正派角色玩具，市面上也出現展昭的寶劍塑膠玩具。

## 龍頭鍘

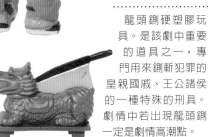

龍頭鍘硬塑膠玩具。是該劇中重要的道具之一，專門用來鍘斬犯罪的皇親國戚、王公諸侯的一種特殊的刑具。劇情中若出現龍頭鍘一定是劇情高潮點。

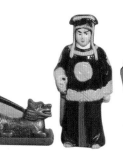

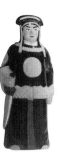

**童年偶像—假面騎士**

《假面騎士》是日本漫畫大師石森章太郎的原作，再由日本東映公司於1970年開始製作特攝電視劇，在台灣也於1975年上映電影版《假面騎士V3》，劇情都是有關進行改造手術的改造人與邪惡組織對抗的故事。

 15~20cm

 塑膠

玩具

台灣 / 日本

1975~1980 年

## 台版 假面八騎士

童年時期是先透過貼卡畫冊才了解何謂「假面八騎士」。慢慢的在同學間討論後，更深入了解假面騎士是由改造手術所變成的超人，尤其是在化身超人之前的那句「變身」，更是每個小朋友在玩樂中最常說出的一句話。1975年當時從假面1號開始出現，前後共出現8款假面騎士，直至現今假面騎士已經進化到多到數不清的數量了，不同的年代有不同的擁護者，直至現在日本東映所出的軟膠玩偶依然活躍於台灣各大百貨公司及玩具店中。

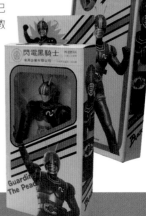

## 劇情簡介

早期的作品中從《假面騎士》到《假面騎士J》，都是有關進行改造手術的改造人與邪惡組織對抗的故事。而由《假面騎士　空我》起，故事的軸心加入了許多不同元素，敵軍不再只有邪惡組織，撤除了過往改造人才能變身成假面騎士的傳統，改為由普通人類變身。部分劇中的橋段也出現真假面騎士與仿冒的假面騎士彼此之間的對決。劇中最引領期盼的劇情之一就是高喊「變身」口號之後，與邪惡壞蛋打架的精采好戲。

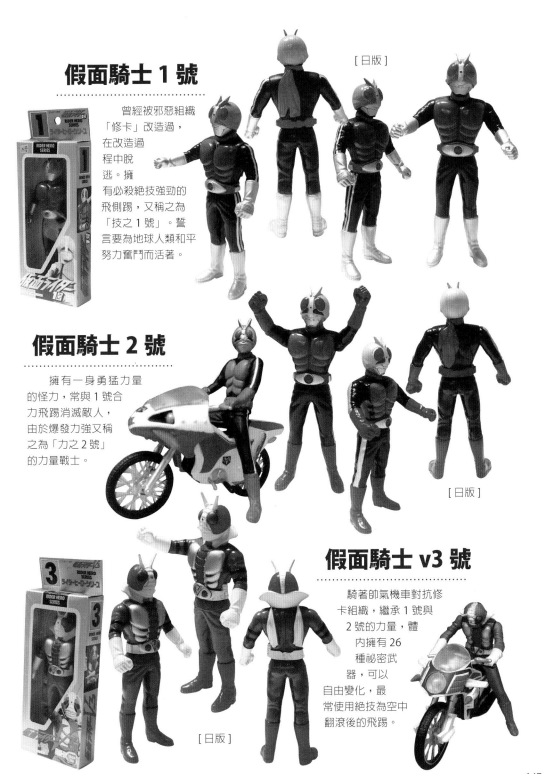

# 假面騎士 1 號

[日版]

　　曾經被邪惡組織「修卡」改造過，在改造過程中脫逃。擁有必殺絕技強勁的飛側踢，又稱之為「技之 1 號」。誓言要為地球人類和平努力奮鬥而活著。

# 假面騎士 2 號

　　擁有一身勇猛力量的怪力，常與 1 號合力飛踢消滅敵人，由於爆發力強又稱之為「力之 2 號」的力量戰士。

[日版]

# 假面騎士 v3 號

　　騎著帥氣機車對抗修卡組織，繼承 1 號與 2 號的力量，體內擁有 26 種祕密武器，可以自由變化，最常使用絕技為空中翻滾後的飛踢。

[日版]

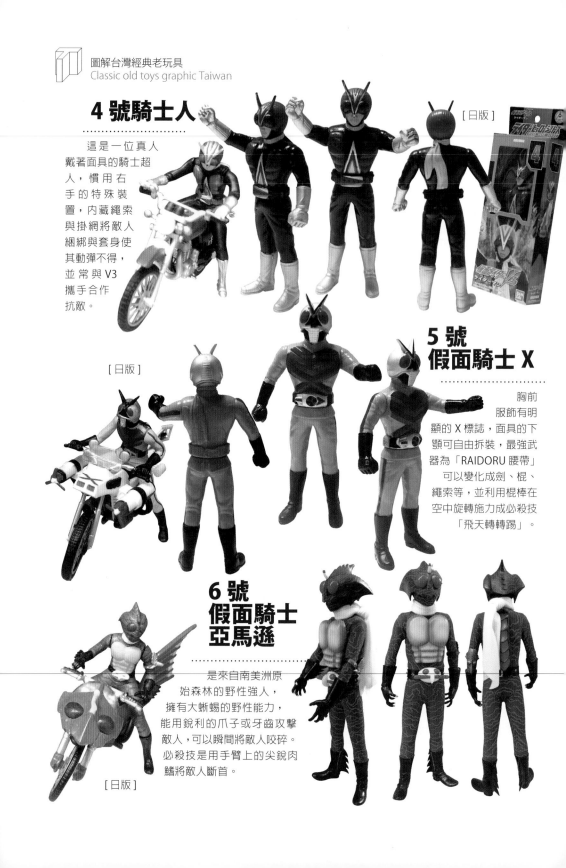

# 4 號騎士人

這是一位真人戴著面具的騎士超人，慣用右手的特殊裝置，內藏繩索與掛網將敵人綑綁與套身使其動彈不得，並常與V3攜手合作抗敵。

[日版]

[日版]

# 5 號 假面騎士 X

胸前服飾有明顯的 X 標誌，面具的下顎可自由拆裝，最強武器為「RAIDORU 腰帶」可以變化成劍、棍、繩索等，並利用棍棒在空中旋轉施力成必殺技「飛天轉轉踢」。

# 6 號 假面騎士 亞馬遜

是來自南美洲原始森林的野性強人，擁有大蜥蜴的野性能力，能用銳利的爪子或牙齒攻擊敵人，可以瞬間將敵人咬碎。必殺技是用手臂上的尖銳肉鰭將敵人斷首。

[日版]

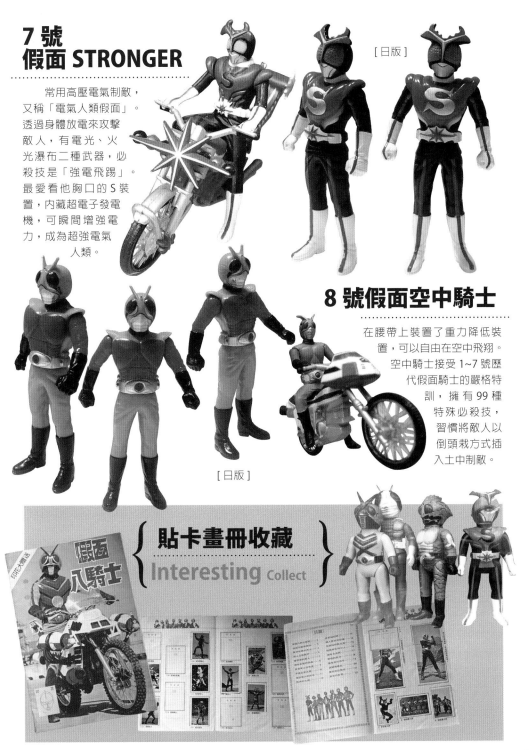

# 7 號
## 假面 STRONGER

常用高壓電氣制敵，
又稱「電氣人類假面」。
透過身體放電來攻擊
敵人，有電光、火
光瀑布二種武器，必
殺技是「強電飛踢」。
最愛看他胸口的 S 裝
置，內藏超電子發電
機，可瞬間增強電
力，成為超強電氣
人類。

[日版]

# 8 號假面空中騎士

在腰帶上裝置了重力降低裝
置，可以自由在空中飛翔。
空中騎士接受 1~7 號歷
代假面騎士的嚴格特
訓，擁有 99 種
特殊必殺技，
習慣將敵人以
倒頭栽方式插
入土中制敵。

[日版]

## { 貼卡畫冊收藏 }
### Interesting Collect

**本土劇《濟公故事》**

1986 年台視在午間播出由龍冠武、小彬彬主演的古裝劇。劇中以大小神仙劇妖除魔的故事為劇情主軸,而童星小彬彬則是扮演可愛的糊塗小不點,由於可愛討喜很有觀眾觀緣,該劇確實也有不錯的收視率。

⇕ 12~15cm

🔨 塑膠

🗋 玩具

🏳 台灣

🕐 1986 年

# 糊塗神仙

濟公世稱「濟公活佛」,原名李修緣。出家改稱道濟,據說是降龍羅漢轉世。

糊塗神仙玩具組附有一個完整的塑膠包裝,包裝正面包著糊塗神仙玩偶「濟公」,紙盒上有當年還是童星小彬彬的肖像,並註名「糊塗神仙小彬彬」;紙盒背面則附有十大變身的各種招式。另外一種塑膠製成的紅色葫蘆型水壺,是仿造劇中主角濟公師父的葫蘆,通常小朋友會用來裝白開水並配置在腰間玩耍,或是再增加一面扇子喬裝成可愛的糊塗神仙本尊。

[糊塗神仙抽當]

[糊塗神仙完整包裝]

# 《糊塗神仙》主題曲

神仙──神仙──
神仙、神仙、神仙。大家叫我活神仙
神仙、神仙、神仙。人人都說我會變
變、變、變、變、變,變出一碗豬腳麵,讓你吃得飽三天。
變、變、變、變、變,變成一個財神爺,行起善來真方便。
嘻嘻荷荷荷,哈哈荷荷荷。神仙──神仙──
我是一個快樂大(小)神仙,不是糊塗小不點。
嘻嘻荷荷荷,哈哈荷荷荷。神仙──神仙──
我是一個逍遙活神仙。

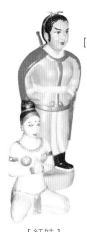

[ 陳繼志 ]

24.5cm

塑膠

存錢筒

台灣

1976~1985 年

[ 紅姑 ]

**電影版《火燒紅蓮寺》**

主角是女俠紅姑和她的兒子陳繼志,從沈棲霞學道,江湖好漢因她歡喜穿紅衫,呼其為紅姑。1928 年在上海中央大戲院首映。這部電影帶動了中國影史上第一次武俠電影熱,在三年之內連拍 18 集,因為怕小孩離家出走、上山學法,於是政治力介入停止再拍續集。

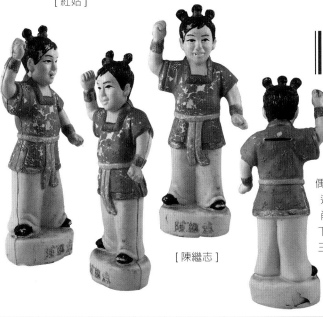

[ 陳繼志 ]

# 火燒紅蓮寺

　　因《火燒紅蓮寺》一劇所製成主角玩偶有紅姑與其子陳繼志兩個塑膠玩偶,由於當年的所生產數量不高,遺留並保存至今實在少數。玩偶本身是用薄塑膠所製成,外觀造型相當講究,臉部表情維妙維肖、近乎真人。陳繼志塑膠玩偶下方設有底座並標註「陳繼志」三字。

## 《火燒紅蓮寺》布袋戲

　　台灣在 1983 年 10 月 15 日起每週六下午一點,在台視播出的一次一小時的國語布袋戲。共播出 13 集,全劇於 1984 年 1 月 7 日播閉。本劇由台灣知名布袋戲大師黃俊雄製作,當時創下布袋戲多項歷史紀錄,包括最美麗的女性角色——紅姑,及唯一自製、專為陳繼志而作布袋戲片頭曲〈誰能比我強〉。劇中最巧妙的武打招式「血滴子」,飛出之際,人頭隨手而回,令人目眩神馳。

| | |
|---|---|
| ⇕ | 8~9cm |
| ✱ | 塑膠 |
| ☐ | 存錢筒 |
| ▭ | 日本 |
| ◔ | 1975~1980 年 |

## ┃卡通主題曲┃

讓我們一起坐著魔毯 一同去逍遙遨遊四方
欣賞道世界上 美麗多變幻
你看 你看 奇妙景像 百看不厭
這就是你聽人說的 天方夜譚
我聽到在那裡 是誰在叫我
是那 可愛神仙 就是他在 呼喚

# ▌天方夜譚▐

《天方夜譚》卡通是改編自阿拉伯《一千零一夜》的故事，1975年於日本富士電視台首映，共 52 集，台灣於 1977 年由中視公司買下版權首播，很可惜這部卡通玩偶在台製玩具界並未發現，只有日本製的主角人物玩偶出現在收藏家手中。日本協和銀行甚至用小胖造型做成存錢筒當作企業玩偶贈品，當年日本玩具店也買得到完整包裝的卡通造型玩偶。

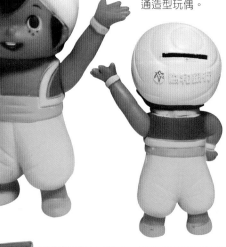

[ 小胖 ]

# 劇情簡介

天方夜譚的主角群有小胖、八哥鳥飛飛與阿拉丁爺爺。
故事是發生在一千多年前，有一天，小胖到皇宮中偷看表演後，發現巴格達城之外是個充滿許多驚奇世界！小胖有個夢想就是當個環遊世界的水手，某日小胖留下了一張紙條告知父母後，獨自一人登上阿里叔叔的船，在八哥鳥飛飛的陪伴下，展開了環遊世界的冒險旅程。旅途中遇到的可怕的巨魔、不懷好意的矮人、噴火龍，甚至還有各種法力無邊的魔神。最終小胖與飛飛靠著勇氣與機智打敗了所有魔神，還破解了飛飛身上的魔咒，讓她恢復成美麗的莎拉公主。

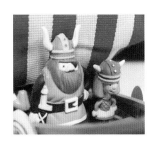

 15cm

塑膠

玩具

日本

1975~1980 年

# 北海小英雄

　　這部卡通的故事內容是改編自《維京海盜小威》故事書，作家是瑞典人努勒強森，是他在 1963 年所創作的，再經過德、日兩國聯合製作成卡通。台灣在 1978 年由中視買下版權後首播，並陸續有重播。至於玩具部分出現在台灣的只有在尢仔標的圖騰上看過，整套的模型玩具則只由日本生產製造販售。

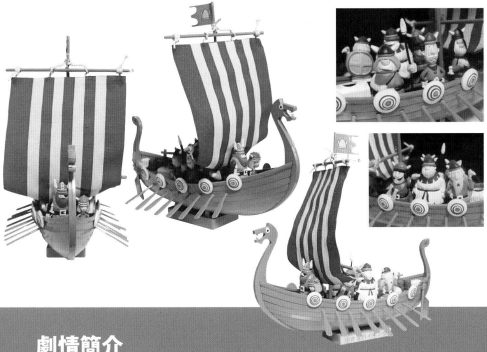

# 劇情簡介

　　《北海小英雄》的主角小威是個冷靜樂觀、聰明絕頂的孩子，總是能夠在千鈞一髮之際急中生智，幫助大家渡過難關。而他的父親便是海盜船長黑龍先生。這群海盜住在布蘭村，每次出海冒險尋找寶物都會遇到危險，雖然海盜們個個生性勇猛，但有勇無謀，這時就須小威摸摸鼻子然後說：「有了」解決之道後，才能化解危機。

⇕ 10~18cm

大 塑膠

□ 玩具

▭ 台灣 / 日本 / 中國

🕐 1969 年

# 台版 科學小飛俠

很可惜！關於台灣製造的科學小飛俠相關玩偶並不多見，唯獨白鳥一號鐵雄，出現在統一科學麵的贈品中。玩偶本身以薄塑膠為材料，並製作成存錢筒造型。薄塑膠製成的鳳凰號與硬塑膠的人物造型玩具，目前也是收藏家眼中的珍藏逸品。

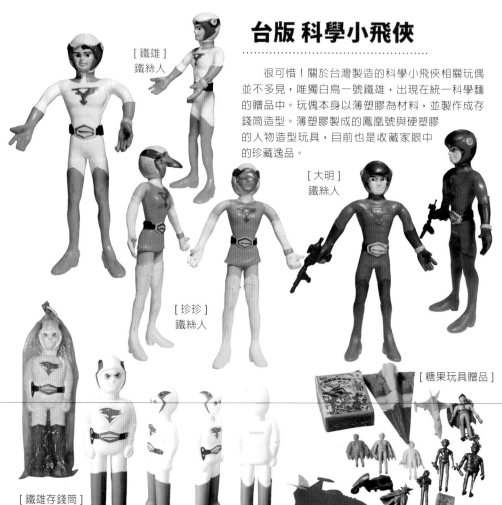

[鐵雄] 鐵絲人

[大明] 鐵絲人

[珍珍] 鐵絲人

[鐵雄存錢筒]

[糖果玩具贈品]

# 中國版 科學小飛俠

這一系列科學小飛俠主角人物造型玩偶，為1972年中國製的模型玩具。玩偶本身用類似硬塑膠材質製成，上色的技巧稍嫌不足，或許屬於廉價的人偶玩具，整體感覺略顯粗糙，但因屬知名卡通人偶玩具，所以也列為收藏行列之一，作為不同國別製造的比較款。

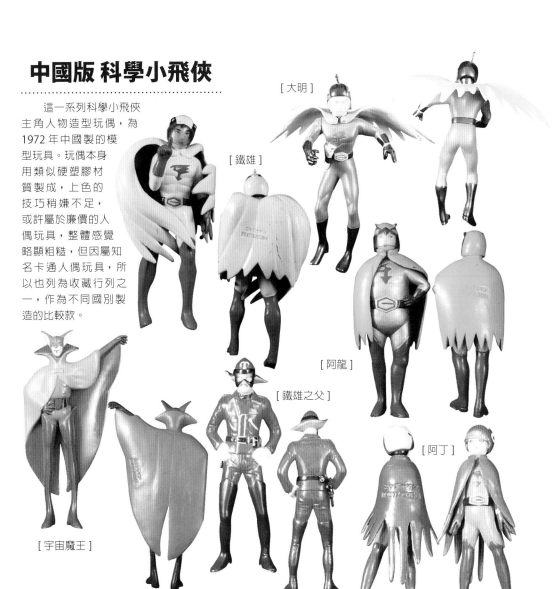

[大明]

[鐵雄]

[阿龍]

[鐵雄之父]

[宇宙魔王]

[阿丁]

## 劇情簡介

　　《科學小飛俠》共有五位年輕的成員，分別是白鳥一號鐵雄、黑鷹二號大明、天鵝三號珍珍、飛燕四號阿丁和貓頭鷹五號阿龍。因為五號阿龍必須要留守鳳凰號，所以除了阿龍外，每個人都有自己的座機與隨身武器。而敵對的魔頭便是宇宙魔王，他是惡魔黨的首領，每次破壞地球行動失敗後，就會坐著私人座機逃走。

　　五個成員的手腕上都戴有一隻電子錶，用以相互通訊以及變身之用。變身時會喊出「火鳥功」，這時電子錶會發出3600赫茲的超高週波，衣服和交通工具上的特殊分子就會產生反應，進而變身；當五個人團結在一起時，更可以一同使出「科學龍捲風」。

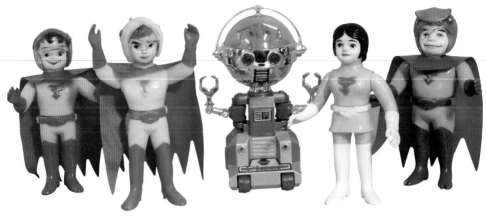

# 日版
# 科學小飛俠

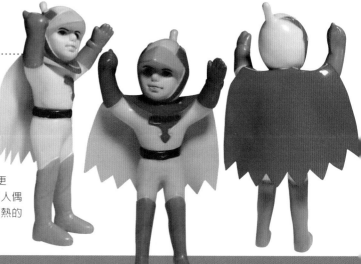

　　日本是創作科學小飛俠
的國家，生產製造的主題
玩偶玩具，當然也較精緻，
款式更是多種。幼年時期
獲得長輩從日本購回的科
學小飛俠，如今身價都升
值好幾倍，玩偶頭盔可以取
下，上身附有拉鍊可將衣物更
換變回常民。無論哪種款式的人偶
玩具，都是當年至今皆炙手可熱的
夢幻逸品。

## 主角人物介紹

- 1 號鐵雄 18 歲。本名鷲尾健。科學小飛俠的隊長。武器：鳥形迴力標。
- 2 號阿明 18 歲。本名喬治・淺倉。日裔義大利人。孩時目睹父母被殺，為南宮博士所救，因此日後對惡魔黨懷有強烈的憎恨。也因此個性顯得較為孤傲而我行我素。武器：羽毛飛鏢／銀月槍。
- 3 號珍珍 16 歲，日美混血兒。平時經營一間小餐館「スナック・ジュン」，不過她的廚藝似乎不佳（可能只有做荷包蛋的程度），做菜通常都交給阿丁處理，作品中並未透露她的姓氏為何。武器：溜溜球。
- 4 號阿丁 11 歲。與珍珍一樣是在孤兒院長大，因此視珍珍如自己的胞姊，劇中與珍珍同樣姓氏不明。武器：雙子球。
- 5 號阿龍 17 歲。本名中西龍。出生在日本東北地方，父親為漁夫，為科學小飛俠中唯一擁有正常家庭的成員。武器：銀月槍／怪力空手肉搏。

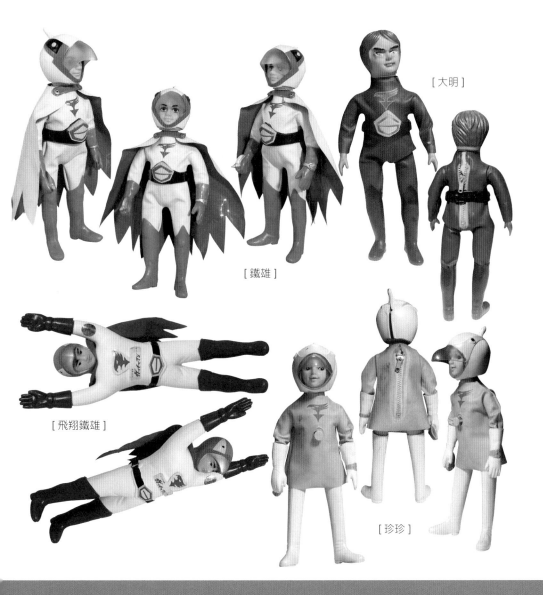

[大明]

[鐵雄]

[飛翔鐵雄]

[珍珍]

## 主題曲　　　　　作詞：林家慶　　　　作曲：小林亞星

火鳥功……[口白]
飛呀　飛呀　小飛俠　　　　　　在那天空邊緣盡情的飛翔
看看他多麼勇敢　多麼堅強　　　為了正義　他要消滅敵人
為了公理　他要奮鬥到底
飛呀　飛呀飛呀　小飛俠　　　　衝呀　衝呀衝呀　小飛俠
我愛科學小飛俠　　　　　　　　我愛科學小飛俠
多麼勇敢呀　小飛俠

157

相關玩具收藏
Product Collect

[ 漫畫 ]

[ 抽當 ]

[ 紙上遊戲 ]

[ 電子遊戲 ]

[ 兒童頭盔 ]

[ 紙娃娃 ]

[ 水壺 ]

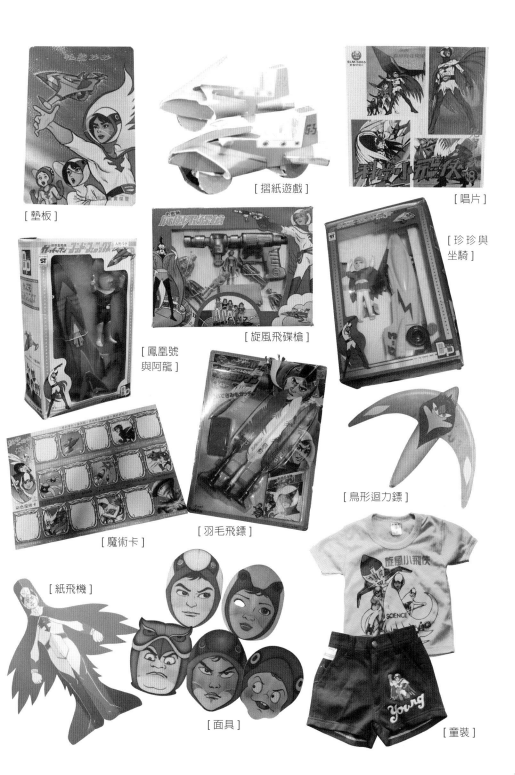

[ 墊板 ]

[ 摺紙遊戲 ]

[ 唱片 ]

[ 珍珍與
坐騎 ]

[ 旋風飛碟槍 ]

[ 鳳凰號
與阿龍 ]

[ 鳥形迴力鏢 ]

[ 魔術卡 ]

[ 羽毛飛鏢 ]

[ 紙飛機 ]

[ 面具 ]

[ 童裝 ]

### | 台灣本土漫畫 |

小時候觀看的漫畫書九成以上是日本翻譯的漫畫，很少台灣畫家自行創作的。劉興欽漫畫是台灣漫畫的驕傲，不但自行繪製，連劇情編導、題材創作等皆一手包辦，是當年孩童非常重要的教科漫畫書，讓不愛讀書的小孩，也能透過漫畫學習生活知識與智能。

- ⇕ 20cm
- 大 塑膠
- ▢ 存錢筒／玩具
- ▭ 台灣
- 🕐 1970~1975 年

[ 漫畫 ]

## 劉興欽機器人

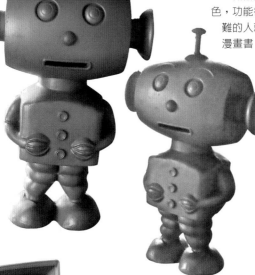

「機器人」是劉興欽的故事漫畫書中的一個重要角色，功能很強，最常載著大嬸婆飛來飛去，遇到有困難的人就會上前解救。由於屬台灣本土創作的題材漫畫書，內容皆是正面行善故事，獲得國內各中小學熱情推薦。因為漫畫書熱銷，書中的機器人也被製成存錢筒玩偶，目前也是玩具收藏家的收藏對象。

## 劉興欽介紹

劉興欽，1934 年生於新竹縣橫山鄉豐鄉村，是台灣創作生涯最長的漫畫家，1954 年開始畫漫畫。1971 年~1979 年從事發明，獲得國內專利 140 多項，國際專利 43 項。於 1991 年移民美國舊金山，在《北美世界日報》連載漫畫「大嬸婆在美國」，並於舊金山創立「大嬸婆創意學校」，免費教導華人子弟學習母語，同時也致力於「台灣民俗紀錄」畫作，至今已經累積 300 多幅作品。

# 機器人語言自學機

完整包裝的機器人自學機，在市面上已經非常稀少，這款由劉興欽在 1975 年發明的語言學習機，曾經獲蔣經國先生親函鼓勵。在發明之前有個小故事，某天劉興欽正在逛書店之際，看見一對母子正在為先買玩具或先買書之事爭吵，乃靈機一動發明了玩具結合念書功能的「機器人語言學習機」。這是一種簡易式的圖像中英文對照學習遊戲機，遊戲方法是將左框的動作圖像卡的正確文字放入右框，若回答正確，機器人便會敲擊手上的鑼鈸。因為新奇有趣，銷售量極佳。

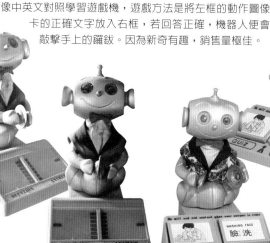

# 著色機器人

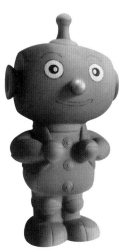

這是一款素色的劉興欽機器人，主要是讓小朋友可以自行彩繪，選擇自己喜愛的顏色自由搭配，不過這款背書包造型的機器人已經絕版了，市面上也很少流通，目前僅在內灣的「劉興欽漫畫暨發明展覽館」還可以看見。

| | 5~25cm |
|---|---|
| | 塑膠 |
| | 玩具 |
| | 台灣 |
| | 1985 年 |

金獅王相關玩具非常多元，有模型玩偶、面具、寶刀、盾牌、變身戒指等。當年只要有附贈金獅王相關玩具的零嘴包都會是熱賣商品。還有一種貼卡畫冊每包三元，集滿全冊可再兌換獎品，記得小學生在課餘之後一定會相互交換貼卡或討論劇情，甚至戴上面具、手持寶刀扮演小豆子變身金獅王的遊戲。

**金獅王**

## 劇情簡介

劇中男主角由龍傳人飾演小豆子，他會一種從嘴巴吐泡泡許願的招數，如果成功吐出那麼願望也會實現。他希望可以靠自己的力量為民除害，而不是用王子特權的身分，於是在江湖四處流浪，路見不平也就拔刀相助。拜金寶師父為師，學習武藝，金寶有個冰雪聰明的孫女金靈，是小豆子的小師妹，兩人經常一同並肩作戰。小豆子的手上戴了一只金獅寶戒，遇到危險時，只要用手指摩擦它就可以變身為金獅王。

# 金獅王面具

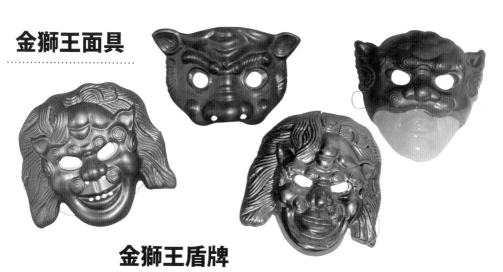

# 金獅王盾牌

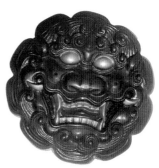

# 金獅王寶刀

## 主題曲　　　　詞曲：李安　　主唱：楊文淑

金獅王　金獅王　　　　不怕邪惡　不怕強樑
金獅王　金獅王　　　　威面八方　舉世無雙

小豆子是一個小國王　每次為民除害去流浪
如果他遇上危難　他就變成一隻金獅王

金獅王　有個金靈來幫忙
金獅王　他把敵人都掃光

163

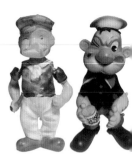

⬍ 12/18cm

大 塑膠 / 賽璐珞

▢ 玩具

⬜ 台灣 / 日本

🕐 1970~1980 年

## 大力水手誕生

卜派 Popeye。大力水手之名，是由美國漫畫家艾爾濟·席格（Elzie Segar）所創造出來的漫畫人物。Popeye 他是個不修邊幅的水手，靠吃菠菜會變力大無窮的大力士，也正因如此在美國當地的伊利諾州徹斯特鎮出現食用菠菜的熱潮。

# 大力水手

這二款大力水手造型玩偶，約莫 1970 年代的產物，其中賽璐珞款甚至更早在 60 年代左右出現。由於膠質脆化及前人玩耍不慎，造成玩偶造型部分變形損壞。但外觀清晰可見卜派 Popeye 的外型。

[薄塑膠款]

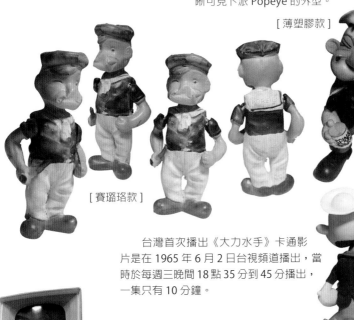

[賽璐珞款]

台灣首次播出《大力水手》卡通影片是在 1965 年 6 月 2 日台視頻道播出，當時於每週三晚間 18 點 35 分到 45 分播出，一集只有 10 分鐘。

# 劇情簡介

主角演員有卜派（Popeye）、奧莉沃（Olive Oyl）、布魯托（Bluto）。卜派是個獨眼且不修邊幅的小個子水手，愛抽煙斗，愛打拳擊。劇情中常與惡霸情敵布魯托，上演爭奪女主角奧莉沃的愛情故事。片中布魯托會使用各種武力先將奧莉沃擄走，待正牌男友卜派食用波菜後變成力大無窮的大力士來拯救，過程中吃波菜後打擊布魯托的場景是該片最高潮部分。

↕ 14cm

⊗ 塑膠

□ 玩具

□ 台灣 / 日本

🕐 1965~1980 年

# 海王子

日本知名畫家手塚治虫，於 1969 年期間的報紙漫畫連載中創造了《海王子》，事後並製做成動畫卡通。

台灣則於 1978 年由中視引進後首播，並固定在每週一到週五下午 6 點至 6 點 30 時段播映。1982 年再次重播但異名為《小飛龍》。相關玩具以主角海王子腰際間那把紅色短劍最為火紅，當年玩具商或許因為這隻塑膠短劍而發了大財吧！至於玩偶類玩具則有海王子玩偶與座騎海豚，都為日本製造款。

## 劇情簡介

在日本有個小漁村裡，住著一位由爺爺獨力養育的少年。有一天少年來到海邊玩耍，遇到一隻會說話名叫露卡的海豚，海豚告訴了少年本身就是海王子，而他就是「托里頓族」的最後一代後裔。知道此祕密後，來自海中怪獸就開始攻擊海王子居住的漁村，在對抗怪獸中，海王子得到露卡的幫助，最終消滅了怪獸。為了解開海王子的身世之謎，於是乘坐露卡離開漁村，開始踏上尋根的冒險旅程。

**台灣漫畫先驅**

「諸葛四郎和魔鬼黨到底誰搶走了那隻寶劍」。這是羅大佑創作的歌曲〈童年〉中的一句歌詞,也正是 5 年級生共同的回憶,這本漫畫不但啟蒙了台灣漫畫作家的走向,更可說是台灣漫畫的先驅。

 12~15cm

 塑膠

□ 玩具

□ 台灣

⏱ 1985 年

大戰魔鬼黨

大破嶽城

# 諸葛四郎

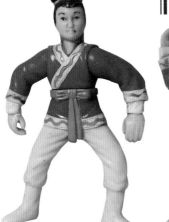
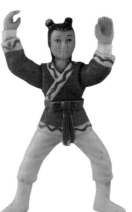
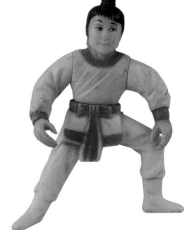

[ 諸葛四郎 ]　　　　　　　　　　　[ 林真平 ]

台灣本土畫家葉宏甲所畫的《諸葛四郎》是從早年的《漫畫大王》上開始連載,當初每期只有短篇幾頁,因受到小朋友喜愛而開始有長篇作品的創作。最記得【大戰魔鬼黨】與【決戰黑蛇團】,這兩套漫畫早在 1958 年即完成的漫畫,就連我老爸都非常喜愛,若說葉宏甲是台灣漫畫先驅,一點都不為過吧!

## 劇情簡介

電視劇的《四郎與真平》其實就是改編葉宏甲的漫畫《諸葛四郎》。衛子雲飾演男主角諸葛四郎,真平則由龍傳人演出。但是原先漫畫裡沒有血緣關係的四郎與真平,被改成失散多年的同父異母兄弟,而四郎之父諸葛長風在漫畫中被黑騎士殺害,但電視劇裡並沒有這樣劇情出現。但無論如何,劇中同是打擊壞人魔鬼的精采好戲依舊是相當好看。

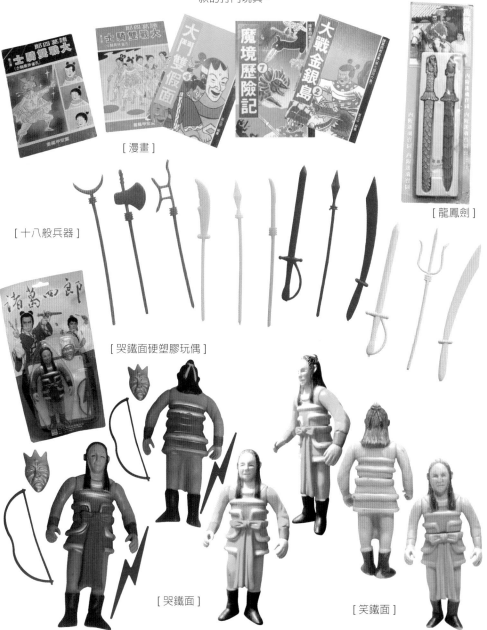

# 相關玩具收藏
## Product Collect

由於漫畫劇情相當緊湊好看，也被拍成電影及電視劇，其中在 1985 年由華視改編推出的《四郎與真平》連續劇也創下不錯的收視率，原因是觀眾群非常廣泛，不僅成年人愛看，更是小朋友熟悉的情節，玩具商當然也會推出相關的玩具商品。硬塑膠人物玩偶、面具、龍鳳劍都是當年男童熱門款的打鬥玩具。

[ 漫畫 ]

[ 龍鳳劍 ]

[ 十八般兵器 ]

[ 哭鐵面硬塑膠玩偶 ]

[ 哭鐵面 ]

[ 笑鐵面 ]

| | |
|---|---|
| ↔ | 6~11cm |
| 大 | 塑膠 |
| ☐ | 玩具 |
| ☐ | 台灣／日本 |
| ◔ | 1960~1980 年 |

**熱門造型玩具——孫悟空**

西遊記中的靈魂人物「孫悟空」在玩具市場中很常出現，例如玩偶燈籠、造型玩偶、企業玩偶、銀行玩偶、發條步行器等。因為知名度高，是玩具製造商最愛的造型之一，相關的配角玩偶當然也因應而生。

## 孫悟空

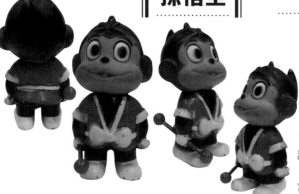

## 「亞」字款孫悟空

這款約莫 10 公分高的孫悟空，曾經被誤認為是東亞燈具的企業玩偶，主因是在玩偶腳底上有刻印一「亞」字。後期經多位收藏家查證為應屬台灣某玩具廠的公司識別印記。由於造型小巧可愛，這隻台灣本土製造的亞字款孫悟空依然相當搶手。

## 孫悟空與牛魔王

這對空心塑膠製成的對偶，是由台灣伯錡玩具公司所生產製造，高約 7 公分，主角人物分別拿著金箍棒與劍釵。仔細觀看發現對偶的下半身服飾竟可自由交換，應該是玩具廠的組裝工人不小心裝錯，或是隨機取樣組裝都有可能。對藏家而言，在台灣 1960~1970 年代左右出產的塑膠玩具，都是值得收藏的影劇系列玩具。

## 11 公分款

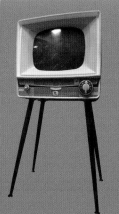

## 悟空大冒險

原名「悟空の大冒險」卡通影片源自於日本，是改編自手塚治虫的少年漫畫作品「ぼ《の孫悟空》（我的孫悟空）。台灣在1974年由中視買下播映版權開始播映，這是小學時期的我最愛的卡通之一。孫悟空是中國著名神話小說《西遊記》裡的主角人物，與唐三藏、豬八戒、沙悟淨等人一同去西方取經的故事，在卡通中多了小龍女的角色（孫悟空的女朋友），這在一般的西遊記故事裡是看不到的。

## 10 公分款

## 項鍊款

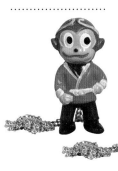

## 主題曲　　詞：林家慶／曲：宇野誠一郎

上學我喜歡　喜歡　喜歡　做事我喜歡　喜歡　運動我喜歡　喜歡　喜歡
遊戲我喜歡　喜歡
身心健全最重要　緊張後輕鬆　看那電視裡　翻呀　翻呀　翻個跟斗
孫悟空呀真棒　真棒　真棒呀　電視我喜歡　喜歡　喜歡　卡通我喜歡　喜歡
孫悟空喜歡　喜歡　喜歡　我們都喜歡　喜歡　身心健全最重要　緊張後輕鬆
看那電視裡　翻呀　翻呀　翻個跟斗　孫悟空呀　真棒　真棒　真棒　電視我
喜歡　喜歡　喜歡
卡通我喜歡　喜歡
孫悟空喜歡　喜歡　喜歡　我們都喜歡　喜歡　喜歡　喜歡

| 《小甜甜》主題曲 |
| --- |

詞：孫儀　　曲：周金田

有一個女孩叫甜甜　從小生長在孤兒院
還有許多小朋友　相親相愛又相惜
這裏的人情最溫暖　這裏的人們最和善
好像一個大家庭　大家都愛小甜甜
一天又一天　一年又一年
轉眼之間已長大　依依不捨說再見
每一個孩子都勇敢　每一個孩子都樂觀
自立自強有信心　前途光明又燦爛

8~30cm

塑膠

玩具

台灣 / 日本

1980~1990 年

# 小甜甜

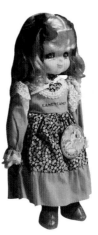
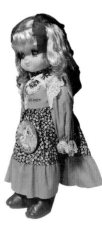
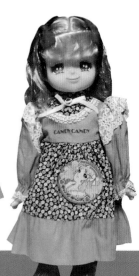

《小甜甜》是日本漫畫家五十嵐優美子的作品，小甜甜麻雀變鳳凰的愛情故事，曾經是許多女孩的童年夢想。1980年代風行的復古卡通，由女性觀眾票選第一名就是《小甜甜》。故事描述一位孤女奮鬥向上的故事，劇中小甜甜和五位不同男性的浪漫戀情故事，更是劇中的高潮好戲。

## 劇情簡介

　　小甜甜是在美國的「保兒之家」長大，個性活潑又好動，是孤兒院裡的孩子王。和她同一天進孤兒院的安妮是她最好的朋友，好友因被收養而離開，小甜甜傷心的跑到山丘上哭泣，這時竟傳來了風笛聲，一位穿著蘇格蘭裙的神祕王子出現，王子告訴她：「你笑起來比較可愛喔！」小甜甜聽了，便擦乾眼淚，重新展開笑臉。後來小甜甜被萊根家收養，伊莎和她哥哥尼爾就百般欺負她，最後還把她趕去睡馬房當傭人，某天小甜甜因遭冤枉而氣得離家，不小心被沖下了瀑布，還好阿利巴先生救起了她。之後阿德烈家的三個表兄弟請求大家長——威廉大老爺收養甜甜，於是小甜甜脫離了萊根家，成為阿德烈家養女。不幸的安東尼在家族的獵狐大會上墜馬死亡，深受打擊的小甜甜於是離開傷心地，遠赴英國求學。前往英國的船上遇見英國的貴族——陶斯，陶斯與小甜甜同校並產生情愫，但兩人這段感情卻因為伊莎的忌妒、陷害，導致陶斯退學，小甜甜也決定放棄阿德烈家族的身分，獨自離開。之後的小甜甜重新找回自己的方向，進入護士學校為成為一名好護士而努力，結局：小甜甜回到保兒之家，在山丘上又聽見了那熟悉的蘇格蘭風笛聲。

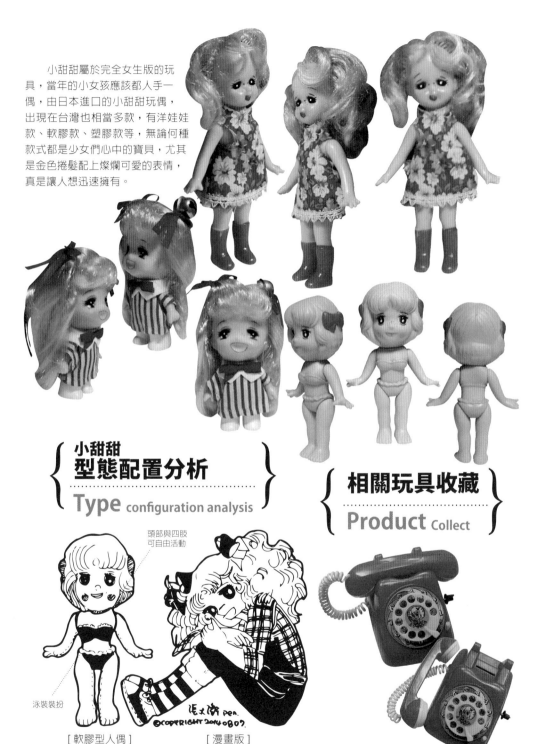

小甜甜屬於完全女生版的玩具，當年的小女孩應該都人手一偶，由日本進口的小甜甜玩偶，出現在台灣也相當多款，有洋娃娃款、軟膠款、塑膠款等，無論何種款式都是少女們心中的寶貝，尤其是金色捲髮配上燦爛可愛的表情，真是讓人想迅速擁有。

{ 小甜甜
型態配置分析 }
Type configuration analysis

{ 相關玩具收藏 }
Product Collect

頭部與四肢
可自由活動

泳裝裝扮

[ 軟膠型人偶 ]　　[ 漫畫版 ]

| | 15~18cm |
|---|---|
| | 塑膠 |
| | 玩具 |
| | 台灣 |
| | 1984~1985 年 |

## 台灣本土特攝片

台灣第一部本土製作的科幻特攝戲劇，1984年開始在台灣華視頻道播映，共 155 集。本劇受到當時日本假面騎士、超級戰隊系列影響，也創作出屬於台灣式的特攝片，其中金龍、金虎、金鳳等主角的功夫招式則多了些中國武術元素。

# ∥太空戰士∥

翻開台灣電視史，《太空戰士》是一部屬於台灣超人式的連續劇，在電視劇中算是相當驕傲的作品。雖有大量參考日本特效的拍攝方式，但場景、人物主角等都是在地之作，現在回想起當年太空戰士與黑軍團大戰的場地，就是在台北陽明山上取景拍攝。

主角中的服飾、面具、武器紛紛被玩具廠商相中，很快的被製造成玩具。其中金龍、金虎、金鳳的人型玩偶最為熱賣，也常能在街頭巷尾，看到戴著面具、披著薄紗喬裝成太空戰士的小朋友，與自稱是宇宙黑魔神的同伴相互打鬧。後期因台灣社會正處於保守與開放交會的氛圍，許多家長與學者大力抨擊這類戲劇會荼毒兒童的身心，該劇在四年後即畫上句點。

[ 金虎 ]

[ 金鳳 ]

[ 金龍 ]

## 主題曲　作曲：渡邊宙明　作詞：顧英哲、林宜娟　主唱：黑寶

帶著一份正義的愛　把你的腳步邁開
燃燒自己照亮別人　化成一道光彩
不管是黑夜黎明　不管狂風暴雨中
火光中的閃亮太空戰士！戰士！
打擊惡魔　讓人們笑顏開
一群閃亮的戰士！戰士！

我絕不怕邪惡強權　挺立風雨中　迎接未來
拿出你的勇氣來
戰士！戰士！
正義在你的熱血中淘湧　澎湃

## 相關玩具收藏
### Product Collect

　　太空戰士超能劍，由台灣玩具北府公司所出品，算是一種置入性行銷玩具，北府玩具贊助拍攝《太空戰士》一片，進而生產製造相關主角使用的武器，超能劍、主角面具便是贊助下的收益，觀看該劇的小朋友越多，相對的購買相關玩具的人也越多，這就是玩具商願意花錢贊助的主要原因。

[ 太空戰士 超能劍 ]

[ 金龍 面具 ]

[ 金鳳 面具 ]

[ 金虎 面具 ]

## 太空戰士
## 型態配置分析
### Type configuration analysis

　　台灣所播映的《太空戰士》，個人認為是仿造日本 1983 年的《科學戰隊》特攝片。其中塑膠製成的主角玩偶金龍、金虎、金鳳，是一種可動式塑膠玩偶，在《太空戰士》播映時期非常好賣，後期因節目結束，相關玩具也跟著滯銷。或許因為這是台灣自製的特攝片，僅在台灣播映，所以國際網路玩具拍賣市場中的知名度很低，很少看見這三隻專屬台灣的影集玩偶現身，也正因如此更顯嬌貴。如果有天看見了這三隻台灣製造、略顯粗糙的人形玩偶時，千萬別再丟棄，現今它可是身價不凡的台灣經典老玩具呢！

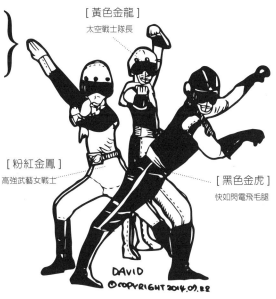

[ 黃色金龍 ]
太空戰士隊長

[ 粉紅金鳳 ]
高強武藝女戰士

[ 黑色金虎 ]
快如閃電飛毛腿

DAVID
©COPYRIGHT 2014.09.22

[ 甜筒外包裝 ]

| 卡通主題曲 |

太空突擊隊就要出發了　飛馳在閃爍的星隊
太空突擊隊又要出發了　航行在那無邊的太空
我們是英勇的神兵　　　我們是光榮的團隊
伸張人類的正義　　　　不屈不撓
保護宇宙和平　　　　　再接再厲
太空突擊隊

6~18cm

塑膠

玩具

台灣

1980 年

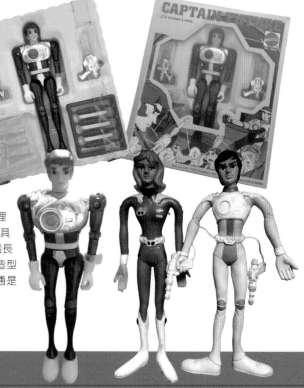

## 太空突擊隊

　　《太空突擊隊》卡通片在 1980
年由台視首播，由於收視率不錯反應
熱烈，後期再予重播。卡通內容充滿航
太空科技知識，用了很多異次元空間的理
論，是部較深奧的卡通影片。當年台灣玩具
市場中，出現很多相關的玩具。其中鐵船長
的陽子槍與彗星號玩具最多，其次人物造型
的硬塑膠玩偶也紛紛出籠，可見當時卡通是
多麼火紅。

## 劇情簡介

　　主角人物鐵船長本名鐵莊平，父母原是相當有名氣的科學家，可惜因發生意外
喪生，年幼的鐵莊平由機器人與生化人撫養長大，後來也成為知名的太空科學家。
鐵船長最常使用腰際間的陽子槍對付穿牆人和半獸人，與機器人克拉及生化人小胖
合力治敵。劇中有台特殊的交通工具名叫彗星號，穿梭在宇宙之間，帥氣的男主角
總會配上美麗的夥伴娟娟成為情侶。這是一部充滿太空與航太科技的卡通故事。

## 抽當（硬塑膠模型）

硬塑膠製成的太空突擊隊人偶模型玩具，很常用在柑仔店或文具店中的抽當中，小朋友會拿在手中把玩，幻想自己是鐵船長駕馭著彗星號，行駛在浩瀚的宇宙中。

## 陽子槍

鐵船長的武器配備。當該片上映時，台灣玩具商很快的製作出類似陽子槍造型的玩具槍，通常這類型的玩具槍都搭配有聲光效果，孩童就在大街小巷中互相追逐玩耍。

## 彗星號太空船玩具

這艘由鐵船長駕馭航行在宇宙中的彗星號，是由日本生產製作。外型精緻流線造型沒有毛邊，外包裝紙盒依然保存良好。整盒包裝另附主角人物小玩偶，有鐵船長、克拉、小胖、娟娟等。

 8~12cm
塑膠
玩具
台灣
1980~1990 年

## 老夫子

《老夫子》漫畫在童年記憶中占有很重
要的地位，喜歡作者光用圖像與少少字數表
達幽默趣事，最喜歡一次放一疊大全集然後
配著零食慢慢欣賞，偶爾發出會心的傻笑好不快樂。老夫子有幾個
好朋友，其中最常出現矮胖可愛的大蕃薯和身型高瘦的秦先生，想
當然這三位主角人物，也被製成硬塑膠模型玩具在市場上販售。

## 老夫子

每篇單幅漫畫都
會出現的主角人物，
是位自作聰明好管閒
事的人，漫畫中很常
與流氓過招，
也常以追求陳
小姐為故事劇
情，甚至演出
流落孤島的
遇難者等。
個人特別喜
歡老夫子
手裡拿束玫
瑰花下跪唱
情歌向女
友示愛的橋
段，真是純情
有趣。

## 大蕃薯

是一位矮胖可
愛幽默的大男孩，
他的穿著服飾與老
夫子相同，是老夫
子最要好的朋友，
漫畫中頭頂上只有
三根毛髮。

## 秦先生

是老夫子要好的
朋友之一，喜好穿上黃
格衫出門，在漫畫裡扮
演醫生的角色，常與老夫
子合力演出。

| ↕ | 5~25cm |
| 大 | 塑膠 |
| ⬭ | 玩具 |
| ▯ | 台灣 |
| 🕐 | 1973~1975 年 |

《頑皮豹》簡介

台灣約於 1973~1975 年左右可以在中視看見這部卡通，精朵的主題音樂外加幽默風趣的劇情，真是一部好看的美式卡通影片。1964 年首次以電影形式出現，是一部偵探電影，劇中頑皮豹最喜歡粉紅色，最害怕的東西是看門狗。

## 鐵絲人頑皮豹

## 頑皮豹

粉紅頑皮豹最早曾出現在 1963 年的真人電影中，由於受到觀眾喜愛，創作人弗立茲弗里倫 於是就用頑皮豹的角色，製作成一片約 6 分鐘的動畫短片，取名《The Pink Phink》。此部短片獲得 1965 年奧斯卡最佳動畫短片的殊榮。後來更加上頑皮豹專屬的主題配樂，更令頑皮豹風靡全球。

幼年時因為認識的字句不多，最愛看沒有字幕的卡通《頑皮豹》。由於全身粉紅色又稱之為粉紅豹，在台灣出現過的相關玩偶玩具很多，包括存錢筒、塑膠模型、發條玩具、故事書等等。

## 發條式
## 頑皮豹

## 電池驅動頑皮豹

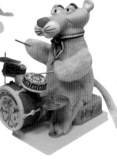

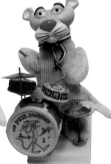

## 硬塑膠頑皮豹

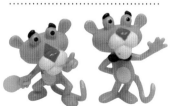

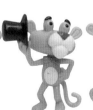

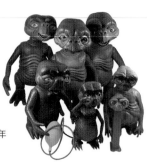

 12~25cm

塑膠

玩具

台灣

1982~1990 年

# ET 外星人

ET 是英文「extraterrestrial」的簡稱，中文是外星人的意思。電影在 1982 年上映以來，相關的 ET 造型玩具也紛紛出籠，台灣當然也不例外。ET 的造型被製成不同大小的玩偶、面具、紙牌、驅動式玩具等，並被製成了這款塑膠關節可動式玩具來販售。其中玩偶中最大的賣點就是 ET 的雙眼及右手指頭會閃爍發光，直到今日這款會發光的 ET 玩偶在懷舊玩具市場中依然有不錯的收藏行情。

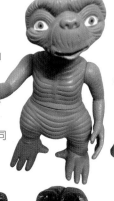

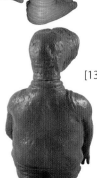

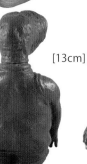

[25cm]

[13cm]

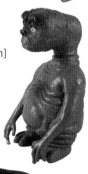

[14cm]

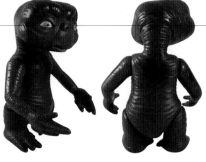

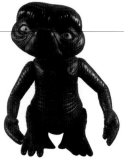

## 劇情簡介

　　這是訴說外星人與地球人接觸的溫馨感人故事。一般太空船載運一群外星人來到地球採集植物樣本時遇到地球人，倉皇逃離之際將一位外星人遺留在地球。這位外星人遇見地球男孩埃利奧之後，發生一些超自然現象有趣的故事，例如可以將枯萎的植物恢復生命重新生長。劇情中後段是埃利奧如何幫助外星人返回太空船回家的橋段，當地球男孩用自行車載送 ET 途中被警察攔截時，主角人物與自行車竟突然騰空飛向天際，這幕更是全劇經典畫面之一。

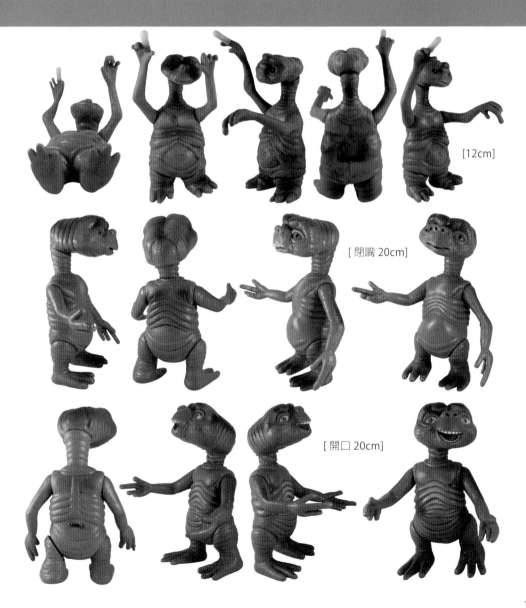

[12cm]

[ 閉嘴 20cm]

[ 開口 20cm]

## 相關玩具收藏
### Product Collect

《ET》電影在台上映後，相關造型玩具紛紛出籠，除了塑膠材質的造型玩偶外，還有利用發條機械原理的步行玩具，其中有款 ET 氣壓式塑膠玩具非常有趣，當氣壓送出時 ET 的脖子會伸長，此時的右手也會向下擺動形成上下揮手之姿，實在可愛有趣。更多驅動式的 ET 相關玩具有 ET 騎自行車與輔助座騎機車，至今這些玩具都已經是影視玩偶收藏家的珍藏品了。

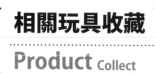

### 氣壓式玩具

### 發條機車

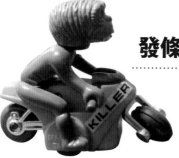

### 輔助坐騎機車

### 齒輪驅動
### 自行車

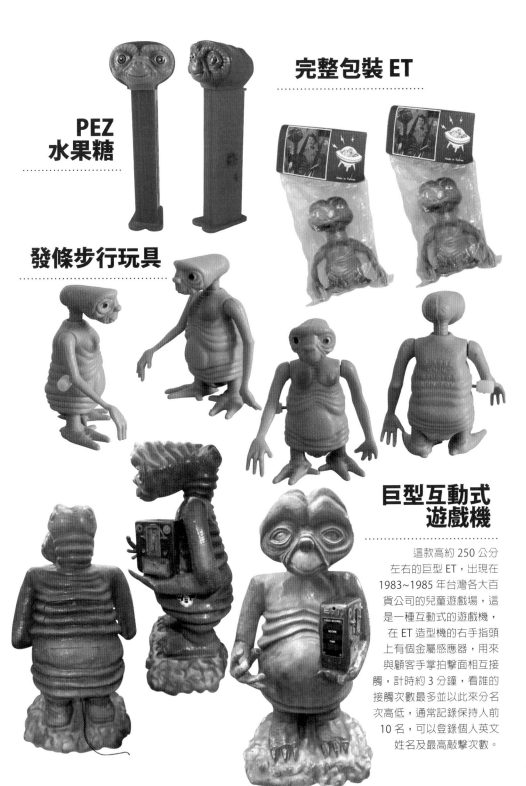

**PEZ
水果糖**

**完整包裝 ET**

**發條步行玩具**

**巨型互動式
遊戲機**

這款高約 250 公分
左右的巨型 ET，出現在
1983~1985 年台灣各大百
貨公司的兒童遊戲場，這
是一種互動式的遊戲機，
在 ET 造型機的右手指頭
上有個金屬感應器，用來
與顧客手掌拍擊面相互接
觸，計時約 3 分鐘，看誰的
接觸次數最多並以此來分名
次高低，通常記錄保持人前
10 名，可以登錄個人英文
姓名及最高敲擊次數。

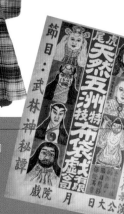

| | |
|---|---|
| ⬍ | 30~40cm |
| 大 | 塑膠／布偶 |
| ▯ | 玩具 |
| ▭ | 台灣 |
| ◔ | 1970~1980 年 |

## 布袋戲名稱由來

布袋戲又稱作布袋木偶戲、掌中戲、大姆戲，是一種起源於 17 世紀中國福建泉州用布偶來表演的地方戲劇，布偶的頭是用木頭雕刻成中空的人頭，除出偶頭、戲偶手掌與人偶足部外，布袋戲偶身之軀幹與四肢都是用布料做出的服裝，因此有了布袋戲之通稱。

# 雲州大儒俠

[ 史艷文 ]

[ 雲州大儒俠 水壺 ]

[ 哈嘜兩齒 ]

[ 劉三 ]

1970 年在台灣由黃俊雄領軍的布袋戲電視劇轟動了全台，造就布袋戲相關玩偶玩具市場熱絡的景象，那時期的布袋戲玩具可說是小朋友人手一偶，就連紙板搭的布景舞台都有在賣。這一風潮所生產的布袋戲玩具，大都使用塑膠材質來製成玩具的頭像，至於服裝則用簡單的碎花布來代替，再加上統一規格的塑膠手形及黑靴等，即可完成一尊布袋戲偶。

## 醉彌勒

醉彌勒是位得道高僧卻也是酒肉和尚，上曉天文下知地理，精於兵法、運籌帷幄，能決勝於千里之外，布袋戲裡也是一位武功高強的奇人。相關造型的塑膠存錢筒、人形水壺，都是懷舊童玩裡的夢幻逸品。

[ 造型水壺 ]

[ 存錢筒 ]

## 中國強

這個角色是因政治因素所產生的英雄人物，由帽子上 12 道光芒國徽造型可見一般。由於正義角色常與史豔文一起抗敵，相關的布偶、玩具在收藏界中都有相當高的市場行情。

[ 中國強糯米尢仔 ] 硬塑膠材質

# 華麗款布袋戲

　　史豔文、中國強、素還真、哈麥二齒、黑白郎君、醉彌勒……這些耳熟能詳的布袋戲主角，如今都已成為古董玩具市場裡的熱門商品，因為數量稀少想購買入庫收藏也實在不太容易。近年來懷舊復古風潮不斷來襲，台灣本土早期玩具在這波浪潮助長下購入收藏價不斷堆高，但依舊有人下標買單。可見台灣本土文化日益獲得重視，更期待台灣本土玩具躍上國際舞台，讓台灣玩具重回世界玩具大國之列。

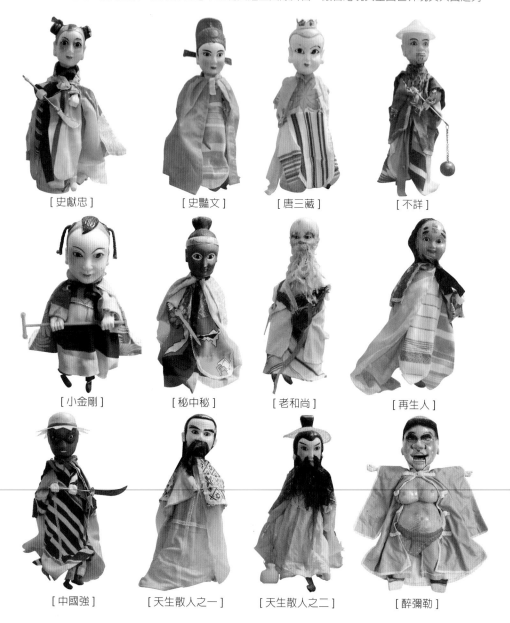

[ 史獻忠 ]　　　　[ 史豔文 ]　　　　[ 唐三藏 ]　　　　[ 不詳 ]

[ 小金剛 ]　　　　[ 秘中秘 ]　　　　[ 老和尚 ]　　　　[ 再生人 ]

[ 中國強 ]　　　[ 天生散人之一 ]　　　[ 天生散人之二 ]　　　[ 醉彌勒 ]

# 簡易款布袋戲

　　玩具類型的布袋戲，個人把他們稱作簡易款，通常這類型的掌中戲偶的服飾，都是利用碎花布來縫製，除正反兩片花布縫合外，會再加上一片有車布邊的布片當作玩偶披風，雖說是簡易式但該有的配備一樣也沒少，只不過製作工法較為粗糙。以簡樸的年代當時孩童眼光而言，已經算是不錯的布袋戲偶了。

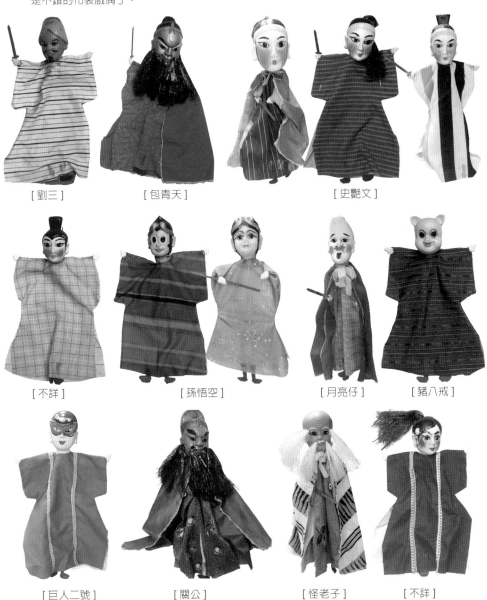

[劉三]　　　　[包青天]　　　　　　　　[史艷文]

[不詳]　　　　[孫悟空]　　　　[月亮仔]　　　[豬八戒]

[巨人二號]　　　[關公]　　　　[怪老子]　　　[不詳]

## 機器人組合玩具

這類型的玩具,在生於小康之家的我是永遠買不起的玩具之一。每每經過高檔的玩具店,僅能駐足於櫥窗前央求阿爸陪我 10 分鐘,讓我將這組五獅合體的聖戰士圖像印留在我腦海記憶中。回家之後靠著記憶畫出聖戰士的圖型貼在床前,那是我小學時很常做的事情——圖像素描記憶畫作。

↔ 30~35cm

✖ 塑膠 / 鐵合金

□ 玩具

▭ 台灣

🕐 1985~1990 年

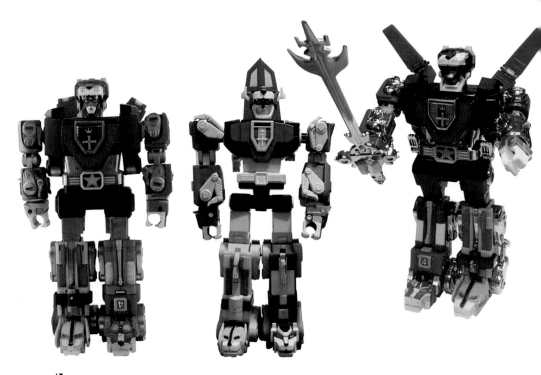

# 聖戰士 / 百獸王（五獅合體）

　　1985 年時台灣由台視公司引進了《聖戰士》卡通。僅在每週三晚上 6 點至 6 點 30 分播映,當時也引起玩具廠商注意,紛紛尋求授權代工生產這五隻獅子的組合機器人玩具。玩具本身是由部分金屬與硬塑膠相互組合而成,內建許多連結的小機關,可以把不同顏色的 5 隻獅子組合變成聖戰士。然而拆下的 5 隻獅子,亦可單獨把玩,每支獅子都有屬於自己的飛彈武器。在當年由於售價頗高,並非一般小家庭能力所及,若能在玩伴之間擁有這樣的巨大機器人組合玩具,定能羨煞旁人。

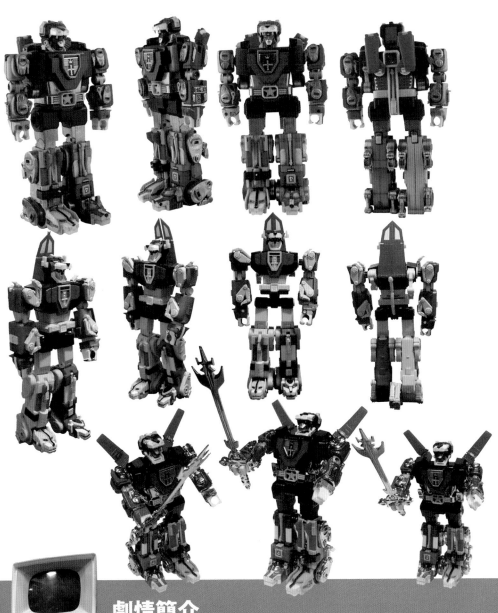

## 劇情簡介

　　聖戰士又稱百獸王，是由 5 隻不同顏色的獅子組合而成。故事的緣由是：傳說在神話時代，巨獸百獸王曾不敬的向神挑戰，為做為懲罰，神將百獸王分成了 5 個部分。後因半獸人惡魔星帝國統治宇宙，地球如同進入第三次世界大戰般摧毀殆盡，人類貶為奴隸。被囚的 5 獅子在法拉公主的帶領下，戴罪立功展開了對邪惡魯勒王國的反擊。而機器人「百獸王」則是古代巨獸精神的復活，它的必殺武器是「十王劍」。

### 吉斯

頭部和軀幹，從閃
電中獲得能量。

### 蘭斯

右臂，從火中
獲得能量。

### 皮吉

左臂，從大
風中獲得能量。

### 阿勞拉公主

右腿，
從水中獲
得能量。

### 漢克

左腿，從岩
漿中獲得能量。

# 機甲艦隊

機甲艦隊是 15 架機甲合體的巨型機器人，為日本動畫界合體機器人裡數目最多的一個：由 1-5 號機座組成的大型戰機「天鷹」、6-10 號機座組成的大型潛艦「海龍」、11-15 號機座組成的大型戰車「地虎」等三大編隊合體而成，主要武器為「降魔無敵劍」。

[坦克車]

[運輸卡車]

[戰機]

[潛水艇]

[兩棲坦克車]

[直升機]

[裝甲車]

[運輸機]

## 超合金款

這由 15 架機甲組合而成的大型機器人艦隊，以當時的玩具科技而言，是相當高檔昂貴且機件複雜的機器人玩具。

這種夢幻逸品類的玩具很難在一般小康家庭的孩童手中出現。《機甲艦隊》卡通，台灣在 1985 年的台視也曾播出過，記憶中與百獸王《聖戰士》屬同期作品，這款玩具也是所有組合機器人玩具中最多元件的商品。

## 塑膠玩具款

卡通播映時期，台灣糖果玩具商出品過類似組合包的商品，裡面除了廉價的糖果外還另贈單一機件的玩具，若欲完成整組「機甲艦隊機器人」，就須慢慢購入收集或與人交換重複機件得以完成。很可惜我只收集到 14件，遺漏了胸前的那隻紅色戰機，或許是缺陷美讓我憐惜，這隻可愛 MADE IN TAIWAN 的 15機合體的巨型機器人，依然矗立在我書桌前。

# 六神合體／雷霆王

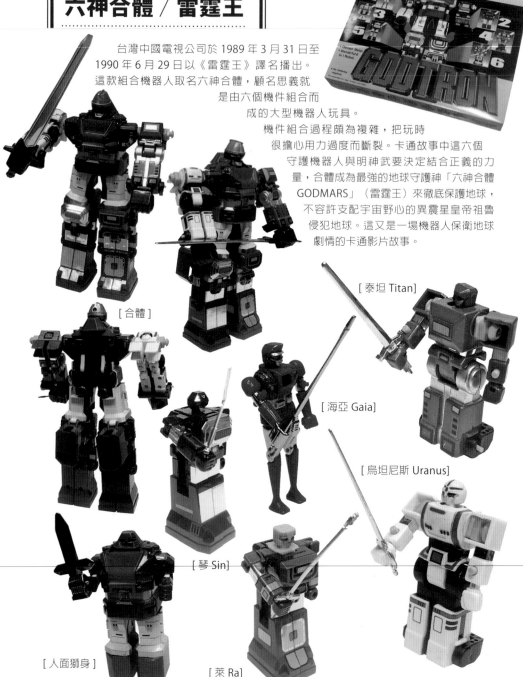

台灣中國電視公司於 1989 年 3 月 31 日至 1990 年 6 月 29 日以《雷霆王》譯名播出。這款組合機器人取名六神合體，顧名思義就是由六個機件組合而成的大型機器人玩具。

機件組合過程頗為複雜，把玩時很擔心用力過度而斷裂。卡通故事中這六個守護機器人與明神武要決定結合正義的力量，合體成為最強的地球守護神「六神合體 GODMARS」（雷霆王）來徹底保護地球，不容許支配宇宙野心的異震星皇帝祖魯侵犯地球。這又是一場機器人保衛地球劇情的卡通影片故事。

[ 合體 ]

[ 泰坦 Titan]

[ 海亞 Gaia]

[ 烏坦尼斯 Uranus]

[ 琴 Sin]

[ 人面獅身 ]

[ 萊 Ra]

# 卡通《宇宙大帝》

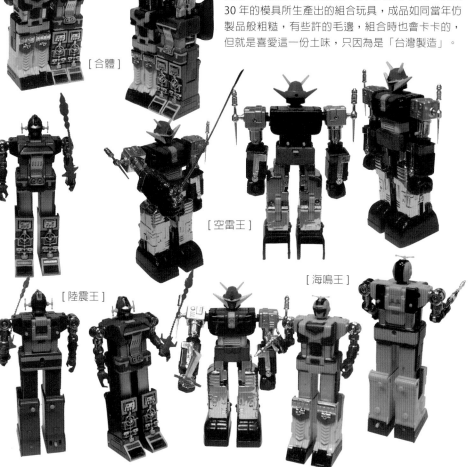

台灣在 1988 年台視頻道於 1 月 4 日至 4 月 25 日每週一下午 6 點至 6 點 30 分播出部分集數；之後於同年 8 月 5 日至 19894 月 7 日間，改在每週五下午 5 點至 5 點 30 分復播其餘劇集。當年的主題曲取名為「神勇戰士」，作詞、作曲者為李基生先生。

宇宙大帝是由空雷王、海鳴王、陸震王 3 具機械人與戰神飛翼合體而成的巨大機械人。手持無雙劍，最常以必殺劍法制敵，若遇到強勁的太空怪獸則使用宇宙大帝司馬之神破魔器。早期日本卡通衍生而出的組合機器人玩具，很多都是在台灣代工生產製作，事隔多年遺留下來的模具商人便自行產銷，這就是 MIT 台版的「宇宙大帝」由來。將近 30 年的模具所生產出的組合玩具，成品如同當年仿製品般粗糙，有些許的毛邊，組合時也會卡卡的，但就是喜愛這一份土味，只因為是「台灣製造」。

[合體]

[空雷王]

[海鳴王]

[陸震王]

| | |
|---|---|
| ⇕ | 15~20cm |
| 大 | 塑膠 |
| 🗋 | 玩具 |
| ⊡ | 台灣 |
| 🕐 | 1979~1985 年 |

## 美國漫畫躍上電視

台灣在 1979~1980 年於台視頻道曾播映過。
《太空飛鼠》原先是本美國漫畫進而躍上電視螢
光幕拍成卡通。記得主題歌曲與劇情口白是用英
文版，當時完全聽不懂，只能觀賞影片猜想劇情
涵意，或許卡通無國界，單單的圖像卡通加配樂
就能讓孩童乖乖的觀賞不吵鬧。

# 太空飛鼠

「太空飛鼠」以模仿
超人穿著為範本，藍色服
裝、紅色斗篷及胸前 S 英
文標誌，但隨著劇集演進，
漸漸發展成不同服裝。後
期藍色服裝變成了黃色服
裝，胸前標誌也被取消，
只維持了原本設定的紅
色斗篷。玩
具商將太空
飛鼠製成軟膠
玩具，外型以
飛翔姿態出現，
超人服也以後期版黃色為
主，軟膠玩具的胸口則印
上 SUPER MOUSE。

## 相關商品收藏
## Product Collect

　　《太空飛鼠》在台灣上映期間，
造福了很多兒童用品的產業，紛
紛引用太空飛鼠的圖像製成商
品，例如圓牌尢仔標、泡泡糖、
糖果、軟膠玩具、書包、鐵皮三
輪車、兒童服飾、拖鞋、兒童專用
牙膏等。這些相關商品 5 年級生的朋友
應該都不陌生吧！

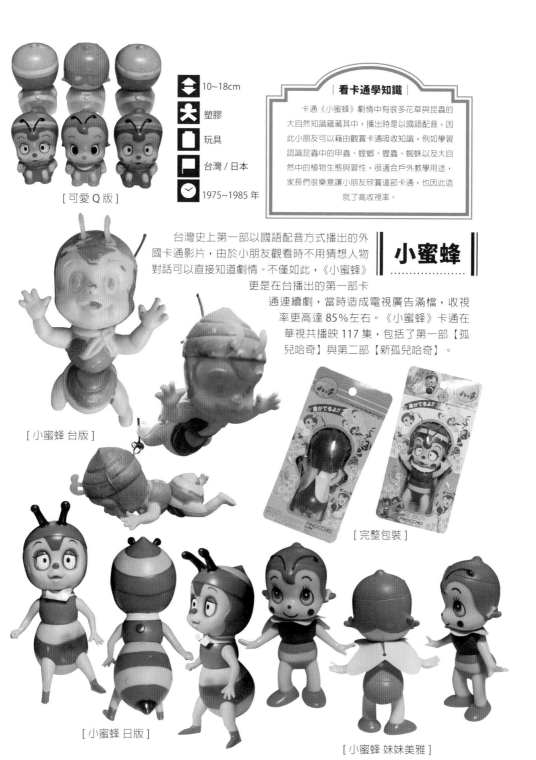

[ 可愛 Q 版 ]

↕ 10~18cm

✕ 塑膠

▢ 玩具

▭ 台灣 / 日本

🕐 1975~1985 年

## 小蜜蜂

台灣史上第一部以國語配音方式播出的外國卡通影片，由於小朋友觀看時不用猜想人物對話可以直接知道劇情。不僅如此，《小蜜蜂》更是在台播出的第一部卡通連續劇，當時造成電視廣告滿檔，收視率更高達 85% 左右。《小蜜蜂》卡通在華視共播映 117 集，包括了第一部【孤兒哈奇】與第二部【新孤兒哈奇】。

[ 小蜜蜂 台版 ]

[ 完整包裝 ]

[ 小蜜蜂 日版 ]

[ 小蜜蜂 妹妹美雅 ]

193

| 第一名玩具 |
| --- |
| 美國的超人系列玩具，隨著漫畫、卡通、電視影集、電影的夾擊紛紛攻略孩童幼小的思維，對孩童而言，這些超人就是地球救星民族英雄，甚至比父母更偉大的救世主。如果說超人玩具是男孩心中第二順位重要的寶物，那應該沒有其他玩具敢說是第一名了。 |

↕ 12~30cm
大 塑膠
□ 玩具
□ 台灣
🕐 1970~1990 年

超人系列玩具應該是小男孩心中第一名的玩具，從前是現在也是，只是超人角色因人喜愛不同而有所替換。S 超人、女超人、蜘蛛人、蝙蝠俠＋羅賓是 5 年級生共同認識的超人。小時候總愛用浴巾披掛在身當做是超人披風，加上用紙板作的面罩，幻想自己是正義使者蝙蝠俠，在清貧的年代這樣的配備算是簡單的超人。時代變遷生活水平提昇，孩童要求的不僅是全身勁裝的超人服，一定還要有相關座騎電動蝙蝠四輪車，黑色面罩則改為頭套式的安全帽，與電影中的主角相較真的不遑多讓。

## 超人系列

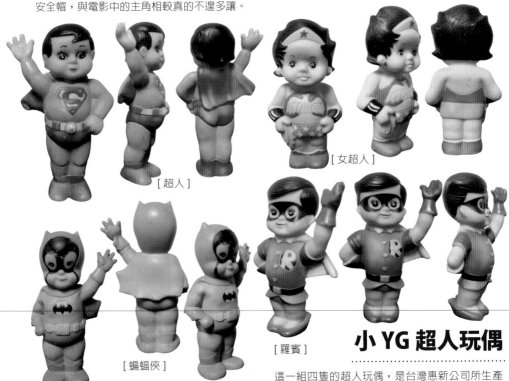

[ 女超人 ]

[ 超人 ]

[ 蝙蝠俠 ]

[ 羅賓 ]

## 小 YG 超人玩偶

這一組四隻的超人玩偶，是台灣惠新公司所生產的天鵝小 YG 內衣贈品，當時凡購買相關兒童內衣褲或兒童睡衣系列即贈送這套可愛的軟膠超人玩偶，超人玩偶造型有 S 超人、女超人、蝙蝠俠、羅賓等。

# 蝙蝠俠與羅賓

這套玩偶是台灣相當早期的布偶玩具,簡單的造型加上披風與面罩,在利用服飾顏色不同來區分蝙蝠俠與羅賓。外型雖然陽春但在當時而言也算是能撫慰小小心靈的安全玩具。

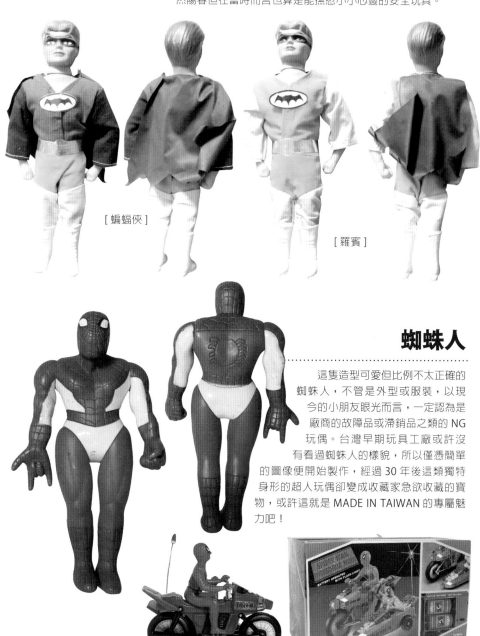

[ 蝙蝠俠 ]

[ 羅賓 ]

# 蜘蛛人

這隻造型可愛但比例不太正確的蜘蛛人,不管是外型或服裝,以現今的小朋友眼光而言,一定認為是廠商的故障品或滯銷品之類的 NG 玩偶。台灣早期玩具工廠或許沒有看過蜘蛛人的樣貌,所以僅憑簡單的圖像便開始製作,經過 30 年後這類獨特身形的超人玩偶卻變成收藏家急欲收藏的寶物,或許這就是 MADE IN TAIWAN 的專屬魅力吧!

[ 蜘蛛人機車玩具 ]

### | 超人與怪獸 |

超人與怪獸就像天使與魔鬼般的鮮明對立。
沒有怪獸那麼就沒有超人存在的價值，怪物設計
者需花很長時間去構思、絞盡腦汁來造物，因為
怪獸通常在一集內就被超人消滅，需要有無數的
配角怪獸，等待在不同的情節出現讓超人來打
敗，某種程度而言其實怪獸才是受害者。我想。

15~30cm

塑膠

玩具

台灣 / 日本

1980~1990 年

## 超人力霸王

科幻故事裡通常是先有怪獸才有超人的。日本在 1966 年播
映科幻電視劇《ULTRA Q》時，並沒有超人出現，取而代之的是
一隻隻不同造型的怪獸出現在地球並破壞人類和平的畫面。當
時日本觀眾明智未開，會把地震與怪獸出現作為聯想，所以每年
的怪獸影集收視率極佳，也造就後來《超人力霸王》( 台譯 ) 系列影集的誕生，從此超人就成了怪
獸的宿敵了。美國的超人系列 SUPERMAN 早在 1938 年即出現動作漫畫，後來的超人力霸王取名
ULTRAMAN，是指 ULTRA 比美國的 SUPER 更強勁之意。

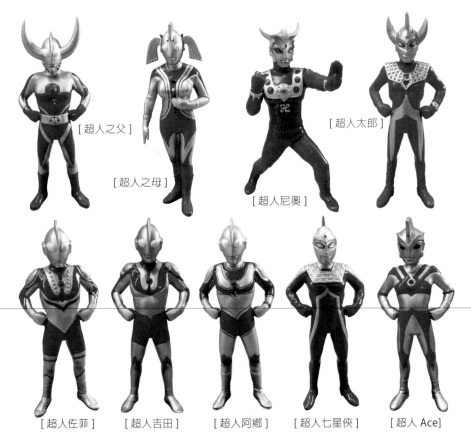

[ 超人之父 ]

[ 超人之母 ]

[ 超人尼奧 ]

[ 超人太郎 ]

[ 超人佐菲 ]　　[ 超人吉田 ]　　[ 超人阿鄉 ]　　[ 超人七星俠 ]　　[ 超人 Ace ]

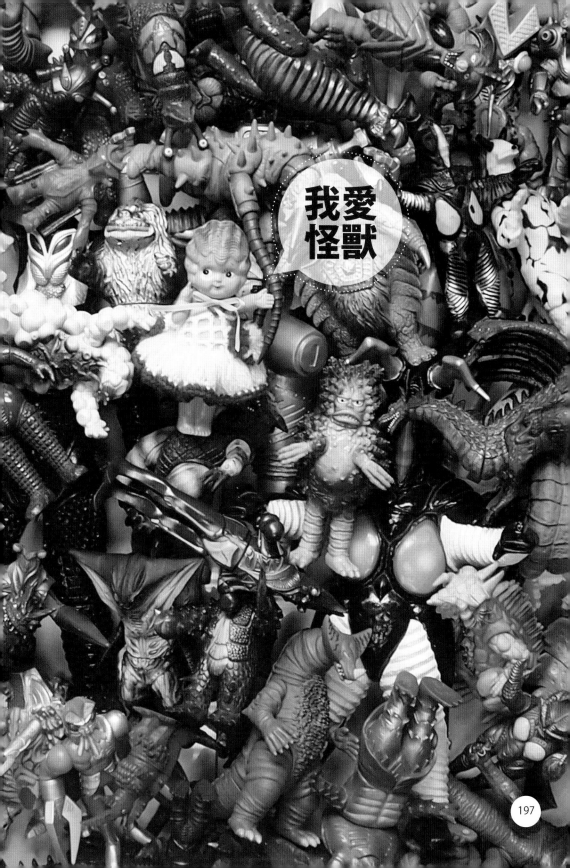

我愛
怪獸

# 超人的宿敵——怪獸

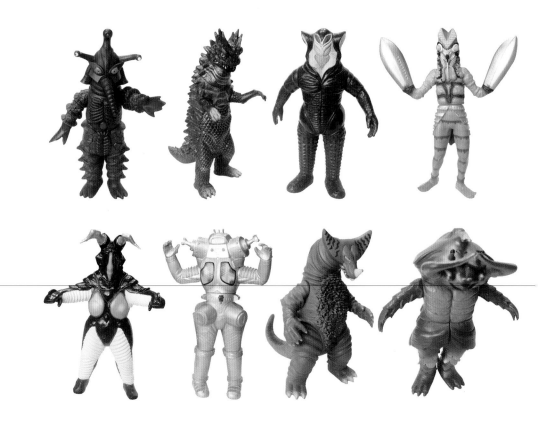

從小喜愛怪獸大於各類超人的我，對於「怪獸」一直有種同情的心態。難道怪獸就沒有從良的機會嗎？

喜愛怪獸那千變萬化與誇張醜陋外型，應該是獨特感吸引我，比起那千篇一律的超人外型，其實怪獸實在是有創意多了。或許是自己從事設計工作關係，那種唯一、獨特、有創意的「新鮮」怪獸，足可讓我鍾愛與典藏。

通常玩具製造商在生產超人與怪獸的製造比例約 5：1，原因在於小朋友大都只喜愛擁有主角，至於怪獸僅能是紅花中淪為配角的綠葉。

但經過時間的洗禮，發行量較少的怪獸也正因物稀而珍貴，收藏行情大都是超人主角的好幾倍。

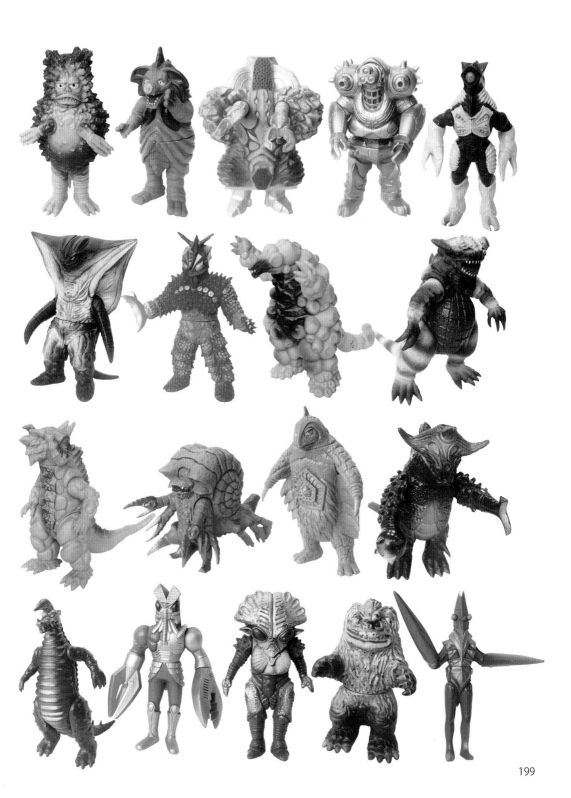

漫畫 卡通 電影

忍者龜從漫畫開始初試啼聲，由漫畫家
Kevin Eastman 與 Peter Laird 於 1984 年開始創
作，台灣在 1990 年由多樂坊文化事業有限公司
取得版權及發行過中文版漫畫。由於漫畫反應極
佳，後來拍成卡通及電影，相關的人物造型也被
製作成玩具。

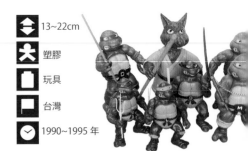

13~22cm

塑膠

玩具

台灣

1990~1995 年

## 忍者龜

　　嚴格來說忍者龜不算老玩具，1984 年才開始出現在漫畫裡，進而拍成卡
通及電影，或許是外觀造型特色吸引我來介紹他們吧！臉部綁著眼罩、手持不
同武器、一身日本忍者的服裝，雖然背著笨重龜殼卻更顯俏皮可愛。我特別喜
歡他們的名字由來，分別是以文藝復興時期著名的藝術家來取名，這對於喜歡
研究美術、熱愛畫畫的我而言是種致命的吸引力，超愛這種玩具結合部分藝術的感覺，把玩之際順便
告知孩童這四位藝術家的專長特色，玩樂之中吸收藝術知識，這是玩具帶來的另一種學習樂趣。

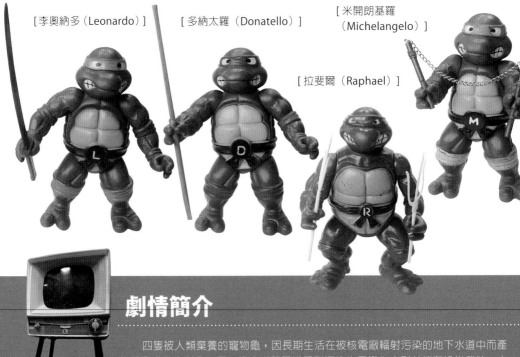

[李奧納多（Leonardo）]

[多納太羅（Donatello）]

[米開朗基羅
（Michelangelo）]

[拉斐爾（Raphael）]

## 劇情簡介

　　四隻被人類棄養的寵物龜，因長期生活在被核電廠輻射污染的地下水道中而產
生異變成為人形龜。另一隻大老鼠同樣受到污染也異變為人形並擁有絕世武功，人
形老鼠名為「史林特」，收留這四隻變種人形烏龜為徒並傳授東方武學。片中忍者
龜分別以文藝復興時期的著名藝術家來命名：L 李奧納多、M 米開朗基羅、R 拉斐爾、
D 多納太羅。白天他們住在紐約曼哈頓的下水道，通常選擇夜間活動來打擊街頭
犯罪與防範邪惡勢力的外星人入侵。

## 老鼠師父：史林特

原先老鼠是被日本武術家飼養的一隻寵物鼠，武術家練武以及唸書的時候身邊都帶著這隻老鼠，老鼠耳濡目染，日子久了也學會了武術跟文學知識。在下水道時傳授武功給四隻忍者龜並告知如何分辨是非善惡，成為忍者龜之師。

## 李奧納多

忍者龜隊長，擅長戰略的領導者，戴著藍色面罩，武器為兩把銳利的忍者刀，很有榮譽感，也在意尊嚴，在抗敵之際很多的作戰策略都是他想出來的。

## 拉斐爾

隊上的不良少年，戴著紅色面罩，以雙戟為武器，身體強壯、個性火爆，常挖苦隊友、喜愛講冷笑話，也很常不經思考便攻擊別人。

## 米開朗基羅

戴著橙色面罩，擁有一對雙節棍來制敵，個性豪爽、喜愛開玩笑，更是個歡笑製造者，個性較不成熟但愛冒險，特別喜歡衝浪運動。

## 多納太羅

是一位天才科學家、發明家、工程師，戴著紫色面罩手持長棒作戰。為了捍衛自己的兄弟，擅長用自己的知識來解決衝突。

## 恐龍救生隊

詞：孫儀／曲：萬瑩

我們是恐龍救生隊　乘著萬能號飛呀飛
我們有新式的裝備　還有勇氣和智慧
跑呀跑　追呀追　忙忙碌碌去又回
野生的動物要保護　因為牠們太珍貴
我們是恐龍救生隊　每天不停地飛呀飛
我們有冒險的精神　不怕辛苦和勞累

15~30cm

塑膠

玩具

台灣

1980~1990 年

## 恐龍救生隊

《恐龍救生隊》卡通。台灣在 1979 年 6 月 12 日至 7 月 14 日於華視每週一至五於下午 6 點至 6 點 30 分播出。當年帶動了一波恐龍玩具熱潮，舉凡恐龍模型、電動恐龍、聲控恐龍玩具，以及相關的恐龍世界書籍都相當熱賣。其中硬塑膠製成的恐龍模型玩具更是每家柑仔店必賣的玩具之一，小朋友也因此認識了這批 2 億 5000 萬年前的生物。劇情中出現的運輸車輛探險車——「萬能號」、救援直昇機「海鷗號」也都被製成玩具。

[萬能號探險車]

[完整包裝]

[電池驅動玩具]

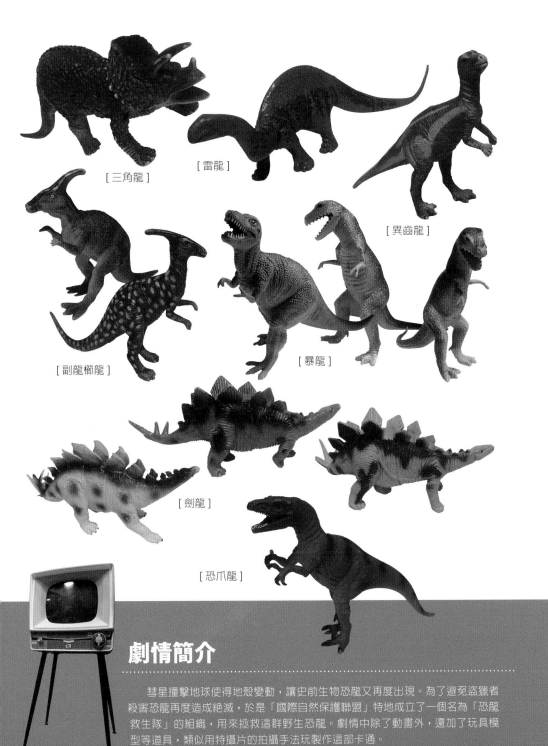

[ 三角龍 ]

[ 雷龍 ]

[ 異齒龍 ]

[ 副龍櫛龍 ]

[ 暴龍 ]

[ 劍龍 ]

[ 恐爪龍 ]

## 劇情簡介

　　彗星撞擊地球使得地殼變動，讓史前生物恐龍又再度出現。為了避免盜獵者殺害恐龍再度造成絕滅，於是「國際自然保護聯盟」特地成立了一個名為「恐龍救生隊」的組織，用來拯救這群野生恐龍。劇情中除了動畫外，還加了玩具模型等道具，類似用特攝片的拍攝手法玩製作這部卡通。

《宇宙戰艦》主題曲

詞／曲：汪石泉

繞月亮　追星星　宇宙戰艦飛不停
志氣大　年紀輕　我是太空小英雄
新式的武器我來用　困難的任務我執行
團隊的精神要發揮　艦長的命令要服從
啦啦啦啦啦
從海底　到天空　宇宙戰艦最英勇
冒著險　做先鋒　每一次行動都成功
每一次行動　都成功

 15X5cm

塑膠

玩具

台灣

1980~1985 年

# 宇宙戰艦

　　台灣在 1980 年開始由華視公司播
出《宇宙戰艦》卡通。故事是敘述外
太空柯米拉星球即將面臨毀滅，
為持續生存而需占領地球，因
使用核子武器攻擊而造成地
球污染，宇宙戰艦任務就是
須將能清除核子污染的機器
運回地球。台灣出品的宇宙戰艦組
合玩具，是將分解的各部位零件組裝完成，
算是簡易式的模型玩具之一。
　　台灣早期玩具大廠北府玩具公司，
也曾出品過宇宙戰艦同名機器人玩具，屬
於吊卡式包裝，通常是陳設在文具店或柑仔店
供小朋友購買。這款機器人四肢關節可自由活動。

## { 相關玩具收藏 }
## Product Collect

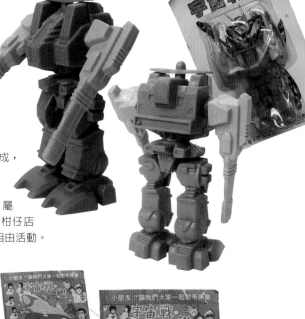

　　這算是一包簡易型的組合模
型玩具，只有單純不到 10 個零組
件即可組合完成。卡通熱映時期這
組卡通組合玩具，由於價格便宜賣
得相當好，當完成組裝時，比較有
創意的小朋友，會自行彩繪著色讓
玩具看起來更美觀。

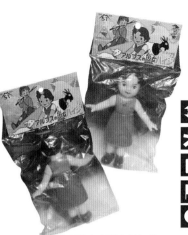

[日本小蓮完整包裝]

↕ 10~15cm

✖ 塑膠／布

▭ 玩具

⚑ 台灣／日本

◷ 1977~1982 年

《小天使》主題曲

啦啦啦啦啦嘟嘟　嘟嘟　啦啦啦啦啦嘟嘟　嘟嘟

高山上的小木屋　住著一個小女孩

她是一個小天使　美麗又可愛

她有一個好朋友　卻是一隻小山羊

每天都在一起玩　生活真舒暢

小天使她最善良　不怕風大和雨狂

愛護所有小動物　勇敢又堅強

牧場上的百花香　春去秋來換新裝

小天使他忙又忙　珍惜好時光

啦啦啦啦啦嘟嘟　嘟嘟　啦啦啦啦啦嘟嘟　嘟嘟

# 小天使／阿爾卑斯山的少女

台灣史上第一部以國語配音方式播出的外國卡通影片，由於小朋友觀看時不用猜想人物對話可以直接知道劇情。不僅如此，《小蜜蜂》更是在台播出的第一部卡通連續劇，當時造成電視廣告滿檔，收視率更高達85％左右。《小蜜蜂》卡通在華視共播映 117 集，包括了第一部【孤兒哈奇】與第二部【新孤兒哈奇】。

[小豆子]　　　　　　[小蓮]

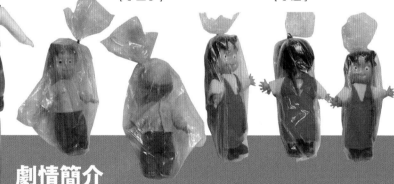

## 劇情簡介

「小天使」指的是一位失去雙親，卻生性樂觀的小女孩小蓮。從小與姨母相住，後來被送往住在高山上的爺爺，在阿爾卑斯山上結交了好朋友小豆子「彼得」與羊群朋友們。後來有一天小蓮被送往德國法蘭克福一位有錢人家裡去當書僮，最主要的工作是當不良於行的富家女的玩伴，由於富家人生活嚴厲，小蓮無法適應這樣的生活而生病，之後便回到阿爾卑斯山爺爺的身旁，繼續與小豆子、大自然過著於愉悅快樂的生活。

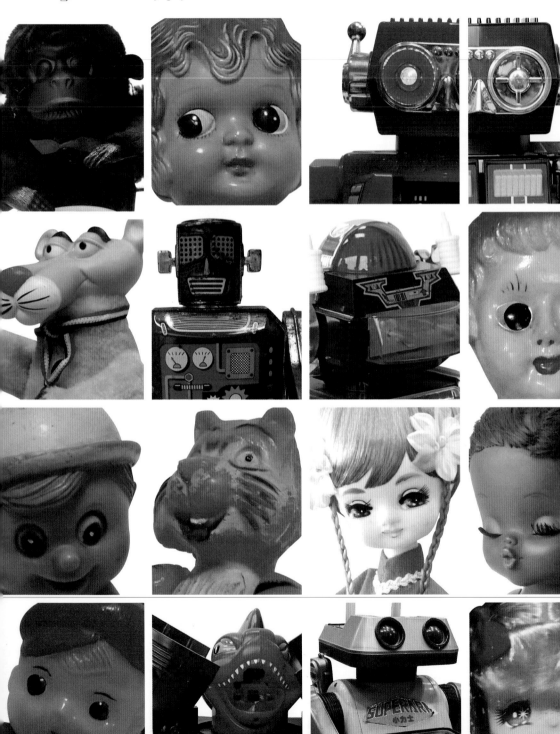

# 經典懷舊玩具

## Classic old toys graphic Taiwan

1954 年台塑公司成立，塑膠成了台灣製造玩具基本要素。有了可塑性高、成本低的原料，1960~1990 年間台灣玩具工廠即多達 3000 家，頓時之間各國玩具代工紛紛湧入，其中不乏美國玩具大廠 MATTEL、日本 TOMY 玩具公司等，現今的新北市泰山區更是當年生產芭比娃娃玩具的大鎮，「台美泰兒公司」是東南亞首家代工廠，「MATTEL 美寧公司」是芭比娃娃全球最大產地，當年每天生產兩萬多個芭比娃娃。台灣玩具發展產業超過 40 年之久，享有「玩具王國」之稱的美譽。

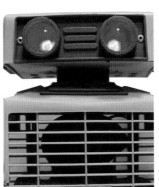

9X10~10X12cm

塑膠 / 鐵

玩具

台灣 / 各國

1970~1980 年

### | 共同的回憶 |

原地打轉並帶有七彩車尾圖盤，鈴鐺聲聲作響的鐵皮三輪車，是很多四、五、六年級生共同的玩具。物美價廉隨處可買是「它」給人親切的印象。鐵製的旋轉扭不但使之驅動，同時也啟動了許多人歡樂的孩童時光。

# 台灣製 鐵皮三輪車

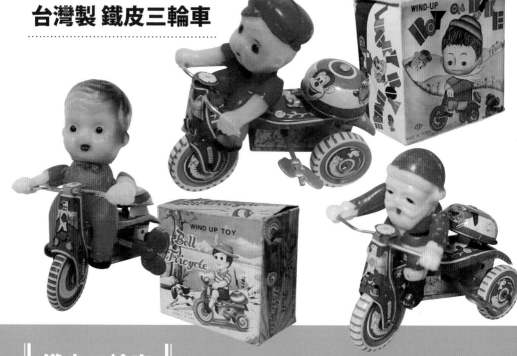

## ‖ 鐵皮三輪車 ‖

鐵皮三輪車在童年之際的價格，是種較平易近人的玩具，可輕易入手，隨著設計者的巧思，造型也多變，讓原先單一款的小男孩三輪車不再是唯一選擇。除了台灣有生產過約莫幾款不同造型外，世界各國也常見這類型的鐵皮三輪車，鄰近國家日本、韓國、中國大陸都曾生產過，其中日本與韓國的原創性較高，除了座騎者換人外那台三輪車也千變萬化，讓收藏家實在又愛又恨，實在收藏不完，卻又如此欲罷不能。

# 小男孩三輪車比較
## Taiwan and China Compare

這兩款外型與比例極為相同，需在小細節上來區分。台灣製的男孩鼻子朝天，行家們都以「豬鼻子」稱呼，相形之下中國製的男孩鼻子較正常些；在車台部分台灣製會在車台後方印上「華生有限公司」，中國製會印「Made in China」或不打印。或許您不太相信如今這款台製豬鼻子三輪車已由原先的 20-30 元飆漲至數千元不等。

中國

台灣

[台灣製 紅帽男孩]

[中國製 紅帽男孩]

[台灣製 聖誕老人]

## 世界各國鐵皮三輪車欣賞

收藏家們很喜歡將同類型或款式雷同的玩具做比較收藏，越是粗略老舊越是喜歡，不同國家所設計出的類型也不太相同，通常日本較喜歡以卡通或知名電影人物作為騎乘者，如無敵鐵金剛、多啦A夢、假面騎士等；而韓國以聖誕老公公、警察、小女孩、小男孩等較具體寫實的造型為主；中國則較欠缺原創性，以仿效較多；至於台灣只停留在早期的通俗款，並未有新款造型出現，期待台灣重視的文創產業，能將台製富有創意的鐵皮三輪車發揚光大。

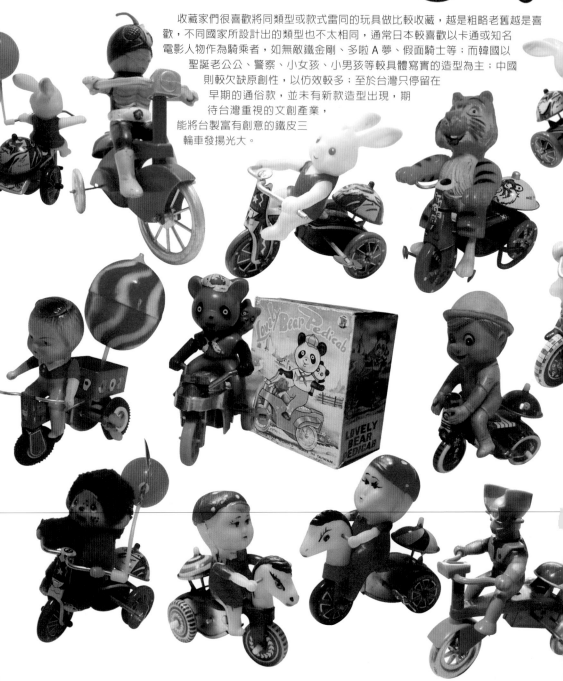

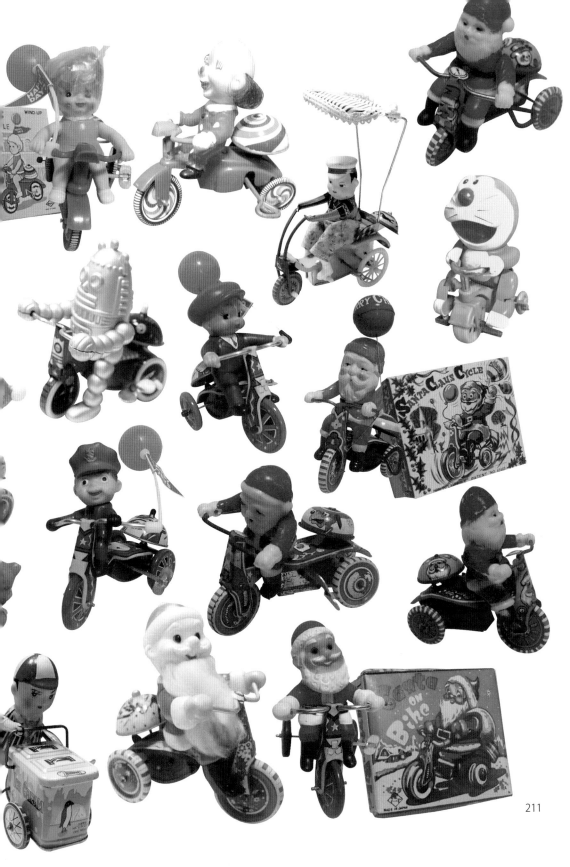

### 小女孩專屬玩具

小女孩的專屬玩具「洋娃娃」。很多女生在小時候一定要擁有一隻整天抱在懷裡的洋娃娃，那是一種心靈撫慰與寄託，當大人不再身旁時，「它」所帶來的不僅是陪伴的玩具，更是一份安全感的依偎。

45~55cm

塑膠

展示品

台灣 / 日本

1960~1980 年

# 洋娃娃

## 人形娃娃

或許受日治時期影響，老台灣的客廳擺飾很容易見到這類型的女娃娃，造型有點寫實，並穿著華麗的衣裳，據說是日本「女兒節」用來向上天祈求女兒平安美麗的一種祈福娃娃。人形娃娃通常會有個玻璃罩用來保護娃娃，住在台北的老阿嬤說 1932 年台北的菊元百貨也有在販售，當時用作女兒出嫁的嫁妝。

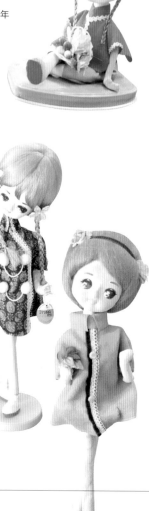

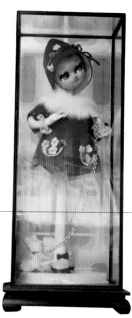

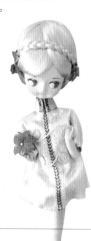

# 硬塑膠娃娃

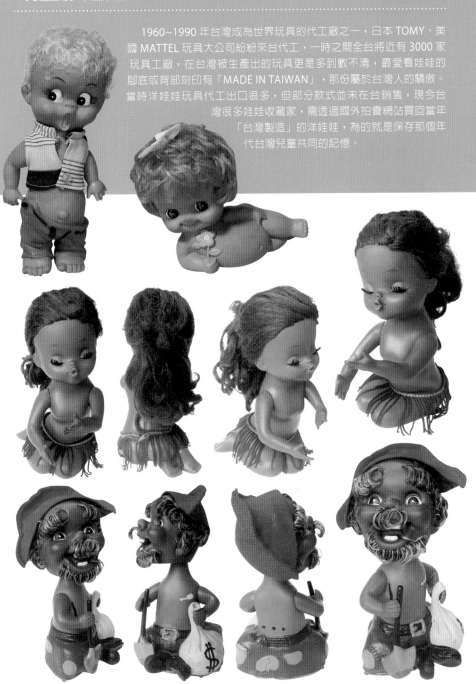

1960~1990 年台灣成為世界玩具的代工廠之一，日本 TOMY、美國 MATTEL 玩具大公司紛紛來台代工，一時之間全台將近有 3000 家玩具工廠，在台灣被生產出的玩具更是多到數不清，最愛看娃娃的腳底或背部刻印有「MADE IN TAIWAN」，那份屬於台灣人的驕傲。當時洋娃娃玩具代工出口很多，但部分款式並未在台銷售，現今台灣很多娃娃收藏家，需透過國外拍賣網站買回當年「台灣製造」的洋娃娃，為的就是保存那個年代台灣兒童共同的記憶。

# 塑膠洋娃娃

　　台塑企業源起於 1954 年，全名為台灣塑膠工業股份有限公司，簡稱「台塑」。台塑的興起帶動了台灣利用塑膠生產塑膠玩具的開端，由於成本較低、可塑性高，很常用來生產洋娃娃。

　　早期塑膠娃娃有簡樸的外型，搭配小洋裝、手拿花束，真是可愛極了。還有一種屬於自行創作類的洋娃娃，以娃娃本身光溜溜的軀體為基底，需自行用碎布拼接或用毛線編織衣物穿著在娃娃身上，國中女生家政課就有這樣的課程。

## Q 比娃娃欣賞

　　很多人會認為 Q 比＝ CUTE BABY 可愛娃娃之意。其實
不然，注意 Q 比的背部，會發現它擁有一對小翅膀，
原形來自 1909 年美國插畫家蘿絲，參考愛神丘比特
（Cupid）所畫的娃娃；1912 年由德國廠商加以立體化，在
美國大受歡迎；日本也接受了原作者蘿絲的訂單大量製作銷
美，最後甚至變種出現日本風味的 Q 比娃娃。故具有百年歷
史的 Q 比娃娃本名應為「CUPID」＝ Q 比

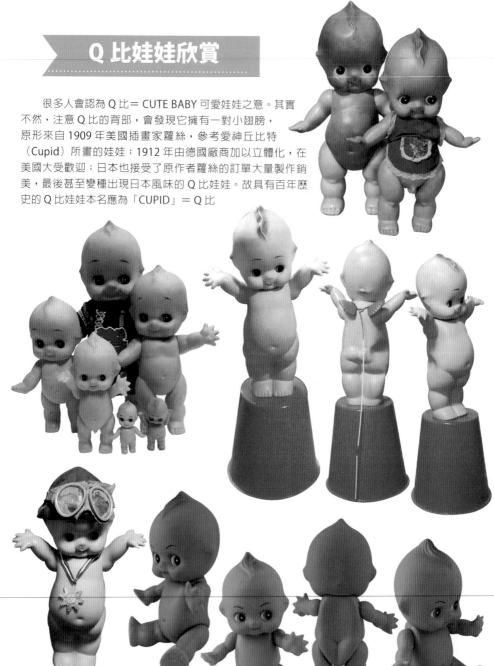

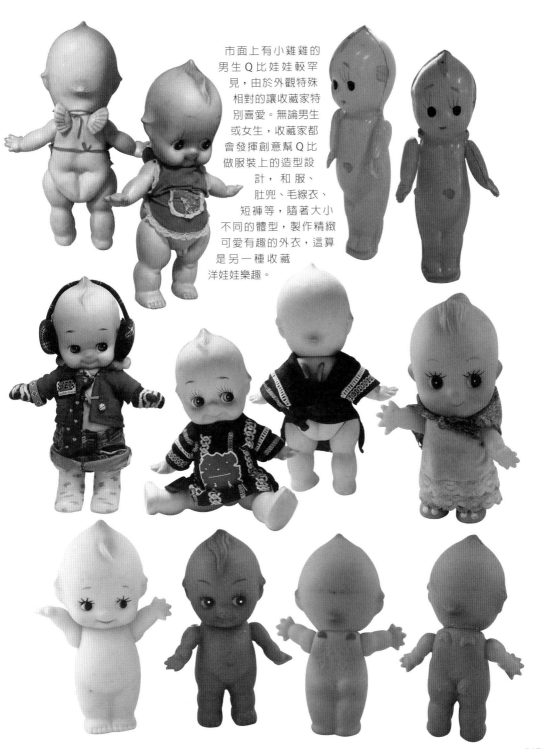

市面上有小雞雞的男生Q比娃娃較罕見，由於外觀特殊相對的讓收藏家特別喜愛。無論男生或女生，收藏家都會發揮創意幫Q比做服裝上的造型設計，和服、肚兜、毛線衣、短褲等，隨著大小不同的體型，製作精緻可愛有趣的外衣，這算是另一種收藏洋娃娃樂趣。

撫慰心靈的小玩具

　　早期台北鬧區馬路口邊，常見玩具商街頭擺攤，玩具商品中很常見到這類打擊樂器偶玩具。打擊樂器玩偶不僅內銷台灣市場，也外銷替台灣賺取大量外匯，常見的打擊玩偶造型有小丑、大象、聖誕老公公、頑皮豹、貓熊、猴子等。

 10~27cm

塑膠 / 鐵

玩具

台灣

 1970~1980 年

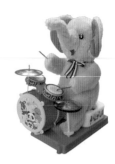

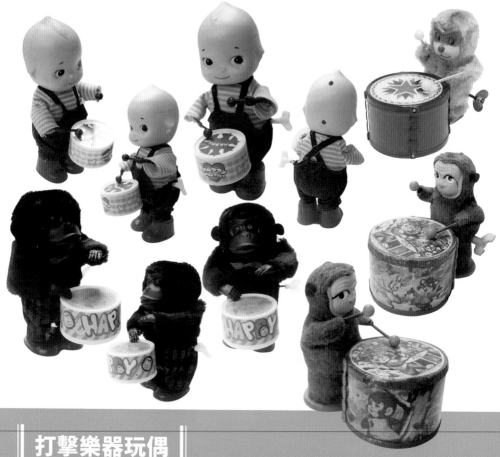

# 打擊樂器玩偶

　　精緻小巧可愛款的小猴、黑猩猩、Q比玩偶，胸前會掛著小鼓，當發條旋緊放開後，便開始搖頭晃腦敲打樂器，這算是一種小型撫慰人心的玩具。在法國的消防隊出勤時都會隨身帶著小玩具，救難時若發現孩童就會拿出小玩具，用來幫助轉移當下害怕的情緒，玩具雖小但功能之大足以撫慰心靈，玩具真是偉大啊！

1960~1987 年台灣玩具代工業相當蓬勃，每年所接的外銷玩具訂單多到數不清，台灣是「玩具王國」當之無愧。外銷玩具品中很容易見到這類型的打擊樂器偶玩具，除外銷也內銷台灣本島。百貨公司、文具店、玩具店，甚至鬧區馬路邊的玩具攤，都可以見到這些可愛的打擊樂器偶玩具。

## | MIT 機器人 |

1966 年，在政府以外銷政策主導下開始玩
具代工萌芽，1970 年後的機器人玩具代工，紛
紛轉向台灣，由於當時台灣的勞動力優勢，在
1980 年代已經成為台灣外銷產業前五名，產量
勇冠全球，讓台灣「玩具王國」的美名享譽國際。
當時台灣除了幫美國、日本等玩具需求大國代工
外，也自己研發設計台製的本土機器人。

↕ 30~50cm

✕ 塑膠 / 鐵

□ 玩具

□ 台灣 / 日本

🕐 1960~1980 年

[ 鉛筆盒機器人 ]

## ▌鐵皮機器人▐

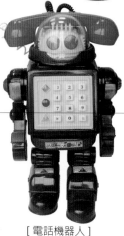

# 台製機器人

主要材質以塑膠外殼及
簡單的聲光效果電源為主，
外型大部分是參考日本的機
器人造型，再外加或刪減一
些相關機器人元素，造就
了台製版的專屬機器人，
或許材質及外觀沒有日本設計者來
得優美或酷炫，但身為台灣人的張大衛，
還是熱愛這批 MADE IN TAIWAN 的羅伯
特機器人。

[ 火星大王 ]　　　[ 火星大王 ]

# 超級小力士

這款小朋友座騎的機器
人，約出現在 1980 年，並
打敗了傳統的鐵皮三輪車與
相關電動兒童車，在當年可
說是兒童座騎的最高境界。
特色：可乘載 30 公斤以下
孩童，機器人雙臂可夾取輕
物並配有擴音器，方便呼叫
玩伴。

[ 電話機器人 ]

## 恐龍機器人

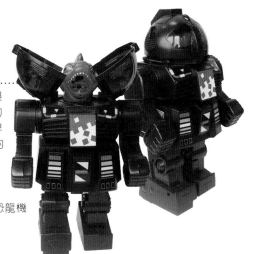

機器人與恐龍合為一體的特殊造型，早期源至於日本的 HORIKAWA 玩具公司，後期在台灣市場也發現這類型的恐龍機器人。

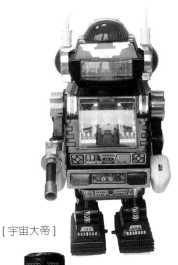

[宇宙大帝]

## 台製鐵皮小機器人

1970 年代的文具店或柑仔店、玩具店，很常看見陳設在玻璃櫥窗內，由於小巧可愛價格不高，一般消費者較易入手，唯一缺點是因鐵皮邊角有些許毛邊容易刮傷小朋友，於是塑膠玩具出現時，在玩具市場中的鐵皮玩具曾消失一段時間。

[霹靂戰警]

## ET 電風扇機器人

外型有些像 ET 的電風扇機器人，是美國人所設計，不但將電風扇化身為機器人，也非常注重安全。在眼睛部分加裝燈源，並藉由機身軸心可 180 度轉動。

[機關槍機器人]

# 火星大王

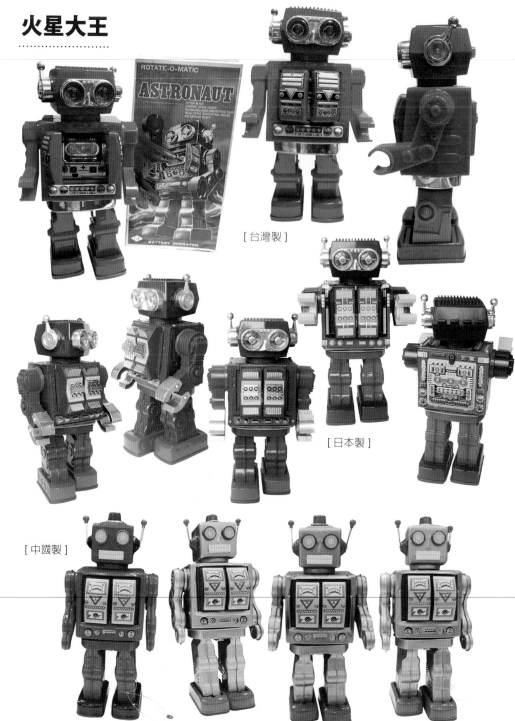

[ 台灣製 ]

[ 日本製 ]

[ 中國製 ]

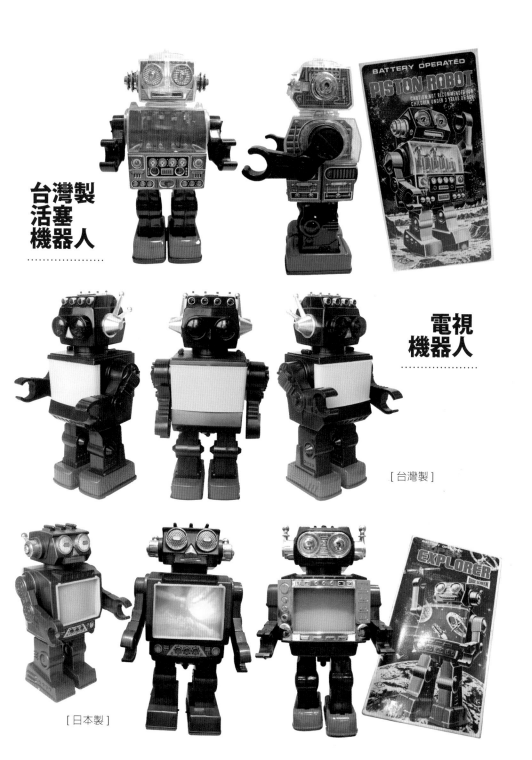

台灣製
活塞
機器人

電視
機器人

[台灣製]

[日本製]

# 鐵皮機器人欣賞

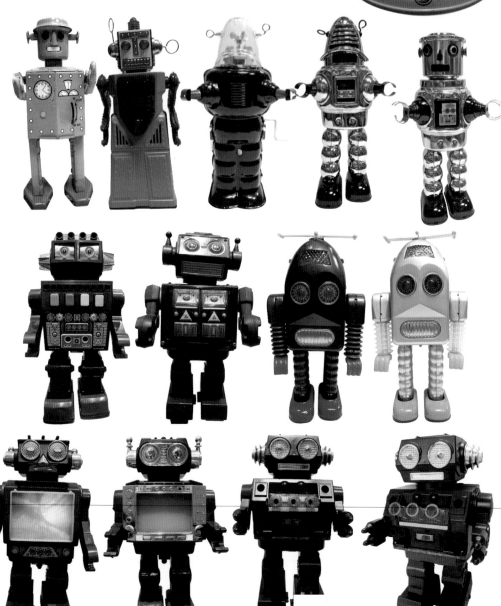

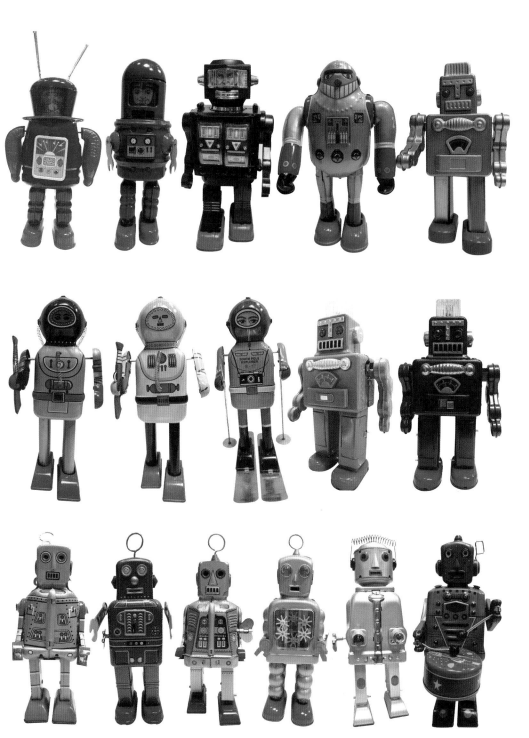

225

## 同場加映 鐵皮玩具大賞

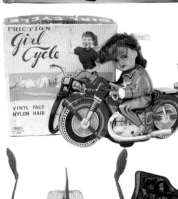

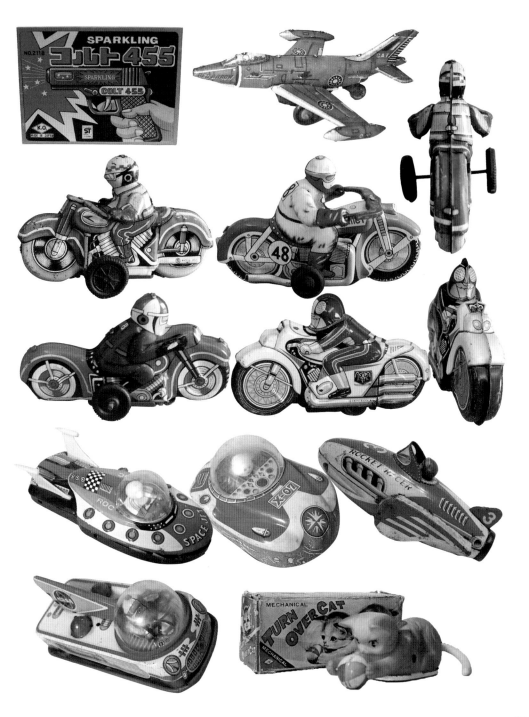

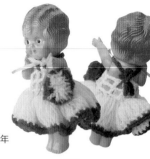

| 塑膠的前身 |
| --- |

Celluloid Nitrate 賽璐珞，算是塑膠的前身，以硝化纖維和樟腦等原料合成，常見成品為乒乓球。由於材質燃點極低非常易燃，歐盟於 2006 年禁用於製造玩具。所以現今所見用賽璐珞材質所製成的娃娃大都是相當早期的玩具成品了。

- ⇕ 10~15cm
- 大 賽璐珞
- 🗋 玩具
- 🗌 台灣 / 日本
- 🕐 1920~1970 年

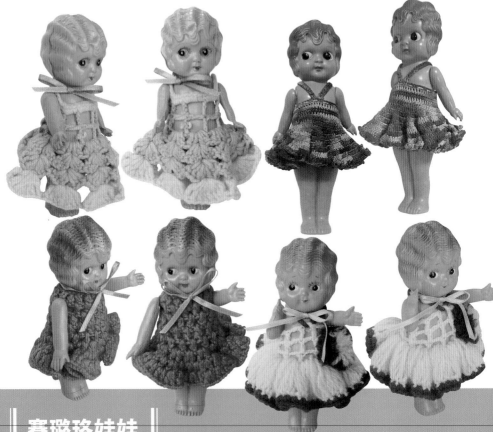

## ‖ 賽璐珞娃娃 ‖

　　收藏玩具娃娃多年，台灣是否有自製生產賽璐珞娃娃，作者目前尚未得知，但應該有用此材質生產過玩具才是。為了讓讀者更明瞭「賽璐珞娃娃」形體實態，故亦收納本書作為介紹與分享欣賞。

　　這幾款超級可愛的「貝蒂賽璐珞娃娃」，其實還有另一種「痱子粉容器」功能，娃娃頭頂上有數個小洞供痱子粉灑出，背部則有填裝口，當填滿痱子粉後再用紙膠封口，這樣一來除了娃娃可以美觀陳列，同時也是一瓶實用的痱子粉罐。

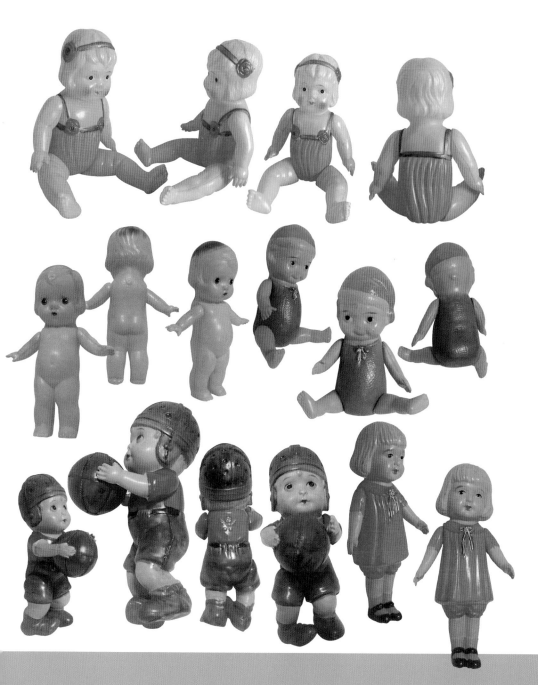

　　1855 年由英國人亞歷山大・帕克斯（1813-1890）發明了賽璐珞，因為富有彈性且不溶於水，早期歐美國家很常用「它」來塑造成玩具，尤其是洋娃娃最常見。後來人們了解該材質很容易積熱後自燃造成火災，另一方面科技日益進步下才改用現今的塑膠。賽璐珞所製成的娃娃質地都非常的輕盈，相形之下也易凹損破裂，保存稍嫌不易，其次又要注意保存溫度避免自燃，所以古重級的賽璐珞娃娃常在富比士拍賣場創造相當驚人的拍賣價。

## 賽璐珞娃娃欣賞

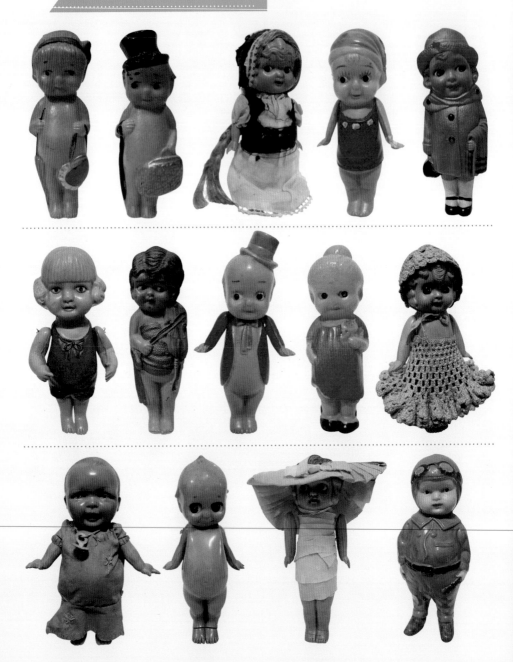

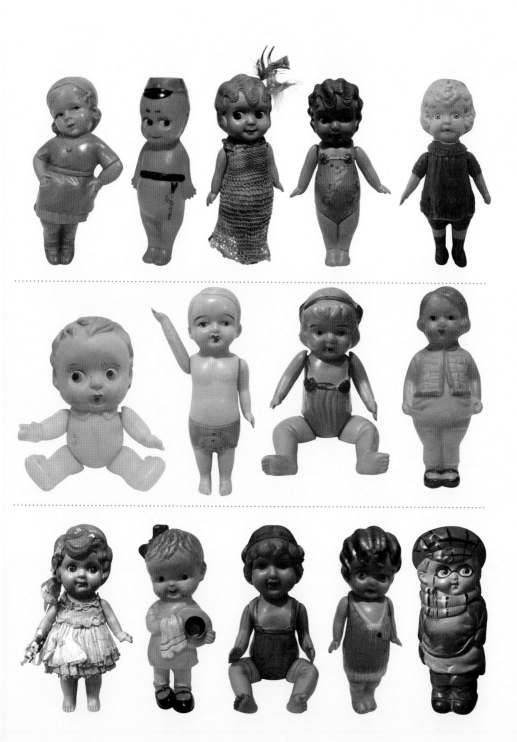

| | |
|---|---|
| ↕ | 10~35cm |
| 大 | 塑膠 |
| ▢ | 玩具 |
| ⬜ | 台灣 |
| 🕐 | 1970~1980 年 |

### 塑膠玩具的影響

　　自從發明塑膠後，這種材質取代了鐵皮、木製與賽璐珞材質玩具，並廣泛運用在各類型兒童玩具上。受塑膠玩具影響最大的應該算是鐵皮玩具，由於鐵皮表面銳利常割傷孩童，後期鐵皮玩具逐漸被塑膠玩具取代，直到復古風潮再起才又恢復榮景。

## ‖ 塑膠玩具 ‖

## 手拉車玩具

　　這是一種將玩具車頭綁著一條棉線，線端另一頭由小朋友牽引拉著走動的玩具。這類型玩具有個共同之處，都需裝置 4 個輪子以供孩童牽引拉動，孩童一邊走動，手拉車即隨著拖動，十分可愛有趣。

# 神仙玩偶

　　記得小時候，是虔誠佛教徒的阿爸總喜歡買塑膠製的神仙玩具給我，或許是怕我頑皮，希望神仙可以讓我較乖巧聽話吧！有趣的是現在這類型的神仙玩偶，也成了收藏家喜愛的玩具收藏之一。

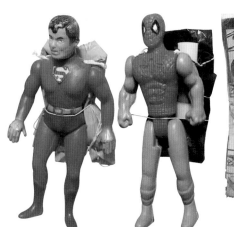

# 降落傘玩具

　　利用各類型的塑膠偶做成傘兵，再將傘兵綁上一套降落傘就成了「降落傘玩具」。大致上分為簡易款與精緻款二種，抽當類型小包裝為簡易款，附有卡通造型的超人、蜘蛛人較大隻的為精緻款。看著它門從天而降的英姿真是一種享受。

# 手壓力驅動式玩具

　　這類型的玩具是利用手掌握壓或
雙手拉扯來驅動玩具表演的一種有趣玩
具,透過簡單的動力傳達讓玩偶規律性
的自由演出,1965~1970 年很容易在
柑仔店買得到。

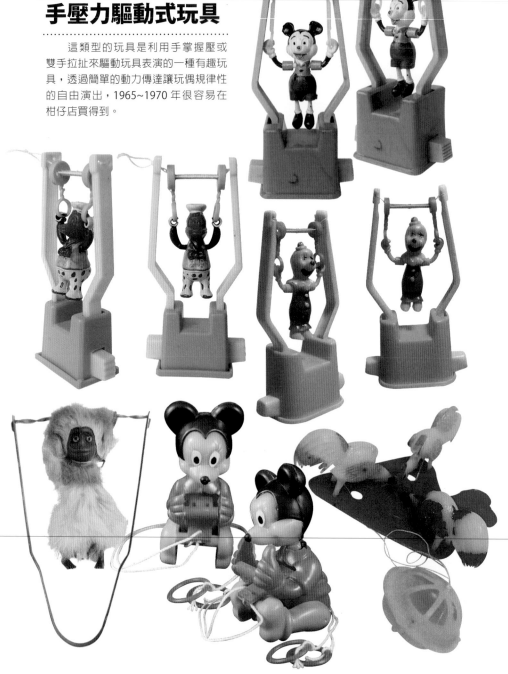

## 自動步行玩具

發明者很聰明，只要需利用傾斜度的角度，就能讓造型玩偶自動步行走動，完全不需任何驅動電力。傾斜角度越大步行速度也會加快。

## 塑膠娃娃玩偶／玩具手錶

無論是爬行娃娃、喜怒哀樂娃娃、齒輪驅動娃娃都做得相當精緻可愛，小女生應該超愛這種造型玩具。另一種塑膠玩具錶，是買不起真錶的孩童另類寫實玩具，小學之際市面開始流行一款只有時間、日期、秒數的電子錶，在當年算是超炫的，很快的柑仔店也出同類型外觀的電子錶來滿足小朋友。

# 嗶嗶哨子／薄塑膠玩具

很可愛很有造型的玩具哨子，透過吹氣利用氣流使塑膠玩具嗶嗶發出聲響。小時候很常用這「嗶嗶」玩警察捉小偷的遊戲。

# 塑膠玩具車

簡單粗糙甚至還有毛邊的手推玩具車，是很多小康家庭小朋友的玩具車。因為便宜容易入手，幾乎大多數 5 年級生都擁有過，其中有多款顏色的蝙蝠車，車上乘坐著蝙蝠俠與羅賓十分有趣。很多老玩具收藏家也紛紛購入這種有影視色彩的塑膠老玩具。

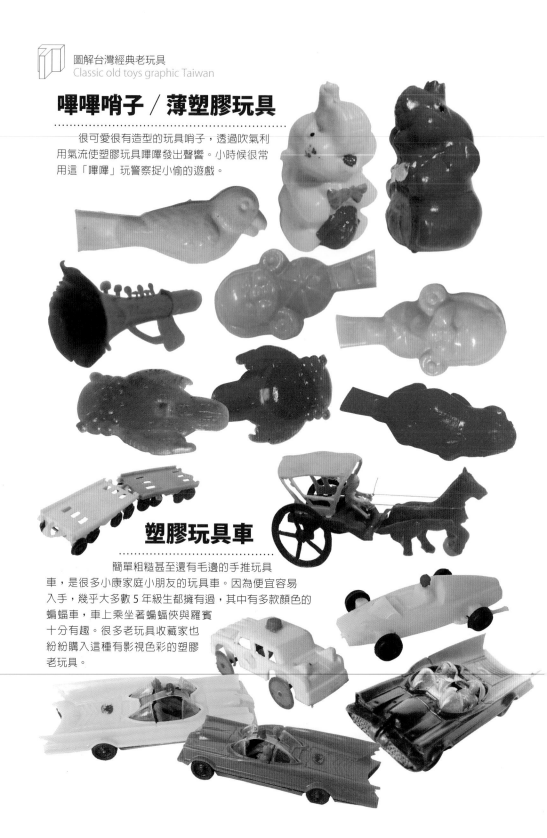

# 水槍玩具

台灣 5、6 年級出生小朋友一定玩過這種塑膠製成的水槍，一般常見的水槍造型有獅子、頑皮豹、孫悟空。國外也有生產卡通造型的水槍例如：大力水手、蝙蝠俠、聖誕老公公等。

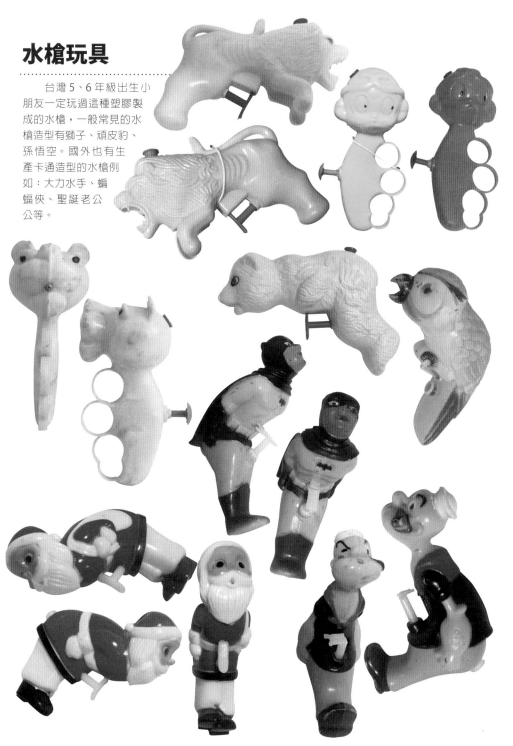

↕ 25~80cm

木頭 / 鐵

玩具

台灣

1960~1980 年

## 台灣彈珠台

彈珠台，一種利用滾珠到達指定點小洞或框道，來決定分數並比其大小的遊戲，最常用在坊間賣香腸、賣叭噗、賣烤甜不辣的攤車上，這是台灣 1960~1980 年特有的叫賣文化，雖有賭博成分，但獎品是或大或小的食品，少了金錢上的紛爭，多了享受刺激帶來的快感，是一種很有趣的台灣特有文化。

# 彈珠台

[ 三育行 鐵牌 ]

# 三育彈球運動機

　　這款特殊的運動機，是由專門製造柏青哥的日本師傅所設計製造，整體外觀與內部功能就與現在的柏青哥相同。當時的兩岸情勢緊張，街頭巷尾很常貼有反共抗俄標語，就連這組彈球運動機，也成了反共愛國商品，機台內外印製許多反共標語。由於時光背景不同，隨著政府開放陸客來台，兩岸經濟貿易更是蓬勃發展，相形之下，這台印有標語的彈球運動機，卻成了兩岸歷史的文物見證者。

　　「柏青哥」彈珠機在二十世紀初期於日本名古屋市發明，起源於大正時代有獎品的投幣式遊戲機，當時為供兒童遊玩的遊戲機。因遊戲內容類似博奕方式，在 1942 年曾被禁止，令彈珠機店必須關閉。直到 1946 年第二次世界大戰後，才又獲得解禁。

# 諸葛四郎與十二生肖飛機台

以十二生肖、漫畫人物或六種交通工具為主畫面，並搭配多格不同數字來區分比大小。

玩法：先將機台側邊的撥桿向右卡住，此時機台上方按鈕鐵片會彈出，按下紅色鐵片鈕，飛機指針便開始旋轉飛翔並發出噹噹噹……聲響，直到轉針停止，確認分數大小。

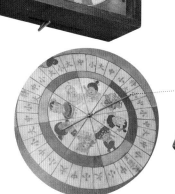

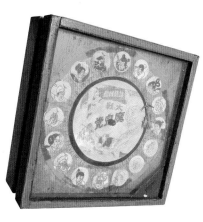

# 小型玩具彈珠台

「兒童樂園」圖騰的小彈珠台是1970~1980年最常玩的遊戲之一，上面印滿卡通人物的紙板貼在底板上，畫面很可愛，有多種不同款式，大都以迪士尼卡通為主，有迪斯奈樂園、兒童樂園、環遊萬博等系列款式。

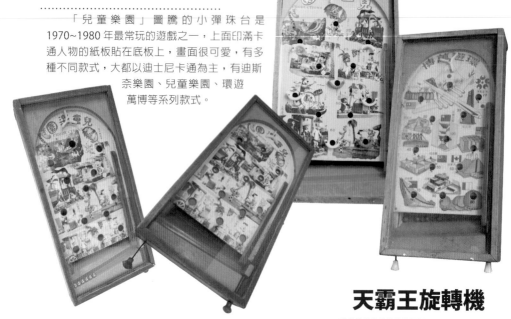

# 天霸王旋轉機

通常這類型的天霸王旋轉機，是配置在叭噗車上後座的工具箱木台上，在圓形的靶心中間先分成台東、台西、台南、台北等四區，依序分成十二生肖等十二格，每小格再區分四小格，共計48小格。48小格中有1／48的機會轉中天霸王與地霸王，這種上上籤，叭噗車老闆會用像拳頭般那樣大的冰杓所挖出的冰球，夾給中籤的客人，天啊！那可能要花點　時間來慢慢享用。這種天霸王旋轉機，在市面上已不多見，　　　　　　　個人特別喜愛轉盤中鮮豔的圖稿，並畫上台灣特有的水果圖樣，及象徵台灣人慣用的生肖圖騰。

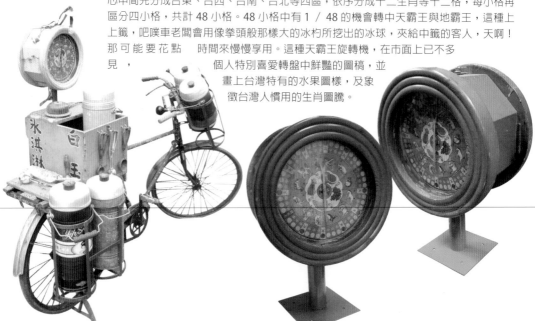

# 夾娃娃機

這種機台在我小學時就有，很常在柑仔店或文具店出現，但這種夾玩具的販售機，真正起源於美國 1920 年，台灣約莫 60 年代由日本風行後跟進。當年的夾娃娃機，只有一個按鈕，外觀簡約，下方邊條有點巴洛克式風格，投幣後怪手式的夾具會捲起至最高點，方便機台旋轉，待旋轉至消費者欲夾商品處，即立刻按下按鈕，放下夾具並張開怪手開始夾物，結束後並回轉至出物口，當年的夾力無法調整，通常成功機率極高，每夾必中。初期商品內容以泡泡糖及糖果居多，為刺激買氣，業者會加放紅色的獎品小紙卷，吸引小朋友投幣消費。

| | |
|---|---|
| ⬍ | 50~70cm |
| ✖ | 木頭／鐵 |
| ▭ | 玩具 |
| ▭ | 台灣 |
| ⏱ | 1960~1980 年 |

## 驅動回憶的滾輪

　　人的一生中不同年齡有不同的座騎。嬰兒車、學步車、搖搖木馬、三（四）輪車、自行車、機車、轎車，車種不同所帶來的功能與樂趣也不同。或許只是單純的代步工具，相處久了進而產生憐憫之情，雖然壞了也不離棄，更進而收藏「它」，典藏那一份專屬自己的回憶。

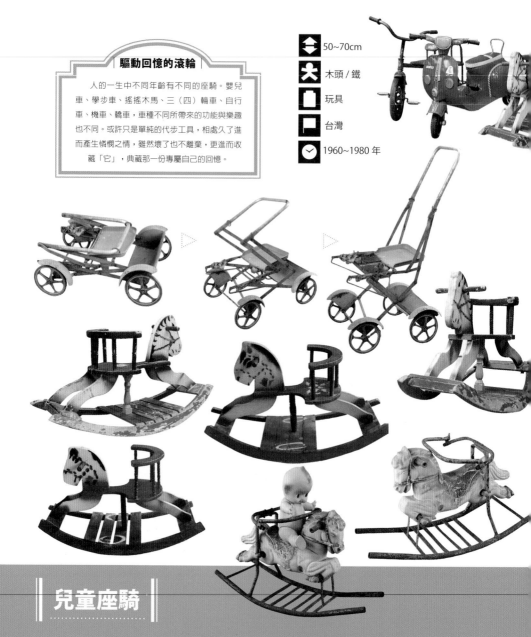

# ‖ 兒童座騎 ‖

　　每個人生命中的第一台車「兒童座騎」，應該都是從嬰兒推車開始吧！乘坐著父母所推的娃娃車應該是一生中最大的幸福之一。慢慢長大後木製搖搖馬也開始出現在家中客廳，那種邊搖邊被餵食的情景是否也跟我一樣記憶猶新呢？無論是鐵製或木製的底座，功能都是為了讓騎乘者前後搖晃產生騎動感，時代進步了，很難再看見這類復古式的搖搖馬，留在腦海裡的僅剩父母餵食的養育之恩。

# 偉士牌小機車

　　小時候家境清寒，從事木匠的父親當然買不起兒童小偉士座騎送給大衛，記得那是隔壁住著洋房鄰居東東的座騎，他父親是華南銀行的高階主管，記得當時東東一人就擁有3輛不同款式的小偉士（羨慕）。如今我已為人父親多年，知道從前父親的辛勞，現今的我已有能力購買最夯、最貴、最高級的賓士轎車送給老爸，只是最疼愛我的父親已不在人間。「子欲養而親不在」這句話一直是我內心深處最大的遺憾！

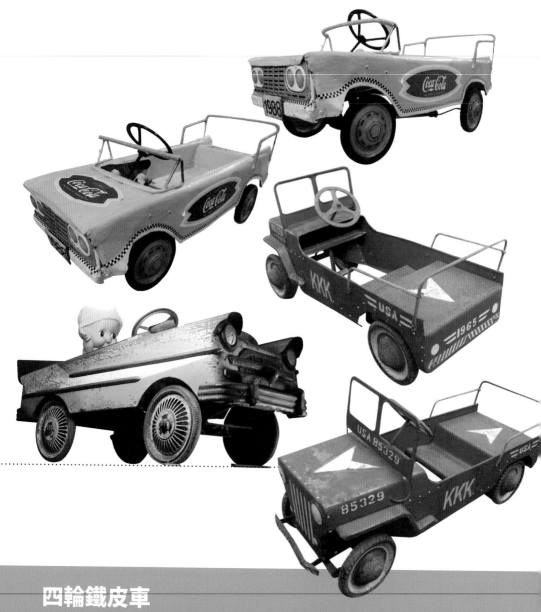

# 四輪鐵皮車

　　四輪鐵皮車於 1970~1980 年左右出現在台灣兒童車市場，老實說這是專屬家境富裕的孩童方能擁有的高級玩具。乘坐時利用雙腳下的踏板交互踩踏，經由鏈條帶動後輪驅動使之前進，車上並裝有電池發電的頭燈與喇叭，實在是豪華到不行，童年之際要是能借坐個幾分鐘，即使不准我踩踏前進，光是坐著就能高興一整天。

# 鐵製三輪車

　　女孩騎乘三輪車，後座一定會載著洋娃娃，男孩則是把三輪車當做白馬來騎，並在腰際間配把木劍，幻想自己是位俠客。女孩載著洋娃娃辦家家酒，男童玩騎馬打仗，看見這三輪車，是否也跟我一樣有著相同的童年呢？我在 1970 年遇見你（妳）。

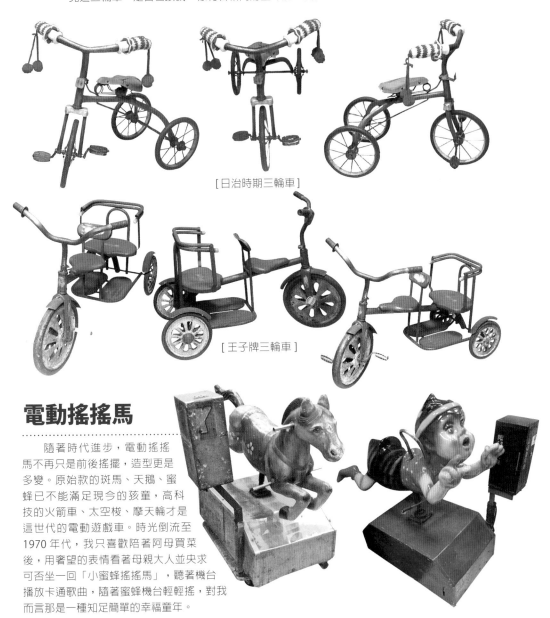

[日治時期三輪車]

[王子牌三輪車]

# 電動搖搖馬

　　隨著時代進步，電動搖搖馬不再只是前後搖擺，造型更是多變。原始款的斑馬、天鵝、蜜蜂已不能滿足現今的孩童，高科技的火箭車、太空梭、摩天輪才是這世代的電動遊戲車。時光倒流至 1970 年代，我只喜歡陪著阿母買菜後，用奢望的表情看著母親大人並央求可否坐一回「小蜜蜂搖搖馬」，聽著機台播放卡通歌曲，隨著蜜蜂機台輕輕搖，對我而言那是一種知足簡單的幸福童年。

| 氣壓原理 |

在造型玩具下方設計一種驅動方式，並配合玩具外觀造型給予動能使之跳躍、捲曲或上升，動能來自於氣壓式浮球施予空氣力學，並經過細長的塑膠軟管傳輸，當氣壓送出後相關造型玩具便能自行跳躍行走。

8~12cm

塑膠

玩具

台灣

1960~1980 年

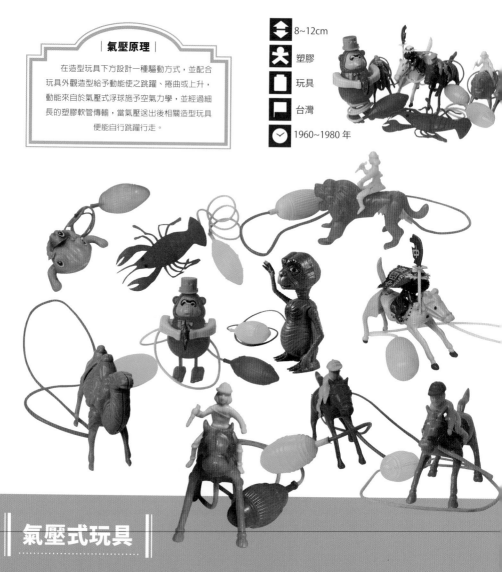

## 氣壓式玩具

　　張大衛 1969 年出生。自從懂得玩玩具開始，就有這類型「手動氣壓式玩具」。最早期僅見過綠色青蛙跳啊跳，小學時期也玩過騎馬類型，1982 年《ET》電影上映後相關造型氣壓式玩具也被製造出來，更在柑仔店買過大力水手造型的……只能說台灣的玩具商實在太有創意，簡單的手動式氣壓浮球加上細長的管線連結泵浦，就可以讓外觀美麗的形體驅動，形成有趣的塑膠小玩具。我真的好喜歡！

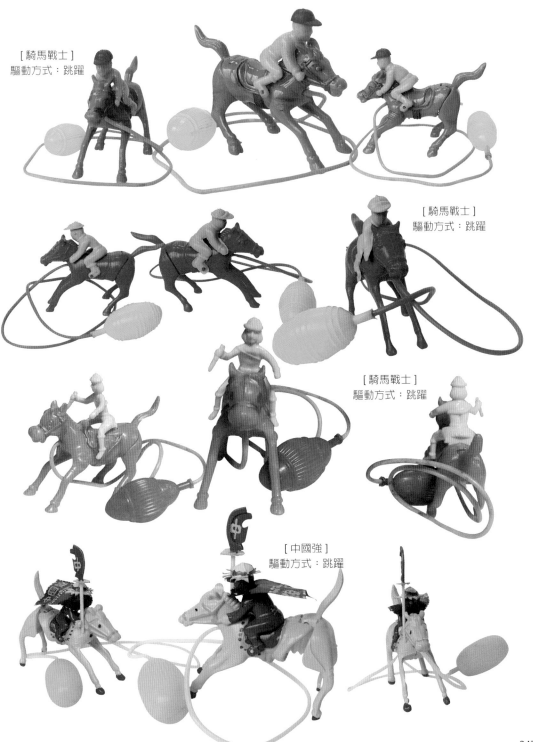

[騎馬戰士]
驅動方式：跳躍

[騎馬戰士]
驅動方式：跳躍

[騎馬戰士]
驅動方式：跳躍

[中國強]
驅動方式：跳躍

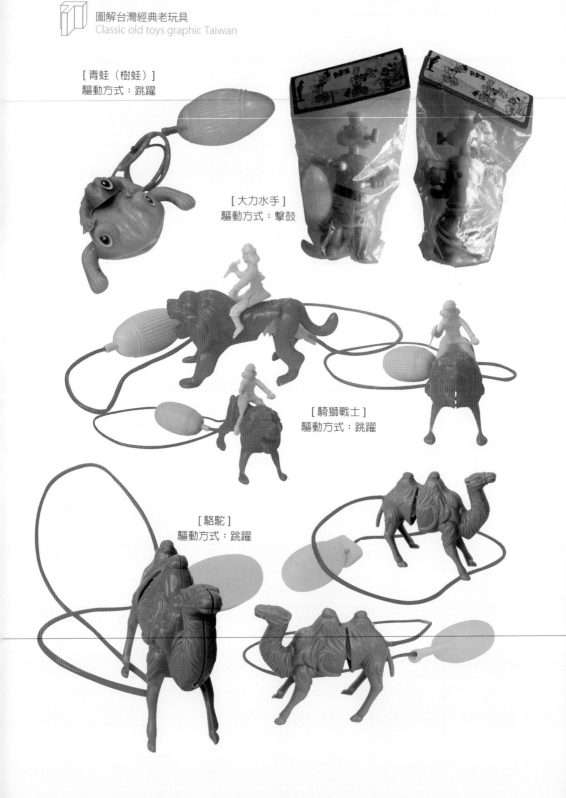

[青蛙（樹蛙）]
驅動方式：跳躍

[大力水手]
驅動方式：擊鼓

[騎獅戰士]
驅動方式：跳躍

[駱駝]
驅動方式：跳躍

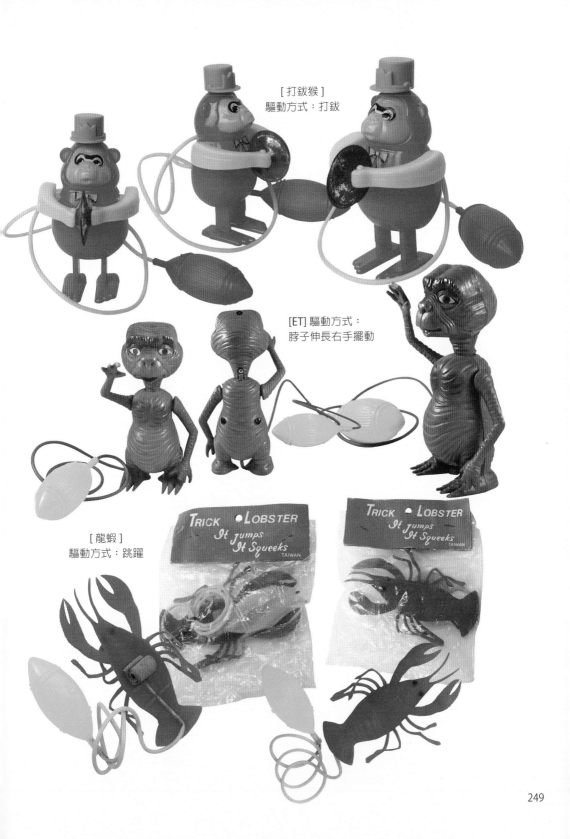

[ 打鈸猴 ]
驅動方式：打鈸

[ET] 驅動方式：
脖子伸長右手擺動

[ 龍蝦 ]
驅動方式：跳躍

TRICK ● LOBSTER
It jumps
It Squeeks TAIWAN

TRICK ● LOBSTER
It jumps
It Squeeks TAIWAN

國家圖書館出版品預行編目資料

圖解台灣經典老玩具 / 張信昌著 . -- 初版 . -- 台中市
: 晨星 , 2014.08
面；　公分 . -- ( 圖解台灣 ; 5)
ISBN 978-986-177-884-6( 平裝 )

1. 蒐藏品 2. 玩具

999.2　　103010446

圖解台灣 05
TAIWAN
圖解台灣經典老玩具

| | |
|---|---|
| 作者 | 張信昌 |
| 插畫 | 張信昌 |
| 主編 | 徐惠雅 |
| 執行主編 | 胡文青 |
| 美術設計 | 黃千玲 |
| 封面設計 | 黃千玲 |
| 美編協力 | 陳美芳・林育資 |

| | |
|---|---|
| 創辦人 | 陳銘民 |
| 發行所 | 晨星出版有限公司 |
| | 台中市 407 工業區 30 路 1 號 |
| | TEL：04-23595820　FAX：04-23550581 |
| | E-mail：service@morningstar.com.tw |
| | http：//www.morningstar.com.tw |
| | 行政院新聞局局版台業字第 2500 號 |
| 法律顧問 | 甘龍強律師 |
| 初版 | 西元 2014 年 9 月 23 日 |
| 郵政劃撥 | 22326758（晨星出版有限公司） |
| 讀者服務專線 | 04-23595819#230 |
| 印刷 | 上好印刷股份有限公司 |

定價 450 元
ISBN 978-986-177-884-6
Published by Morning Star Publishing Inc.
Printed in Taiwan

獲　文化部　出版行銷補助
MINISTRY OF CULTURE

## ◆ 讀 者 回 函 卡 ◆

以下資料或許太過繁瑣，但卻是我們了解您的唯一途徑
誠摯期待能與您在下一本書中相逢，讓我們一起從閱讀中尋找樂趣吧！

姓名：＿＿＿＿＿＿＿＿＿＿　性別：□ 男　□ 女　　生日：　　／　　／

教育程度：＿＿＿＿＿＿＿＿＿

職業：□ 學生　　　　　□ 教師　　　　□ 內勤職員　　□ 家庭主婦
　　　□ SOHO 族　　　□ 企業主管　　□ 服務業　　　□ 製造業
　　　□ 醫藥護理　　　□ 軍警　　　　□ 資訊業　　　□ 銷售業務
　　　□ 其他 ＿＿＿＿＿＿＿＿＿＿

E-mail：＿＿＿＿＿＿＿＿＿＿＿＿＿＿　聯絡電話：＿＿＿＿＿＿＿＿＿

聯絡地址：□□□＿＿＿＿＿＿＿＿＿＿＿＿＿＿＿＿＿＿＿＿＿＿＿

購買書名：圖解台灣經典老玩具＿＿＿＿＿＿＿＿＿＿＿＿＿＿＿＿＿

‧ 本書中最吸引您的是哪一篇文章或哪一段話呢？＿＿＿＿＿＿＿＿＿＿

‧ 誘使您購買此書的原因？

□ 於 ＿＿＿＿ 書店尋找新知時　□ 看 ＿＿＿＿ 報時瞄到　□ 受海報或文案吸引
□ 翻閱 ＿＿＿＿ 雜誌時　□ 親朋好友拍胸脯保證　□ ＿＿＿＿ 電台 DJ 熱情推薦
□ 其他編輯萬萬想不到的過程：＿＿＿＿＿＿＿＿＿＿＿＿＿＿＿＿＿

‧ 對本書的評分？（請填代號：1. 很滿意 2. OK 啦！ 3. 尚可 4. 需改進）

封面設計 ＿＿＿＿＿　版面編排 ＿＿＿＿＿　內容 ＿＿＿＿＿　文／譯筆 ＿＿＿＿＿

‧ 美好的事物、聲音或影像都很吸引人，但究竟是怎樣的書最能吸引您呢？

□ 價格殺紅眼的書　□ 內容符合需求　□ 贈品大碗又滿意　□ 我誓死效忠此作者
□ 晨星出版，必屬佳作！　□ 千里相逢，即是有緣　□ 其他原因，請務必告訴我們！

＿＿＿＿＿＿＿＿＿＿＿＿＿＿＿＿＿＿＿＿＿＿＿＿＿＿＿＿＿＿＿

‧ 您與眾不同的閱讀品味，也請務必與我們分享：

□ 哲學　　　□ 心理學　　□ 宗教　　　□ 自然生態　□ 流行趨勢　□ 醫療保健
□ 財經企管　□ 史地　　　□ 傳記　　　□ 文學　　　□ 散文　　　□ 原住民
□ 小說　　　□ 親子叢書　□ 休閒旅遊　□ 其他 ＿＿＿＿＿＿＿＿＿＿＿

以上問題想必耗去您不少心力，為免這份心血白費

請務必將此回函郵寄回本社，或傳真至（04）2359-7123，感謝！
若行有餘力，也請不吝賜教，好讓我們可以出版更多更好的書！

‧ 其他意見：

晨星出版有限公司 編輯群，感謝您！

407
台中市工業區 30 路 1 號
# 晨星出版有限公司

請沿虛線摺下裝訂，謝謝！

[ 贈品以實物為主 ]

## 填問卷，送好禮：

凡填妥問卷後寄回，只要附上 50 元郵票（工本費），我們即贈送
好書禮：Q 版復古鐵皮機器人紙公仔一組兩款，限量送完為止。

 搜尋 / **晨星圖解台灣**

以圖解的方式，輕鬆解說各種具有台灣元素的視覺主題，並涵蓋各時代風格，其中包含
建築、美術、日常用品、食品、平面設計、器物……以及民俗、歷史活動等物質與精神
的文化。趕快加入 [ 晨星圖解台灣 ]FB 粉絲團，即可獲得最新圖解知識以及活動訊息。

晨星出版有限公司編輯群，感謝您！

贈書洽詢專線：04-23595820 #113

圖解台灣
TAIWAN

圖解台灣
TAIWAN